인물 크로키의 기본

속사 10분 · 5분 · 2분 · 1분

데생은 카피가 아니다!

데생이란 주로 연필 등의 화재(畵材)를 이용하여 사물의 모양이나 입체감을 잡아내는 기본적인 훈련입니다. 단순히 그리는 대상의 정확한 모양을 「모사하기」위해 그리는 것이 아닙니다. 그럼 무엇을 위해, 어떻게 그리면 좋을까요? 인물 데생을 그리고 싶지만 너무 어렵다는 이야기를 자주 듣습니다. 날마다 많은 사람들과 접하며 생활하지만 새삼스레 인물을 그려보려고 하면 「사람의 형태」에 대해 모르는 것이 많다며 놀랄 것입니다. 의외로 「보이는 것 같지만 보이지 않는」다는 사실을 알아챘다면 그것이 데생의 시작 지점입니다. 그리는 대상을 그리는 사람이 「어떻게 보았는가?」, 그것을 표현하는 것이 데생이자 크로키의 방법입니다.

데생할 때 화가의 머릿속에서는……
네 가지가 계속 반복 됩니다.

보기
1

① 「크게 전체를 보는」일
② 「부분을 상세하게 보는」일의 두 종류가 있습니다. 「보기」라는 말에는 상태를 「관찰」한다는 의미가 포함되어 있습니다.

그리기
2

형태를 그리기 위해 선과 색조를 이용합니다. 복수의 강약이 있는 선, 필요에 따른 색조의 그러데이션으로 「묘사」를 합니다.

데생의 4가지 공정

고치기
4

형태를 수정하며 재차 보고 그립니다. 「수정」하는 작업이 데생에서는 커다란 의미를 갖습니다.

비교하기
3

그리는 대상과 화면에 그려진 형태를 비교합니다. 어디가 다른지 「비교·검토」하고 찾아내는 작업입니다.

그리는 대상과 화면에 그진 형태를 비교합니다. 어가 다른지 「비교·검토」하찾아내는 작업입니다.

※그러데이션…명암이나 밝기의 농담 변화. 연필로 그리는 경우 종이의 흰색에서 연필의 검은색까지 회색의 색조로 변화되는 것을 가리킵니다.

「크로키」는 데생 중 한 가지 분야입니다.

「크로키」는 데생 중 한 가지 분야입니다. 데생에서는 왼쪽 페이지의 「네 가지 공정」이 반복되며 납득이 갈 때까지 추구합니다. 사물을 재빨리 그리는 크로키에서는 시간제한이 있기 때문에 그리기에 익숙한 화가라도 5분 이하로 제작할 경우에는 3「비교하기」와 4「고치기」의 작업을 생략합니다. 생생한 인물의 포즈를 짧은 시간에 단숨에 잡아내는 것이 크로키의 재미입니다. 단시간이기 때문에 움직임이 있는 포즈를 그릴 수 있는 것도 매력입니다. 스포츠의 격렬한 동작이나, 댄스 장면의 화려한 스텝 등……, 그리고 싶은 것을 순간적으로 잡아낼 수 있다면 일러스트나 회화표현의 폭이나 가능성이 크게 넓어질 것입니다.

본서에서는 10분, 5분, 2분, 1분 순으로 서서히 시간을 줄인 크로키 작품을 해설합니다. 10분과 5분의 작품에서는 3「비교하기」와 4「고치기」의 작업에 주목해 주십시오. 그리기 전에 사물을 「보는」 방법, 「비교하기」나 「고치기」 작업을 위해 필요한 인물의 골격이나 근육, 화면의 공간을 잡아내기 위한 기초 지식을 정성껏 해설할 테니 실제로 그릴 때의 힌트로 삼아 주십시오.

저희들이 멋진 크로키의 세계로 안내 하겠습니다.

그리고 가장 중요한 것이 2「그리기」의 방법입니다. 기본적인 연필 쥐는 법, 구체적인 인물의 얼굴, 몸, 옷을 그리는 법, 크로키를 진행하는 법 등을 충분히 소개합니다. 닥치는 대로 단시간에 그린대도 「목표」가 되는 완성 이미지가 없다면 어떻게, 무엇을 목표로 하면 좋을지 모르게 됩니다. 세 화가의 감성이 풍부한 작품을 본보기 삼아 한 걸음을 내디뎌 봅시다.

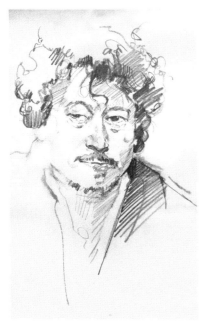

우에다 코조

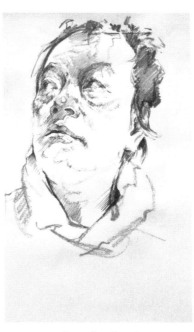

히로타 미노루

오카다 타카히로

데생은 카피가 아니다!



제 **1** 장

그러면, 크로키를 시작합시다.



제 **2** 장

인체를 표현하는 열세 가지 포인트

제 **3** 장

삼인삼색의 크로키 제작 현장에서

제 **4** 장

크로키로 작품 만들기

시작하며

본서의 특징

● 게재된 크로키 작례의 대부분은 세 명의 화가가 본서를 위해 그린 미발표 작품에서 엄선하여 구성했습니다.

● 제작 프로세스에 관해서도 방대한 사진 중에서 제작에 필요한 중요 포인트를 골라 해설을 더했습니다.

● 누드 크로키는 인체의 구조를 파악하는 연습을 하기 위해 10분, 5분, 2분, 1분 포즈의 네 타입 작품을 실었습니다.

● 코스튬(착의)은 「캐미솔드레스」와 「원피스드레스」 두 종류의 특징을 10분, 5분, 2분의 세 타입으로 나눠 그렸습니다.

● 눈, 코 , 입과 같은 지엽적 부분의 표현보다 몸 전체의 움직임과 형태가 중요합니다. 세부사항에 대해서는 20쪽에서 소개하는 얼굴을 그리는 법이나 제3장의 제작 현장의 실천적인 예를 참고해 주십시오.

제작 시간에 대하여

● 크로키의 연습은 시간제한이라는 부하를 거는 데 의미가 있습니다. 끈질기게 반복하여 경험을 쌓는 것이 중요합니다. 시간에 맞출 수 없다고 시간을 연장해서 그리는 것은 본서의 취지에서 벗어납니다. 부디 도전하는 마음으로 임해 주십시오.

● 제3장의 작가별 「삼인삼색의 크로키 제작 현장에서」에서는 책장을 쫓아갈 때마다 10분, 5분, 2분, 1분으로 제작 시간을 줄인 크로키의 실천 프로세스를 소개하고 있습니다. 연습 방법은 자유이므로 어깨의 힘을 빼고 1분 크로키부터 시작하여 서서히 제작 시간을 늘려도 좋겠습니다.

게재된 크로키의 사이즈에 대하여

● 본서에서 크기의 기재를 생략한 작품의 용지 사이즈는 50×32.5㎝입니다. 자세한 용지 사이즈의 해설이나 모델과 그린 사람의 위치 관계에 대해서는 159쪽의 해설을 봐주십시오.

※**편집자로부터**…수련을 쌓은 프로 화가가 그리는 속도는 매우 빠르므로 초보자인 여러분이 연습할 때는 표기한 제작 시간의 「2배」를 목표로 해봅시다. 10분이라면 20분, 5분이라면 10분, 2분이라면 4분이나 5분에 그려 주세요. 궁극의 1분 크로키는 2배인 2분으로도 다 그릴 수 없을지도 모르지만 부디 도전해 보십시오.

본서에서는 20분 포즈의 크로키는 데생에 가깝기 때문에 해설용이나 참고 작품으로 게재했습니다.

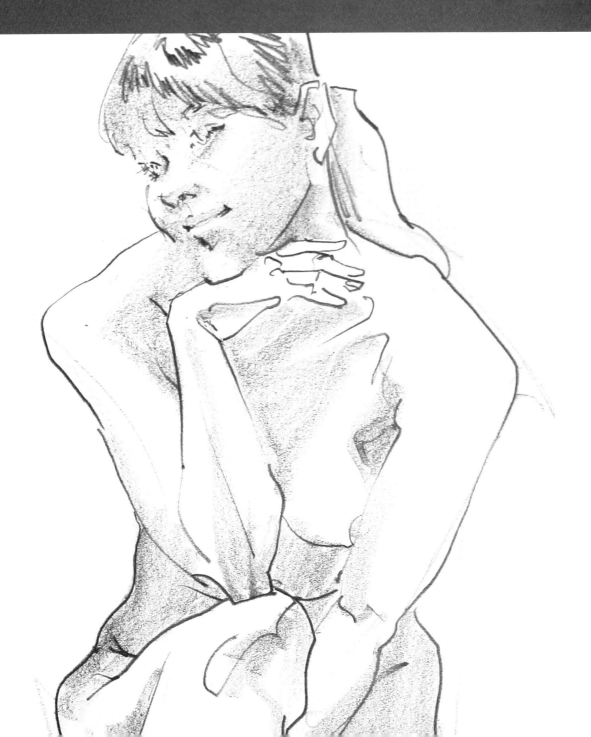

히로타 미노루 한 마디로 표현해서 크로키란…

10분 크로키

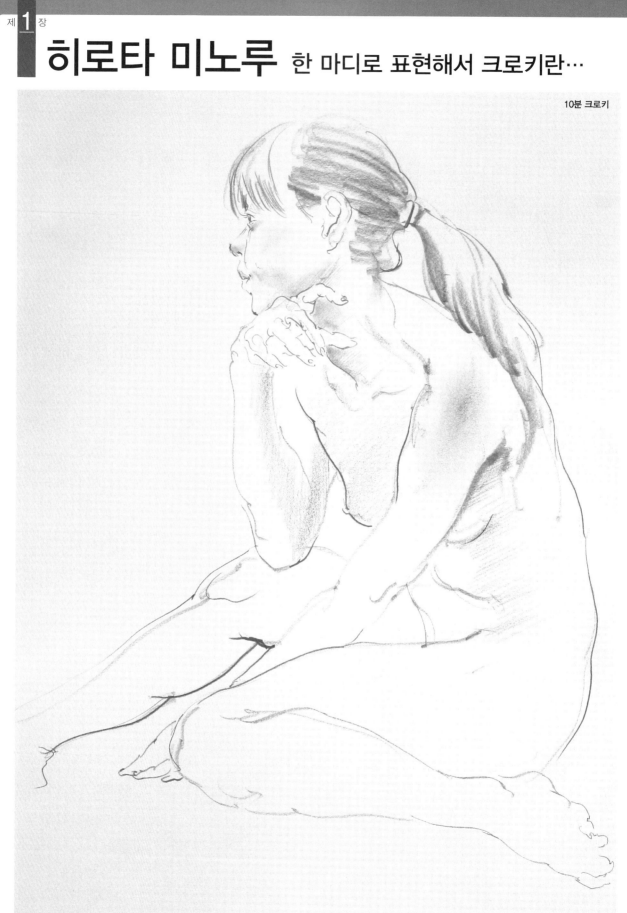

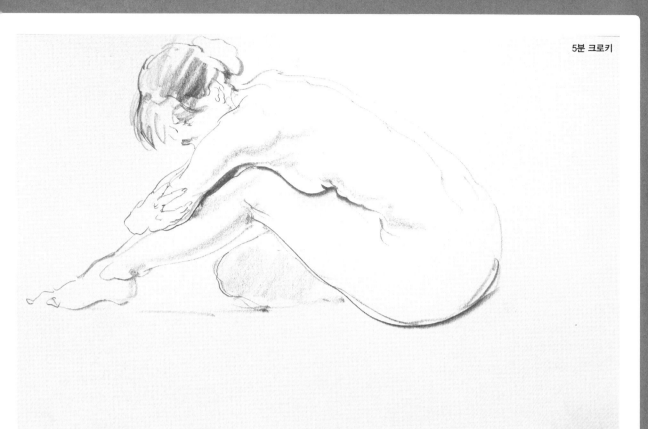

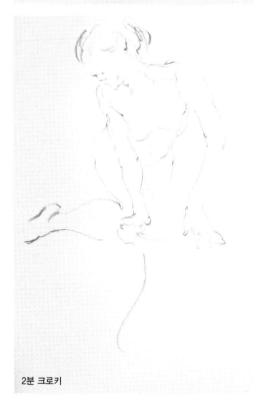

2분 크로키

1분 크로키

○10분 크로키

모델의 형태감뿐만 아니라 얼굴이나 손의 표정, 피부나 코스튬의 질감, 양감 등도 표현 가능한 시간. 선묘뿐만 아니라 색조 변화도 일어날 수 있습니다.

※코스튬…모델의 착의를 코스튬이라고 부른다.

○5분 크로키

이 시간 정도가 크로키의 분수령(작업의 갈림길)이 아닐까 생각합니다. 능선을 의식하고 색조를 살려 양감을 표현하는 것도 가능.

※능선…변과 면의 경계에 생기는 선. 14쪽 참조.

○2분 크로키

명암에 기대지 않고 선묘의 표정이나 리듬. 필압에 따라 대상의 형태나 존재감을 표현합니다. 2분 크로키 정도의 시간부터 자신이 알아채지 못한 무의식적 부분이 화면에 크게 작용하여 정착된다고 생각합니다.

○1분 크로키

순간적으로 감지한 대상의 이미지나 리듬감을 그대로 선의 강세로 옮기는 감각입니다. 시간은 짧고 검증할 여유도 없지만 어떤 의미로 가장 이모셔널하고 매력 있는 작품으로 만들 수 있다고 생각합니다.

※이모셔널…emotional(영어), 감정적이라는 의미.

한 마디로 말해서 크로키란……말로 표현하는 것은 매우 어렵습니다. 대상 인물이 발하는 기(氣)를 몸으로 받아들여 선과 색조로 옮기는 일이려나요?

우에다 코조 즉! 크로키란…

○**10분 크로키**
가선을 긋고, 구도를 확인하고, 피부나 머리카락, 천 등 「질감」의 차이를 선묘로 그립니다. 능선을 의식한 그림자를 더하여 공간이나 입체감을 강조할 수 있습니다.

※**가선**…그림을 그릴 때 기준 삼아 긋는 임시 표시나 선.
※**질감**…보거나 만져서 알 수 있는 사물의 표면이나 촉감.

5분 크로키

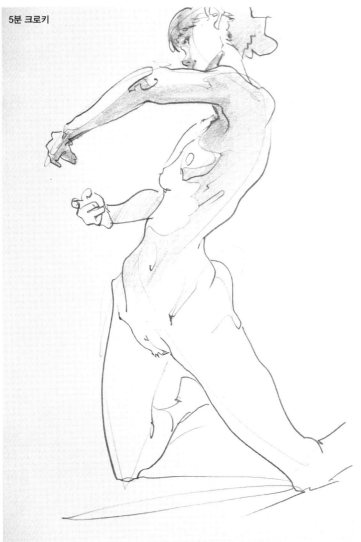

2분 크로키

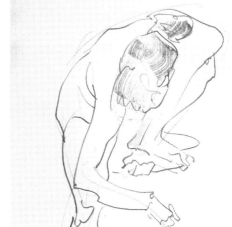

볼수록 보이는 것(디테일)도 있지만 금세 보이지 않게 되는 것(대략적인 흐름이나 굴곡)도 있습니다. 크로키에서는 시간을 짧게 하여 눈의 움직임과 손의 움직임을 연동시킴으로써 처음으로 보인 형태를 발견해가는 것이라고 생각합니다.

○ **5분 크로키**
5분 정도부터 크로키 특유의 「직접 그리기」 승부라는 것이 느껴집니다. 그은 선이나 모양에 호응하도록 다음 선을 상상해갑시다.

○ **2분 크로키**
가선을 그을 시간은 없기 때문에 전체 중에서 가장 강하게 어필하는 부분부터 그리기 시작합니다. 손끝이나 얼굴 등 복잡한 부분을 생략하는 것이 아니라 얼마나 단순화시킬지 궁리합시다.

○ **1분 크로키**
포즈의 근간이 되는 형태를 발견하여 평소와는 다른 순서로 그리거나 대담한 취사선택을 행합니다. 이 작업과 객관적인 시점이 동시진행됩니다.

1분 크로키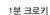

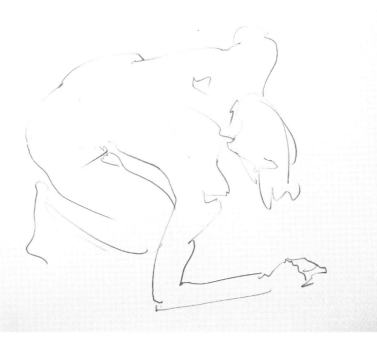

오카다 타카히로 단적으로 말해서 크로키란…

10분 크로키

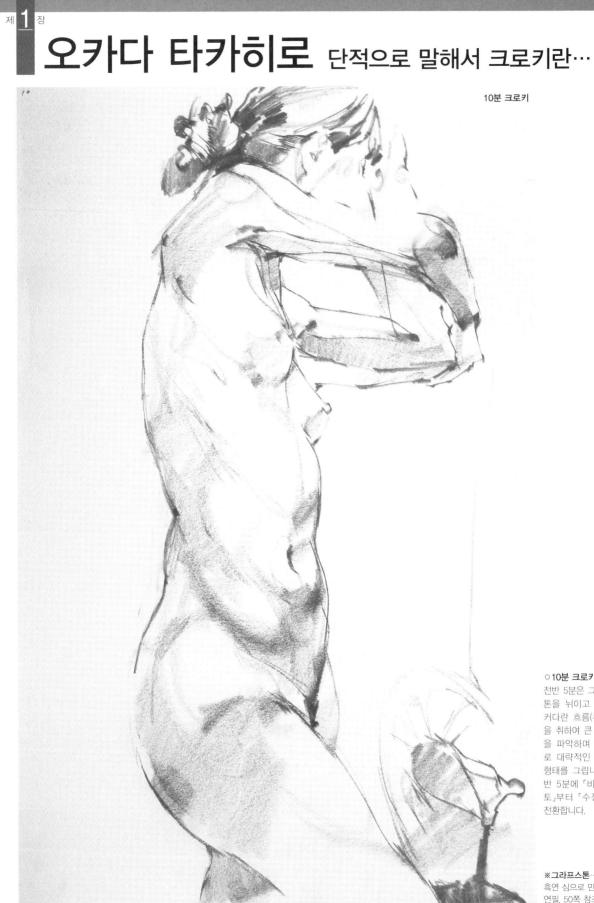

○ **10분 크로키**

전반 5분은 그래프스톤을 뉘이고 인체의 커다란 흐름(무브망)을 취하여 큰 전체상을 파악하며 회색으로 대략적인 그림자 형태를 그립니다. 후반 5분에 「비교·검토」부터 「수정」으로 전환합니다.

※**그라프스톤**…전체가 흑연 심으로 만들어진 연필. 50쪽 참조.

「그림을 그리는」 행위 중 제작 시간을 미리 정한 뒤 행하는 것은 「크로키」 가 유일합니다. 데생은 더하는 작업으로, 묘사하는 밀도는 어느 정도 시 간에 비례하지만 발견이 있는 한 「끝」은 없습니다. 크로키는 빼는 작업입 니다. 쓸데없는 요소를 제외하고 최소한의 요소로 그리는 대상의 인상을 확실하게 잡는 데 의미가 있습니다.

크로키

5분 크로키

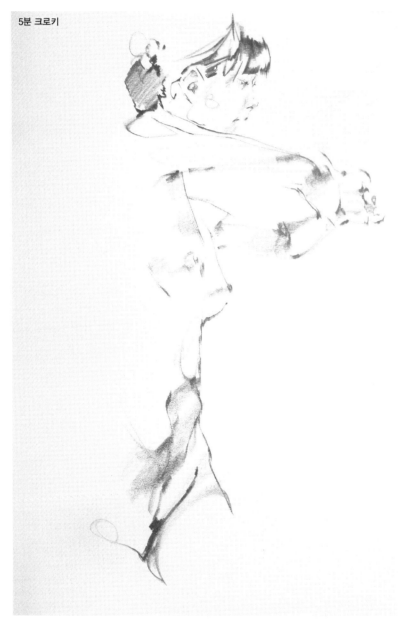

1분 크로키

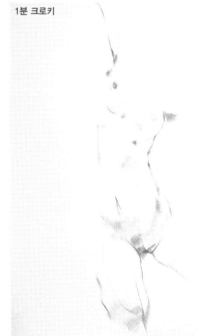

○5분 크로키
그림 초반에는 어디까지나 임시적인 결정이므로 「비교·검토」가 중요합니다. 「수정」은 선을 사용하여 강한 인상이 남는 부분을 핀포인트로 묘사합니다.

○2분 크로키
가선을 생략하고 직접 선묘로 모양을 정합니다. 인상을 강하게 표현하기 위해 필요한 포인트를 추출합 니다.

○1분 크로키
제게도 가장 짧은 제작 시간입니다. 습작이라는 마음가짐이 아니라 생략 표현을 동반한 드로잉(선묘가 주체인 작품)을 목표로 합니다.

그리기 전에 염두에 둘 세 가지 포인트

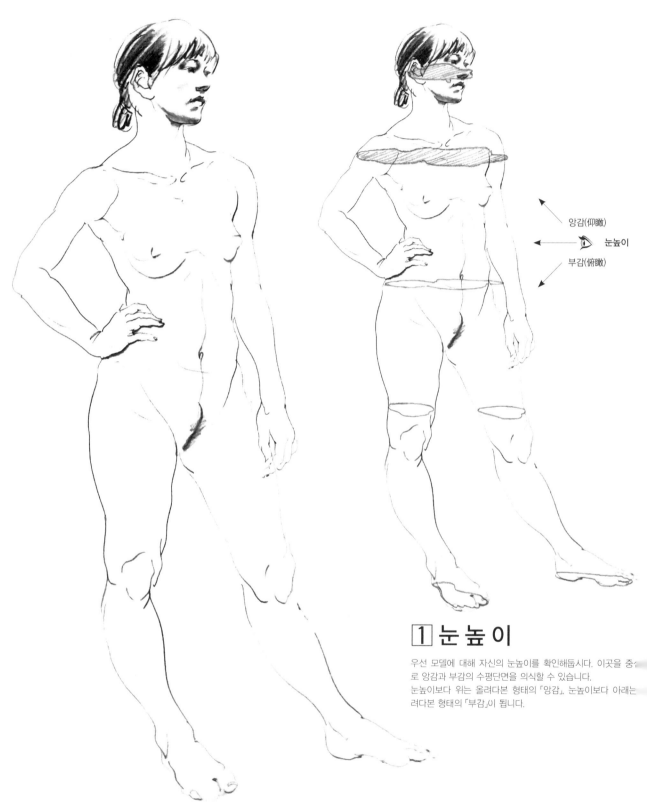

앙감(仰瞰)

눈높이

부감(俯瞰)

1 눈 높 이

우선 모델에 대해 자신의 눈높이를 확인해둡시다. 이곳을 중심으로 앙감과 부감의 수평단면을 의식할 수 있습니다.
눈높이보다 위는 올려다본 형태의 「앙감」, 눈높이보다 아래는 려다본 형태의 「부감」이 됩니다.

모델이 포즈를 취하고 있습니다. 그림 초반에는 어디부터 볼까요?
어떤 경우라도 눈에 보이는 것만 표현하지 마십시오. 우선은 그 포즈가 갖는 큰 구조를 파악해야 합니다.

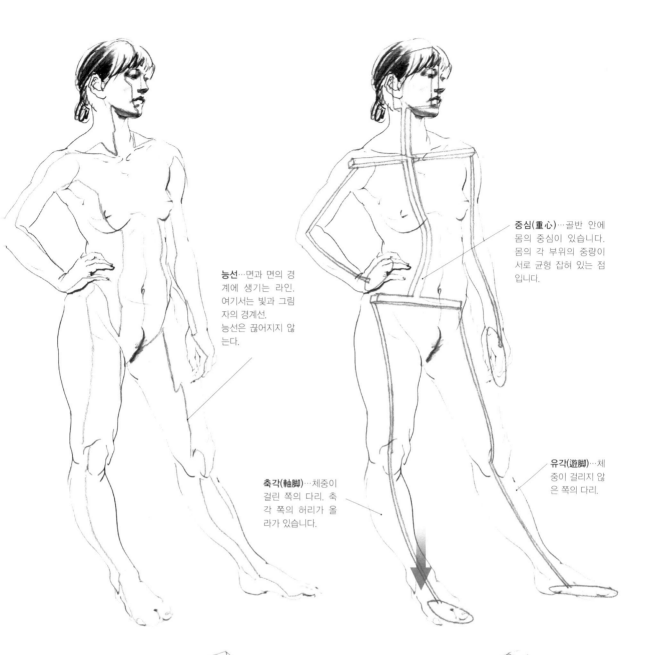

능선…면과 면의 경계에 생기는 라인. 여기서는 빛과 그림자의 경계선. 능선은 끊어지지 않는다.

중심(重心)…골반 안에 몸의 중심이 있습니다. 몸의 각 부위의 중량이 서로 균형 잡혀 있는 점입니다.

축각(軸脚)…체중이 걸린 쪽의 다리. 축각 쪽의 허리가 올라가 있습니다.

유각(遊脚)…체중이 걸리지 않은 쪽의 다리.

② 빛의 방향

어떤 방향에서 빛이 비치는지를 확인합니다. 사물에 빛이 닿으면 음영이 생깁니다. 빛과 그림자의 경계에 생기는 능선과 빛의 방향을 표현함으로써 입체감을 표현하기 쉬워집니다.

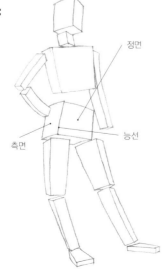

정면

측면

능선

몸의 정면, 측면의 방향을 잡기 위해 각 부분을 상자로 생각해 봅시다.

③ 조직(구조)

커다란 골격과 중심을 상상해봅시다. 등뼈와 축각(체중이 실린 쪽의 다리), 허리와 어깨의 기울기 등. 큰 구조를 파악합니다. 콘스트럭션(construction, 구조라는 의미)이라고도 불립니다.

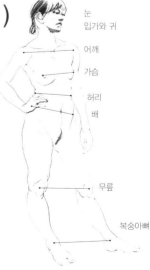

눈
입가와 귀
어깨
가슴
허리
배
무릎
복숭아뼈

좌우 대칭이 되는 부분을 이어보면 기울기 변화를 파악할 수 있습니다.

그릴 때의 연필 쥐는 법과 사용법

실제로 크로키를 그릴 때의 연필 쥐는 법을 작례의 제작 과정을 따라가 살펴봅시다. 모두 흑연 심으로 만든 연필형의「그라프스톤」이나 사각「그라프큐브」등의 소묘용 화구를 취향에 따라 사용해봅시다.

▮그릴 때의 연필 쥐는 법과 사용법

※**양감**…실제로 공간 속에 존재하는 것처럼 회화 등에서 표현되는 무게나 양.

1 세부를 그릴 때는 연필을 세우고 표정을 컨트롤하듯 가늘고 섬세한 선을 긋습니다.

2 대략적인 흐름을 따를 때는 연필을 뉘여서 씁니다. 굵기로 뉘앙스를 지닌 선이 탄생합니다.

3 연필을 뉘여서 쓰면 대상의 표정에 따라 강세를 줄수 있습니다.

강세가 있고 바림이 들어간 선

5 필압을 바꾸면 선묘만으로도 위치나 양감을 나타낼 수 있습니다.

캐미솔드레스 2분 크로키
히로타 미노루

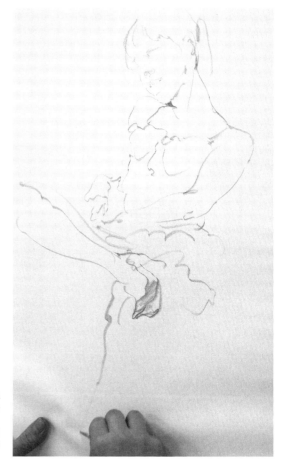

4 연필의 배를 이용하여 재빨리 커다란 면적을 칠합니다.

그라프스톤과
그라프큐브의 경우

화구 전체가 「심」으로 이루어졌기 때문에 통심 연필이라고 불리기도 합니다. 화구의 소개는 50쪽을 참조해주세요.

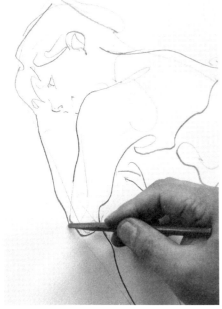

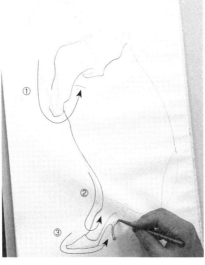

1 가선을 그린 뒤 완급의 리듬을 중시하며 단숨에 선을 긋습니다. 그라프스톤을 세우고 미끄러뜨리듯 부드럽게 긴 곡선을 그립니다.

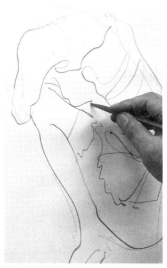

2 손을 화면에서 띄움으로써 자유도가 높고 속도가 있는 선을 그릴 수 있습니다.

3 큰 흐름을 잡았다면 구조를 동반한 관절의 모양(척골(尺骨))은 그라프스톤을 세운 짧은 곡선으로 표현합니다.

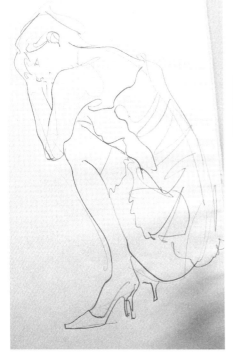

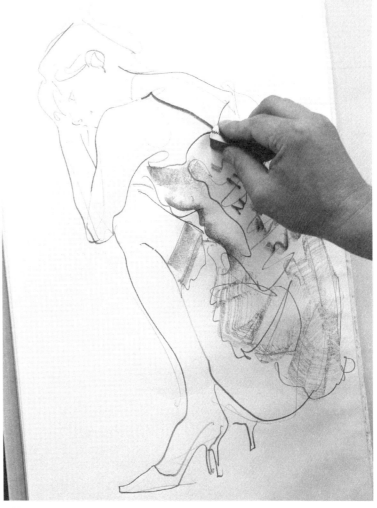

4 인체를 나타내는 생기 있는 선과 드레스의 포근한 느낌을 나타내는 선의 차이에 주목해 주십시오. 속도감이나 필압에 차이를 둡니다.

5 그라프큐브로 어깨끈의 실체감을 한 번에 쭉 그리고 어깨의 양감도 함께 표현합니다. 드레스의 질감 표현에도 그라프큐브를 눕힌 부드러운 명암을 이용합니다.

캐미솔드레스 2분 크로키 우에다 코조

17

그릴 때 종이에서 연필을 떼지 않는다

형태

「い」자로 그린다

사람의 몸을 그릴 때 대칭을 이루는 형태의 관계성을 쫓아가면 자연스러운 형태를 잡을 수 있습니다. 그러기 위해서는 운필(運筆)이 중요합니다. 히라가나의 「い」자 모양이 연속된 선을 상상하며 운필하는 방법을 소개합니다. 단시간에 그리기 위해서는 되도록 종이에서 연필을 떼지 않고 몸의 입체적인 형태를 「교대로」그립니다.

글자를 쓸 때의, 「떨어져 있는데 흐름이 이어진 선」의 균형을 생각해서 그리는 것이 좋겠습니다.

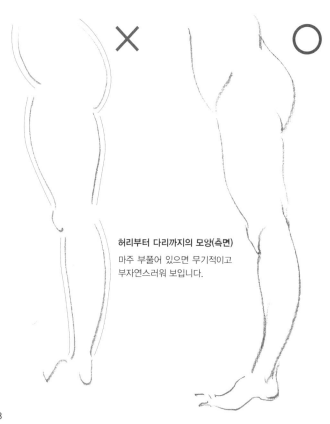

×　○

허리부터 다리까지의 모양(측면)
마주 부풀어 있으면 무기적이고 부자연스러워 보입니다.

보이지 않는 곳에서 몸을 표현하는 선은 이어져 있습니다. 팽팽한 근육을 나타내는 선은 번갈아 그으면 자연스러운 형태로 보입니다.

「좋은 형태」는 「좋은 선」에서 탄생한다

크로키의 제작에서 「좋은 형태」의 운필을 살린 작례를 소개합니다.

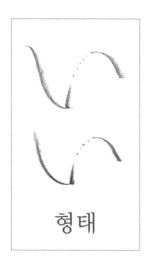

형태

1 올리고 있는 오른 팔부터 어깨에 걸쳐 선을 그립니다.

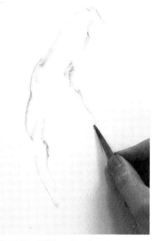

2 등 라인을 그렸으면 보이지 않는 뒤쪽의 형태를 짐작하며 흉부를 그려 나갑니다.

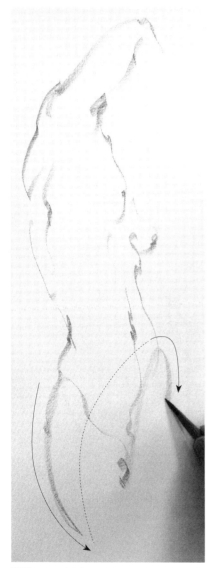

3 오른쪽 허벅지에 형태를 잡아 왼쪽 허리 부분으로 운필합니다.

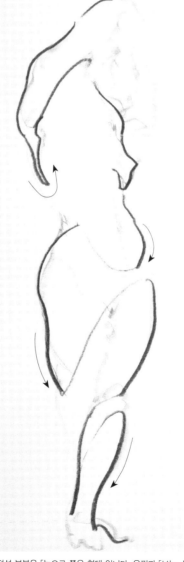

점선 부분은 「눈으로 쫓은 형태」입니다. 운필과 「보는」 눈의 움직임은 연동되어 있습니다.

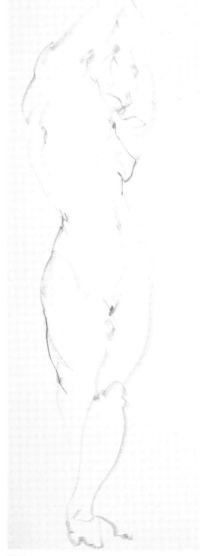

4 완성 작품.※제작 프로세스는 101쪽 참조.
누드 1분 크로키 히로타 미노루

얼굴을 그리는 법 왼쪽 얼굴 그리기

크로키의 실례부터 얼굴 그리는 법에 초점을 맞추어 그리는 법의 포인트를 소개합니다. 흔히 그리는 비스듬한 모습의 작례를 중심으로 10분과 5분 작례를 해설합니다.

※**찰필(擦筆)**…찰필은 종이 등을 말아서 만든 연필 모양의 데생 용구. 50쪽 참조.

※**반사광**…그림 안에 생기는 밝기. 주위에 비친 빛이 반사되어 생긴다.

비스듬한 얼굴일 경우

 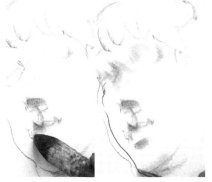 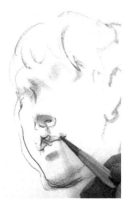

1 10분 포즈의 시작에서는 연필을 눕힌 선으로 큰 가선을 그립니다.

2 3 찰필로 코의 아랫면, 윗입술, 눈의 오목한 부분 등, 아래를 향한 면을 비벼서 그림자를 표현하고 윤곽을 끌어냅니다.

4 콧구멍, 입술 모양을 선묘로 끌어냅니다.

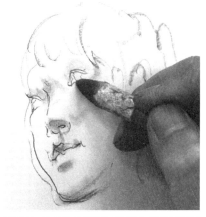 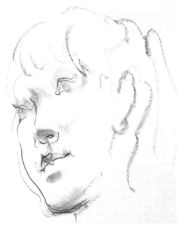 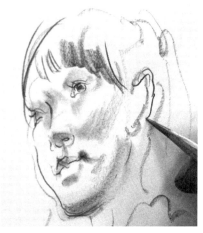

5 동그란 안구의 존재를 의식하여 찰필로 명암을 넣습니다. 보이는 부분뿐만 아니라 가려진 눈 부분도 표현합니다.

6 아래를 향한 부분에 명암을 넣으면 입체적으로 보입니다.

7 가선을 경계로 귀 모양을 그립니다.

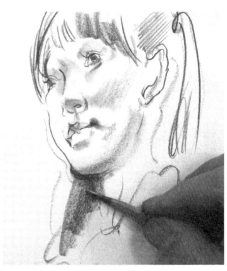 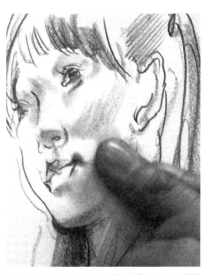

8 안쪽에 있는 머리카락에 검은색을 넣어 턱 아랫면의 반사광을 끌어냅니다.

9 손끝으로 연필 가루를 펼쳐 뺨을 동글게 표현합니다.

10 화면 전체의 균형을 확인합니다.

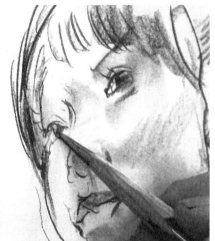

11 눈동자를 그리고 얼굴에 표정을 부여합니다.

12 연필 표현의 변화에 주목해 주십시오.

완성(부분) 원피스드레스 10분 크로키
히로타 미노루

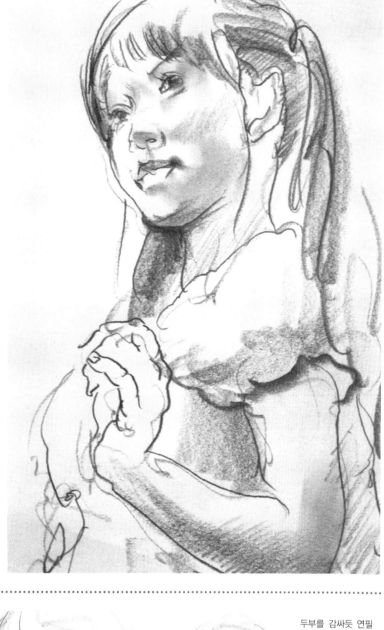

▌옆얼굴의 경우

강세가 있는 선으로 눈이나 코, 뺨과의 거
리나 굴곡을 잡아냅니다.

1 선의 기복으로 안면의 입체감을 표현합니다.

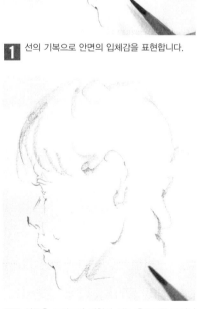

2 얼굴을 그렸으면 대칭이 되는 후두부를 그립니다.

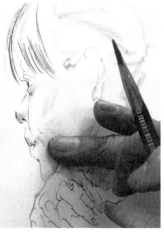

3 손끝으로 그림자의 명암을 넣고 두부
의 양감을 냅니다.

두부를 감싸듯 연필
의 선을 긋습니다.

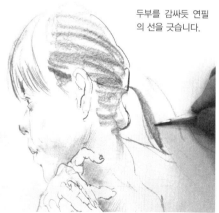

4 묶은 머리카락의 방향성을 고려해 두부의 양감을 나타냅
니다.
제작 도중(부분) 누드 10분 크로키 히로타 미노루 ※8쪽 참조.

오른쪽 얼굴
그리기

옆얼굴에 가까운 비스듬한 얼굴일 경우

다소 높은 곳에서 내려다본 부감으로 얼굴을 잡습니다.

1 10분 포즈의 시작은 연필을 눕힌 선으로 커다란 가선을 긋습니다.

2 눈, 코, 입도 구체를 따라 그립니다.

3 찰필로 코에 그림자를 그려 입체적으로 표현합니다.

4 아랫입술과 턱을 포개어 그려 깊이를 표현합니다.

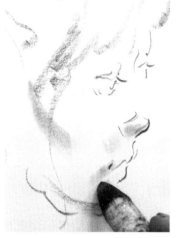

5 꽉 다문 입가의 입체감을 내기 위해 그림자를 그립니다.

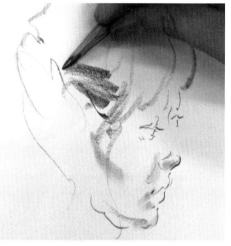

6 두부의 측면을 따라 연필을 눕힌 강한 선으로 머리카락의 흐름을 잡습니다.

7 묶은 머리카락의 흐름을 그림으로써 두부의 비틀림을 표현합니다.

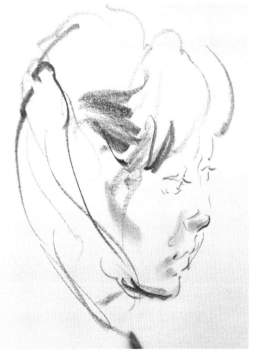

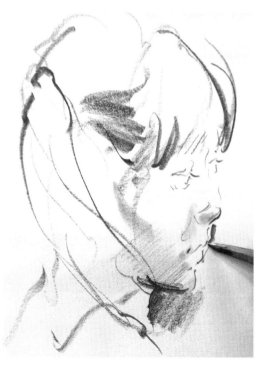

8 안쪽 머리카락의 어두움을 이용하여 입가부터 턱의 입체감을 나타냅니다.

9 목의 윤곽을 강하게 시작하여 점점 약해짐에 따라 머리카락 다발의 볼륨을 나타냅니다.

10 후두부와 균형을 취하듯 앞머리의 선을 더합니다.

제작 도중(부분) 원피스드레스
5분 크로키 히로타 미노루

비교적 정면에 가까운 비스듬한 얼굴일 경우

1 턱, 코, 윗입술 등, 아래를 향한 면을 재빨리 잡습니다.

2 아래를 향한 면에 의해 작자가 올려다보고 그렸다는 사실이 표현됩니다.

3 눈의 위치에도 연필을 눕히고 그은 선으로 가선을 그립니다.

4 코나 입가 등을 날카로운 선으로 다시 그립니다.

제작 도중(부분) 캐미솔드레스 5분 크로키
히로타 미노루

23

누드를 그리는 법 선 포즈를 그리기

▌정면의 경우 다음으로 전신을 그리는 법을 살펴봅시다. 누드의 5분과 10분 포즈입니다.

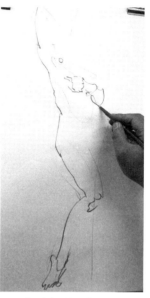
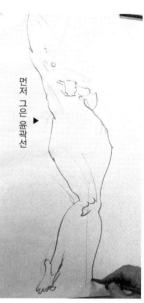

먼저 그은 윤곽선 ▶

1 전신의 가선을 그리고 완성 이미지를 파악합니다. 실제로는 보이지 않는 뒤쪽에 이어진 모양도 짐작하고 있습니다.

2 팔꿈치부터 발끝까지 호흡이 긴 선을 단숨에 긋습니다.

3 팔꿈치에 모은 손을 그리고 몸의 입체감을 표현합니다.

4 먼저 그은 반대쪽 윤곽선을 의식하며 몸의 왼쪽에 선을 넣습니다.

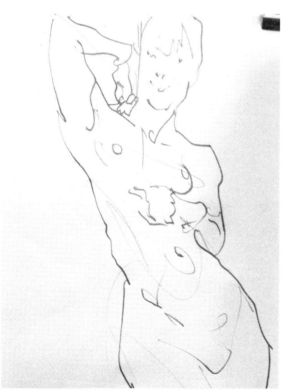

5 가선을 근거로 대칭이 되는 부분을 확인하며 선묘를 진행합니다.

6 입체 표현에 필요한 최소한의 명암을 넣습니다. 그라프스톤(통심연필)을 사용.

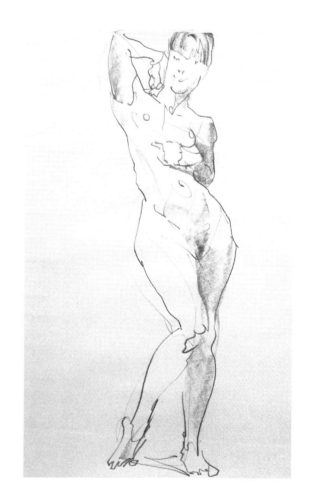

완성 5분 크로키 우에다 코조

▌비스듬한 경우

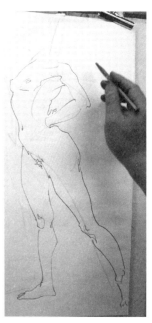

1 가선을 그렸으면 탄력 있는 앞면의 윤곽선을 편안하게 그어 내립니다.

2 가슴 모양에 호응한 팔꿈치의 모양과 틈새의 모양을 기세 좋게 그립니다.

3 휘어진 가슴의 탄력과 활처럼 운동하는 다리 모양을 잡습니다.

4 축각이 되는 오른쪽 다리를 그리고 두부의 모양을 파악합니다.

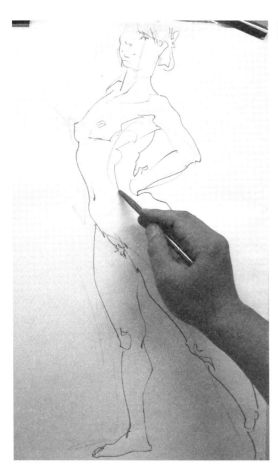

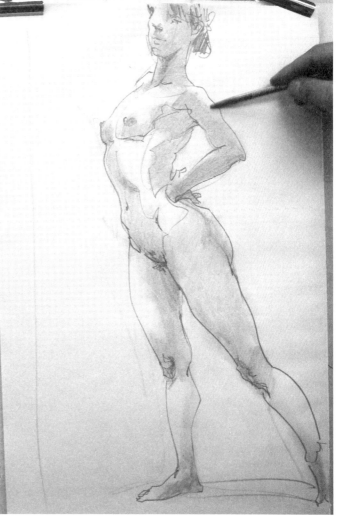

5 앞면과 측면을 나누는 체간(體幹, 동체 부분)을 따라 능선을 잡습니다.

6 양감을 이끌어내기 위해 그림자 부분은 그라프스톤을 눕힌 상태로 칠합니다.

제작 도중 누드 10분 크로키 우에다 코조

앉은 포즈를 그리기 ▌다리를 꼬고 손을 올린 경우

1 가선을 그리고 포즈의 특징을 상상합니다.

2 움직임이 큰 다리부터 리드미컬한 선으로 그리기 시작합니다.

3 무릎 아래로 튀어 나온 다리의 모양을 표현합니다.

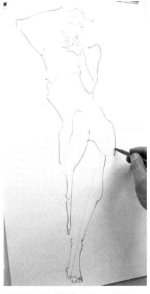

4 화면의 왼쪽을 받는 모양으로 오른쪽을 그립니다.

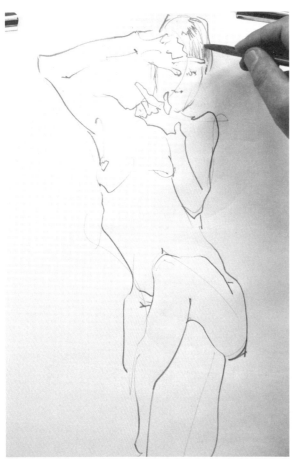

5 손가락과 부딪친 머리카락의 선으로 두부의 존재감을 나타냅니다.

6 오른팔 쪽 바닥면의 그림자를 넣고 화면의 균형을 잡습니다.

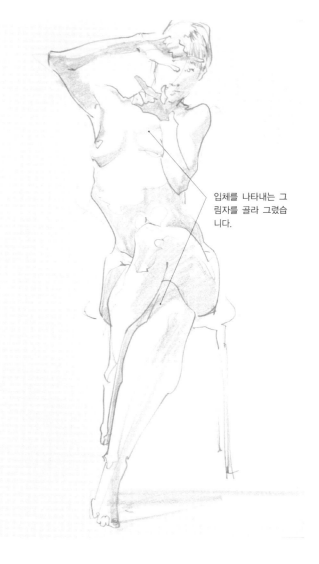

입체를 나타내는 그림자를 골라 그렸습니다.

완성 10분 크로키 우에다 코조

다리를 꼬고 손을 내린 경우

1 꼬인 포즈를 나타내는 포인트를 골라 가선을 그립니다.

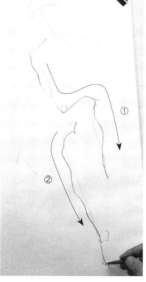

2 팔꿈치와 무릎의 입체적인 포개짐을 나타내는 모양으로 그리기 시작합니다.

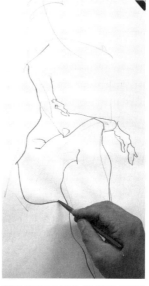

3 어깨부터 허리, 허리부터 엉덩이에 걸쳐 그은 선의 필압 차이에 주목해 주십시오.

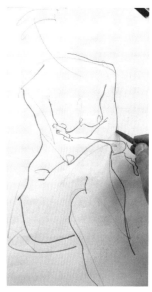

4 몸의 오른쪽에 사용한 다이내믹한 선에 비해 심플한 왼쪽 모양을 잡습니다.

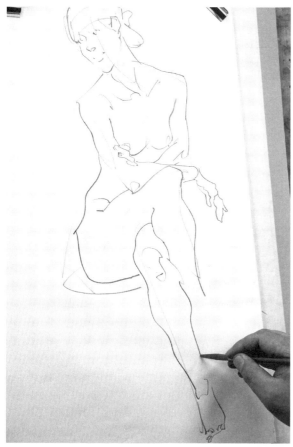

5 얼핏 왼쪽 다리의 종아리를 그리는 것 같지만…

6 안쪽에 그은 오른쪽 발끝을 그리기 위한 윤곽선이었습니다. 상반신을 크게 칠함으로써 꼰 두 다리가 손앞으로 나오는 효과를 노렸습니다.

완성 5분 크로키 우에다 코조

27

의상을 착용한 모습 (1) 캐미솔드레스 차림을 그리기

■ **히로타 미노루의 경우** **1** 여기서부터는 10분, 5분, 2분의 포즈를 의상 표현에 주목하여 해설합니다.

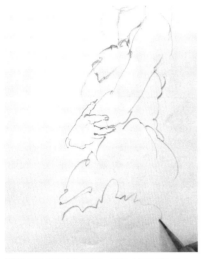

1 옷의 질감이나 표정에 대응한 선으로 나누어 그립니다.

2 폭신한 스커트 부분에 사선으로 명암을 넣습니다. 팔의 능선을 그려 인체와 옷의 차이를 표현합니다.

3 팔뚝 끝에서 허리, 치맛자락에 걸친 어두운 부분은 필압을 바꾸어 그립니다.

4 가슴 아랫부분을 덮은 옷의 어두움으로 밝은 팔 모양을 이끌어냅니다.

5 가슴의 능선과 옷의 모양을 그리고 동체의 곡선을 표현합니다.

6 몸을 표현하는 선과 옷을 표현하는 선의 차이에 주목해 주십시오.

완성 10분 크로키

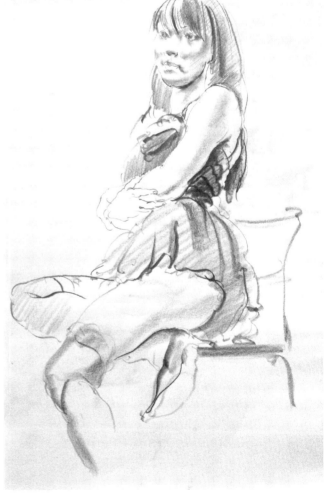

2

1 치맛자락을 강한 선으로 그려 다리를 따라 생긴 그림자와 입체감을 잡습니다.

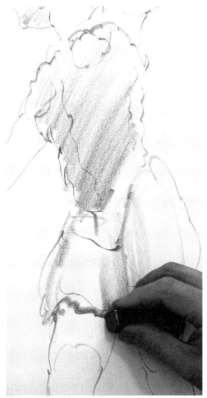

※**스트로크**…관절을 지점으로 한 원운동. 그 운동에 의해 그은 선을 나타낸다

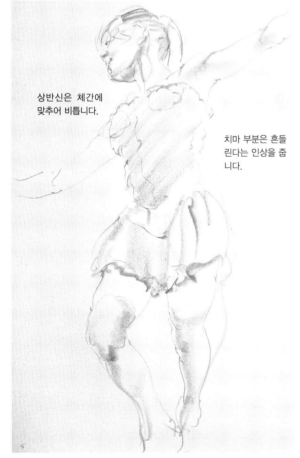

상반신은 체간에 맞추어 비틉니다.

치마 부분은 흔들린다는 인상을 줍니다.

2 포즈의 움직임을 나타내는 스트로크를 통해 상반신과 하반신 옷의 표정을 나누어 그립니다.

완성 5분 크로키

3

1 옷에 나타난 정중선을 포착하여 가슴에서 복부에 걸친 굴곡을 표현합니다.

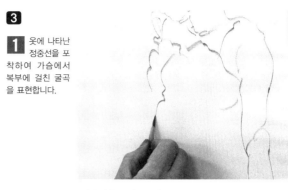

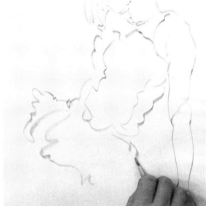

2 복부에 대응되는 허리부터 펼쳐진 등쪽 면의 윤곽을 긋습니다.

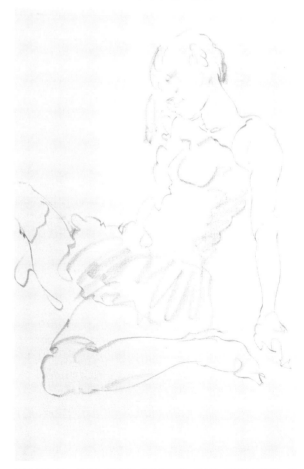

3 탄력 있는 인체와 움직임에 의해 변화하는 코스튬, 그것을 나타내는 선의 성질 차이를 참고해 주십시오.

완성 2분 크로키

▌우에다 코조의 경우 ❶

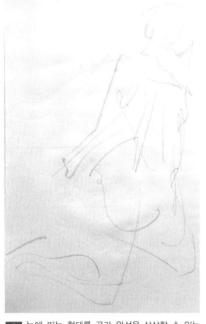

 이 포즈를 특징짓는 「뒤로 뻗은 팔」과 「펼쳐진 가슴」의 긴장된 모양부터 그리기 시작합니다.

3️⃣ 몸에서 튀어 나온 앞뒤의 리듬을 잡습니다.

1️⃣ 눈에 띄는 형태를 골라 완성을 상상할 수 있는 가선을 긋습니다.

4️⃣ 허벅지의 검은 벨트 곡선에 의해 다리의 방향이 표현됩니다.

5️⃣ 가슴 아래의 면을 의식한 스트로크를 넣습니다.

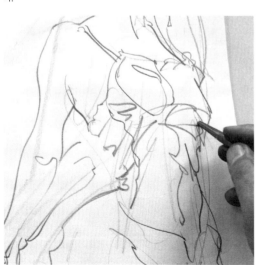

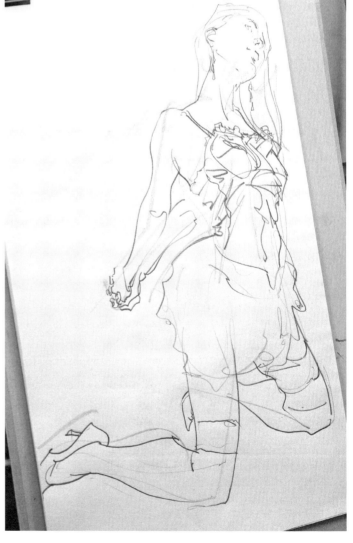

6️⃣ 선묘에 의해 전체를 모두 그린 단계입니다(여기까지 약 5분).

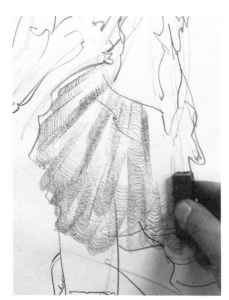

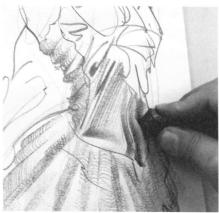

8 같은 방법으로 천의 탄력, 텐션(tension, 긴장, 잡아당기는 힘을 가리킨다)을 나타냅니다.

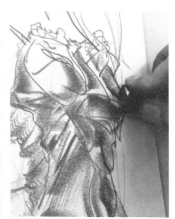

9 표면의 명암을 강조하는 방법으로 번들거림을 표현합니다.

7 커터로 칼자국을 낸 그라프큐브로 치마의 질감과 양감을 표현합니다.

※**그라프큐브**…전체가 흑연으로 된 사각 화구. 50쪽 참조.

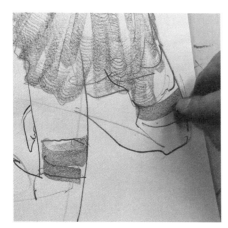

10 큐브의 끝을 이용하여 검은 띠 모양의 벨트를 한 번에 그립니다.

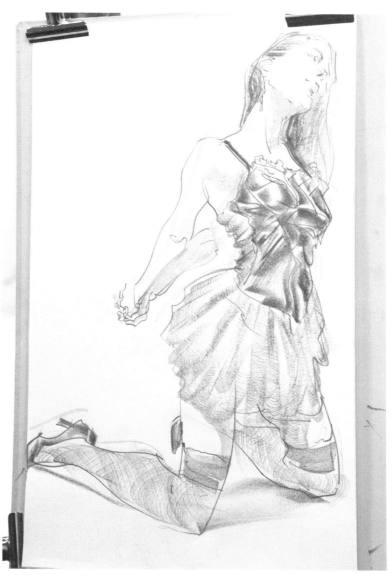

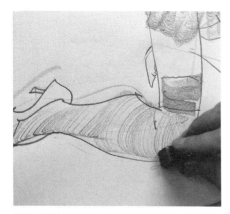

11 다리의 둥글기에 따라 망사 타이즈의 선을 포갭니다. 칼자국이 들어간 그래프큐브를 이용하면 균일한 곡선을 쉽게 그릴 수 있습니다.

12 왼팔과 등 사이를 그리지 않음으로써 등의 공간을 표현합니다. 비닐 인조가죽의 묵직한 하이 콘트라스트적 질감은 그래프큐브나 파스텔로 그리는 데 알맞습니다.

완성 캐미솔드레스 10분 크로키

우에다 코조의 경우 ❷

재빨리 표현하는 옷의 질감

그라프큐브(50쪽 참조)

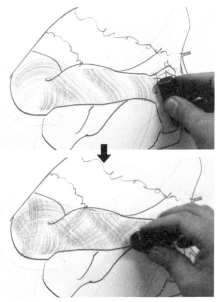

망사 타이즈…칼자국이 들어간 그라프큐브를 다리 모양을 따라 교차시켜 망사 타이즈를 그립니다.

타이즈의 벨트 부분 레이스 모양을 뾰족한 부분으로 표현합니다.

레이스 치마…가벼운 치마는 일렁이는 선으로 그립니다.

캐미솔…비닐 인조가죽의 질감은 흑백의 콘트라스트를 올려 나타냅니다.

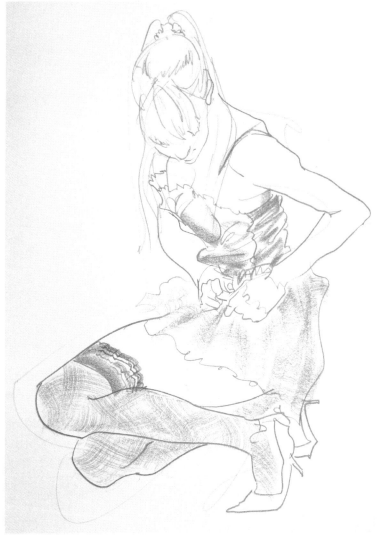

머리카락을 칠하지 않음으로써 옷에 초점을 맞춥니다.

완성 5분 크로키

3

1 팔꿈치를 구부린 포즈의 특징적인 모양부터 그리기 시작했기에 이 시점에서는 머리를 그리지 않았습니다. 치마도 윤곽과 앞으로 내민 왼쪽 다리를 강조한 세로 방향의 주름만으로 포착합니다.

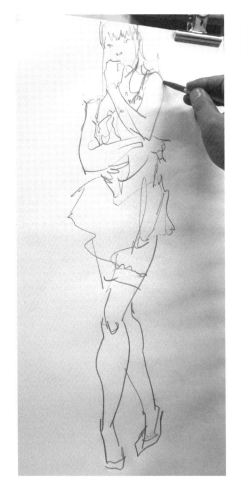

2 좌우 관절의 지그재그 선에 의한 선 포즈입니다

제작 도중 2분 크로키

4

1 몸에 두른 옷을 나선운동으로 표현합니다.

2 가슴과 허리의 방향 차이와 휘어진 등을 곡선으로 표현하고 있습니다.

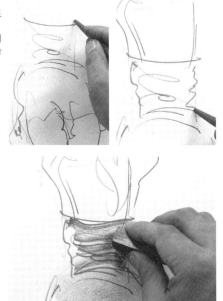

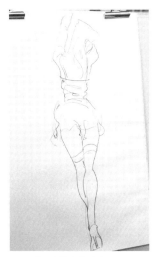

3 선묘가 완성된 단계.

4 허리 위의 옷을 까맣게 칠하여 튀어나온 둔부를 표현합니다. 가로 방향으로 굵은 선을 넣습니다.

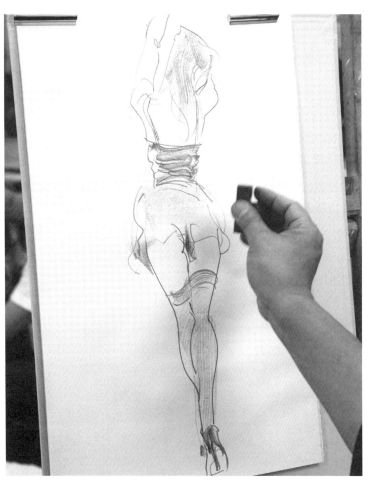

5 백과 흑의 균형을 이루어 완성합니다.

제작 도중 2분 크로키

33

▌오카다 타카히로의 경우 ❶

「크로키」는 모델과의 컬래버레이션에 의해 탄생하는 작품이라고 할 수 있습니다. 모델의 감성에서 나온 포즈를 작자의 감성이 받아들여 그것을 표현합니다. 착용한 옷 (코스튬)에 의해 변화하는 모델의 표정이나 분위기를 그려내는 것도 즐거운 일입니다.

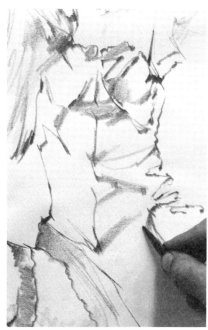

❶ 윤곽선을 그음과 동시에 옷의 질감을 표현합니다. 동체의 오른쪽은 탄력 있는 선, 왼쪽에 섬세한 주름을 그립니다.

❷ 앞으로 내민 오른쪽 다리와 뒤쪽으로 빠진 왼쪽 다리의 움직임에 따른 치마 주름의 흐름, 그림자를 잡습니다. 흉부 인조가죽의 딱딱한 형태와 부드러운 치마의 형태를 나누어 그립니다.

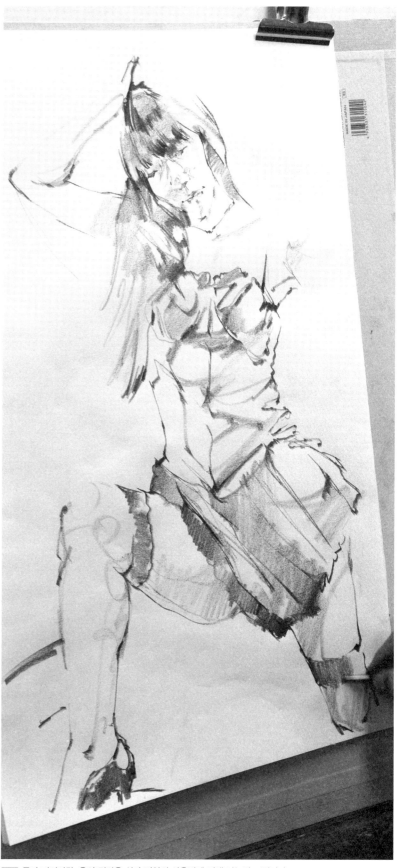

❸ 몸과 머리카락, 옷의 질감을 선과 명암의 사용법에 의해 나누어 그립니다.

제작 도중 10분 크로키

2

1 옆얼굴과 머리카락의 흐름, 등에서 앞면을 향해 뻗은 어깨끈, 옷의 주름 등이 선의 강약으로 표현됩니다.

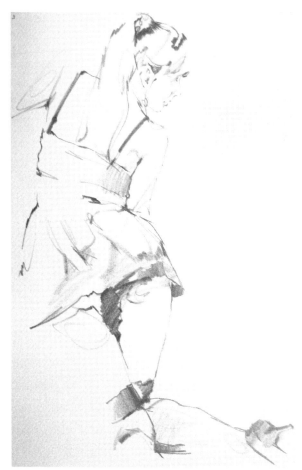

2 옆구리의 그림자를 칠함으로써 등의 입체감, 몸의 비틀림과 양감이 표현 됩니다.

완성 5분 크로키

3

1 가슴에 뻗은 선과 등에 수축된 선의 차이로 휘어진 몸을 그립니다.

2 휘어진 체간에 초점을 맞추어 표현하기 위해 가능한 한 생략이 행해진 작품입니다.

제작 도중 2분 크로키

의상을 착용한 모습 (2) 원피스드레스 차림을 그리기

히로타 미노루의 경우 **1**

모델의 의상은 성격이 다른 것을 2종류 준비했습니다. 상반신에 딱 맞아 몸의 라인을 강조하는 검은캐미솔드레스와 달리, 하얀 원피스는 허리를 졸랐을 뿐 전체적으로 풍성하여 몸과 공기를 감싼 듯한 인상의 옷입니다. 동그란 소매, 이중의 옷단 등 우아함을 가진 코스튬입니다.

1 연필을 눕혀 부드러운 질감을 동반한 선묘로 그립니다.

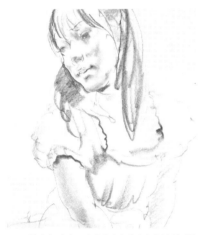

2 찰필과 연필로 머리카락과 살갗과 옷의 차이를 그립니다.

3 옷의 부드러운 명암을 넣음으로써 인체와의 질감 차이를 표현합니다.

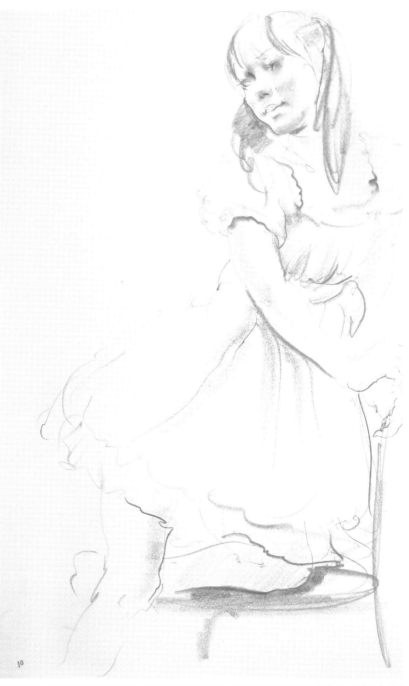

4 옷에는 전체에 주름이 있습니다. 몸의 부분과의 경계에서 그리기 시작하면 양자의 관계를 포착하기 쉬워집니다.

완성 10분 크로키

2

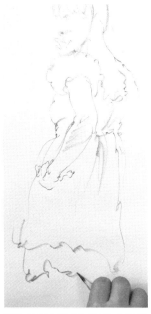

1 옷단 부분을 강조함으로써 입체적인 코스튬이 표현됩니다.

2 소매의 볼륨을 표현하기 위해 부드러운 그림자를 그렸습니다.

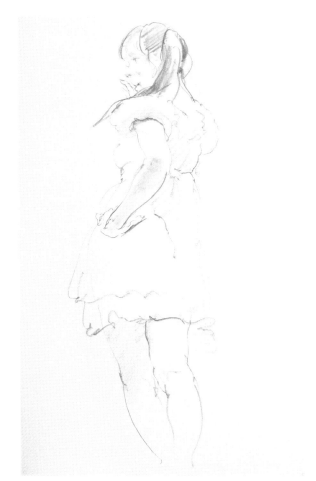

3 탄력 있는 팔의 모양과 튀어나온 팔꿈치를 그려 가벼운 원피스의 질감을 이끌어냅니다.

완성 5분 크로키

3

2 가벼운 터치로 천의 질감을 표현합니다.

1 수평으로 올린 팔과 중력에 의해 밑으로 흐른 천의 주름을 나누어 그립니다.

3 등 쪽에서 조인 천을 그려 허리의 양감을 이끌어냅니다.

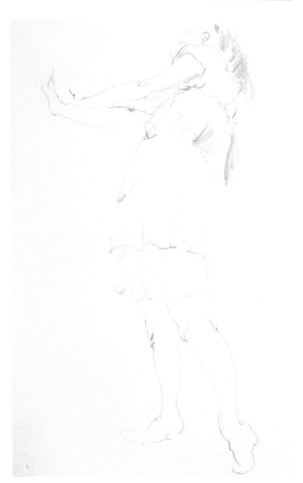

4 하나하나의 주름을 따르는 것이 아니라 커다란 흐름을 포착하여 옷의 가벼움을 표현합니다.

완성 2분 크로키

▌우에다 코조의 경우 1

1 포즈의 특징인 튀어나온 허리부터 그리기 시작하여 옷의 프릴 부분으로 진행합니다.

2 프릴의 주름은 옷단의 선을 그린 뒤 수직선을 추가합니다.

3 소매의 볼륨감은 곡선 주름으로 표현합니다.

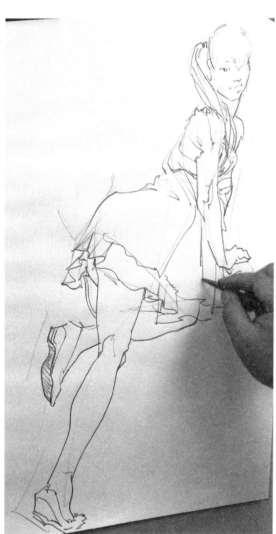

4 중력에 따른 천의 선은 속도감을 지닌 채 그려 내립니다.

5 치마와 마찬가지로 수직으로 늘어진 머리카락 다발도 화면에 생동감을 부여합니다. 능선을 따라 나타난 그림자를 강조하여 입체감을 갖게 합니다.

완성 10분 크로키

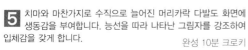

②

1 가슴의 입체감을 나타내는 개더*는 능선부분을 강조함으로써 천의 질감도 동시에 표현할 수 있습니다.

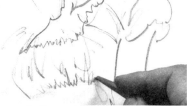

*개더:gather, 옷감을 여러 겹으로 겹쳐 성기게 꿰맨 것

2 섬세한 질감표현에 비해 치마 측면의 이음매 선은 속도감 있는 직선으로 대비됩니다.

3 옷단의 곡선은 치마를 입체적으로 보이게 하는 포인트입니다!

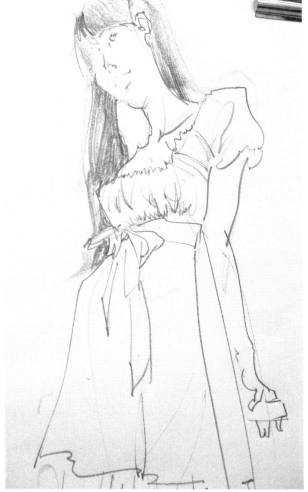

4 어두운 머리카락으로 하얀 코스튬이 표현됩니다.

완성(부분) 5분 크로키

③

1 가슴 주름의 곡선, 가슴 아래의 리본, 치맛자락의 곡선으로 몸의 볼륨이 표현되고 있습니다.

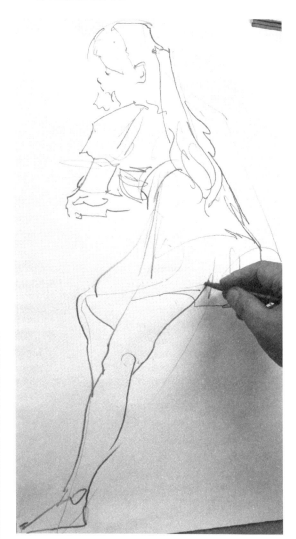

2 옷 주름의 흐름, 왼쪽 손가락과 왼쪽 다리의 오금(무릎 뒤)의 단순화된 모양을 참고해 주십시오.

※완성은 114쪽 참조.

제작 도중 2분 크로키

▌오카다 타카히로의 경우 ❶

크로키 표현에서 강약의 리듬은
가장 중요한 요소 중 하나입니다.
화면 속의 리듬이란, 명암의 콘트
라스트, 선의 강약(필압의 강약),
선을 긋는 속도의 폭, 「강조」와
「생략」의 대비에서 탄생합니다.
그리는 대상의 인상을 보다 강하
게 표현하는 연출 중 하나로 저는
특히 「강조」와 「생략」의 대비를 강
하게 의식하여 그리도록 염두에
두고 있습니다.

1 어깨와 가슴
등 대칭이
되는 곳에 기울기
를 포착하여 올려
다본 상반신을 표
현합니다.

2 옷의 중앙에
있는 리본을
그려 몸의 기울기
를 나타냅니다.

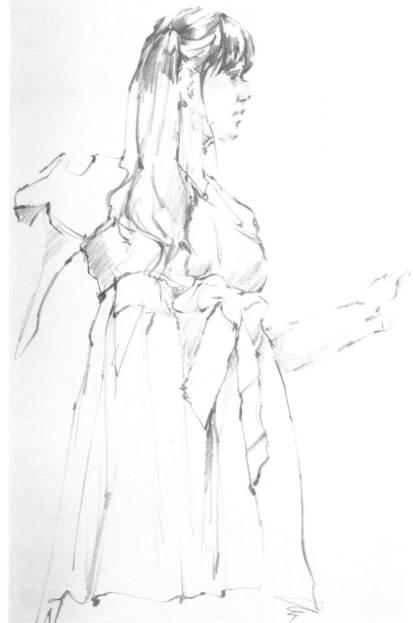

5 가장 인상적인 리본의 모양을 기준으로 화면을 구성합니다.

완성 10분 크로키

3 동체와 팔의 틈새 모양을 파악하며 팔의 안쪽
라인을 결정합니다.

4 몸의 앞면와 측면을 나누는 능선에 가까운 「천
의 주름」을 기준으로 벨트의 방향이 변합니다.

2

1 포개진 선의 관계성에 의해 위치를 나타내는 공간이 생성됩니다.

2 선의 강약 대비에 의해 전후관계를 나타내는 공간이 생성됩니다.

3 명암의 구조와 최소한의 선에 의한 표현으로 완성된 작품입니다.

완성 5분 크로키

3

1 가슴의 움직임에 동반한 안쪽 소매의 형태 변화는 강약을 넣은 선으로 포착합니다.

2 허리에 따른 옷의 라인이 끊어진 것은 왜일까요?

3 한쪽 윤곽만 모양을 그리고 활 같은 무브망을 강조했습니다. 허리의 아웃라인은 일단 엉덩이의 능선을 포착하여 윤곽선으로 되돌아갔습니다.

완성 2분 크로키

인체를 잡는 법은 「축」 과 「구조」

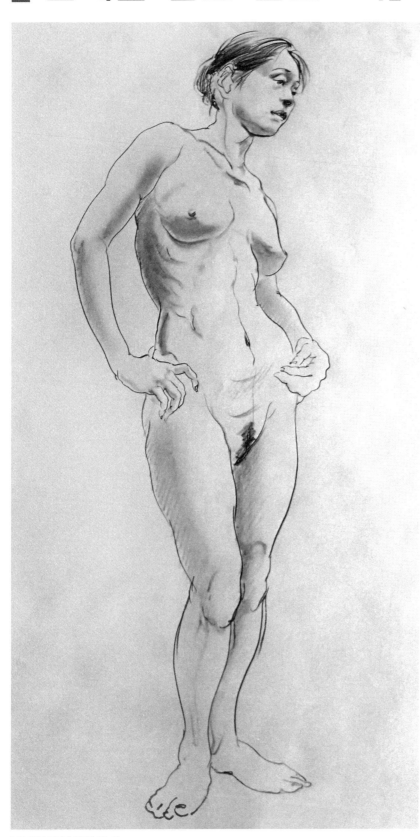

누드 20분 크로키 히로타 미노루

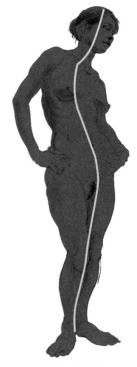

왼쪽 작품을 실루엣으로 두고 인체 속 무게의 커다란 흐름을 세로 방향의 축으로 나타내 보았습니다. 이것을 무브망이라고 부릅니다.

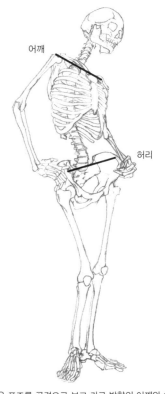

어깨

허리

같은 포즈를 골격으로 보고 가로 방향의 어깨와 허리의 기울기를 확인해봅니다.

우선은 커다란 골격과 체중을 싣는 법, 그리고 비틀림을 잡는다.

서 있는 모델은 얼핏 정지한 것처럼 보입니다. 하지만 무브망을 잡아보면 두부부터 허리까지의 무게를 다리에 지탱하며 자세를 유지하는 것을 알 수 있습니다. 그「움직임을 이해하는」것에서 시작합시다.
이 포즈에서는 왼쪽 다리에 체중이 실려 있기 때문에 왼쪽 허리가 올라가 있습니다. 이것에 맞추어 균형을 잡기 위해 오른쪽 어깨가 올라가 있는 것을 알아챌 수 있습니다.

단순한 형체로 변환해봅시다

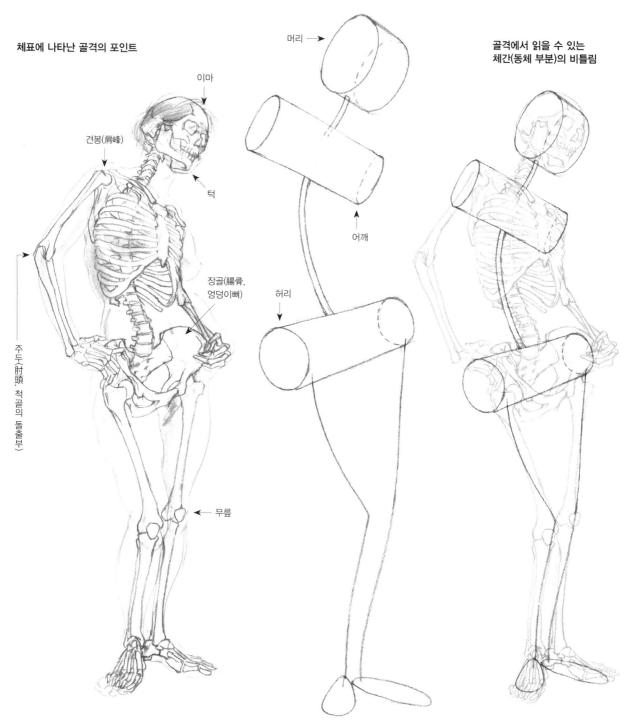

체표에 나타난 골격의 포인트

이마

견봉(肩峰)

턱

주두(肘頭, 척골의 돌출부)

장골(腸骨, 엉덩이뼈)

무릎

머리

어깨

허리

골격에서 읽을 수 있는 체간(동체 부분)의 비틀림

뼈의 돌출 등, 몸의 표면에서 관찰할 수 있는 부분을 표지로 삼아 각각의 위치를 확인합니다.

가로축은 머리와 어깨와 허리. 몸의 기울기나 비틀림을 알기 쉬워집니다.

왼쪽의 요골이 살짝 앞으로 나온 것을 알 수 있습니다.

다음은 「작은 상자」와 「커다란 겉 상자」

인체의 세 가지 덩어리를 「작은 상자」로 전환해 봅시다. 머리, 가슴, 허리를 상자 모양으로 포착하면 방향이나 두께를 파악하기 쉬워집니다. 「커다란 상자」는 인체를 감싸는 공간입니다.

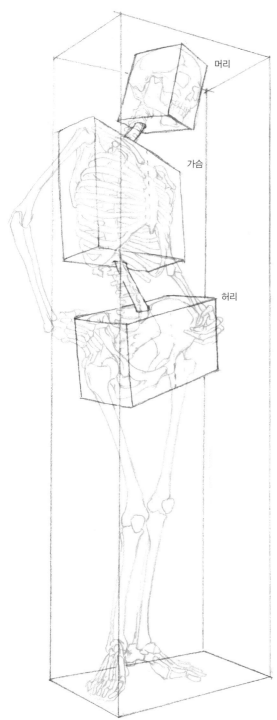

머리, 가슴, 허리를 상자 모양으로 잡습니다.
골격에서의 방향과 두께의 관계를 짐작해봅니다.

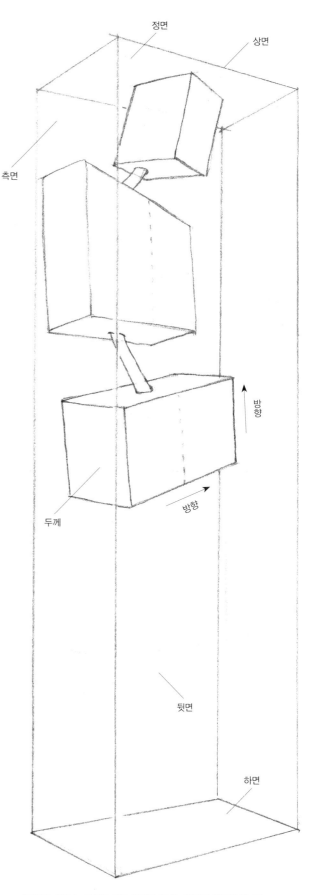

「커다란 상자」는 각각의 작은 상자가 가지는 방향의 기준이 됩니다.

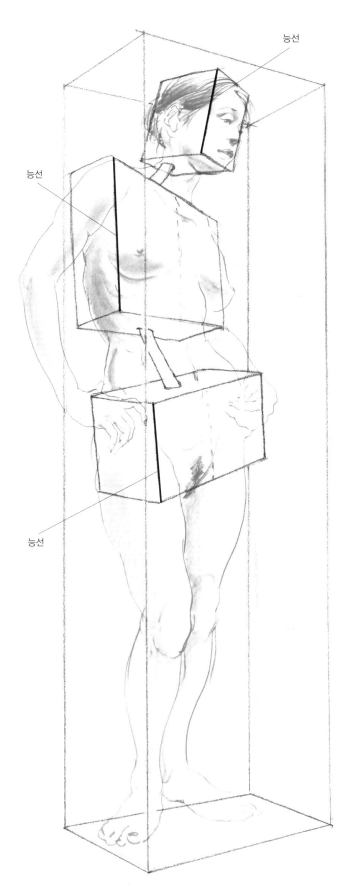

능선

능선

능선

능선

상자 모양으로 포착했을 때 생기는 단순한 능선을 상상해봅니다.

▌상자를 이미지하여 능선을 발견하자

상자 모양의 면이 바뀌는 지점을 능선이라고 합니다. 인체의 정면과 측면 사이의 능선을 그어보았습니다. 이 선을 의식함으로써 인체를 보다 입체적으로 파악할 수 있게 됩니다.

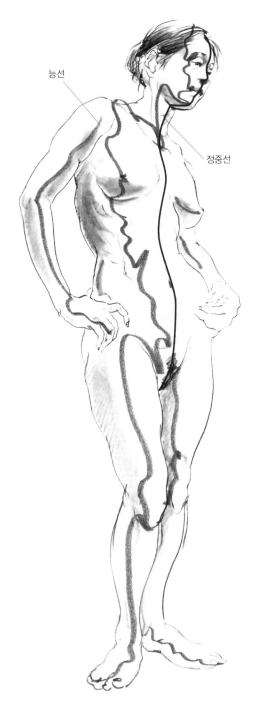

능선

정중선

실제로 생긴 능선은 직선이 아니라 곡면에 따라 변화하는 것을 알수 있습니다. 여기서는 빛이 닿은 정면과 그림자가 된 측면의 경계에 능선이 있습니다.

※**정중선**…인체의 표면을 좌우대칭으로 나눈 선. 머리와 동체의 앞면부터 뒷면의 중앙을 똑바로 일주한다.

뒷모습도 마찬가지로 「축」과 「구조」

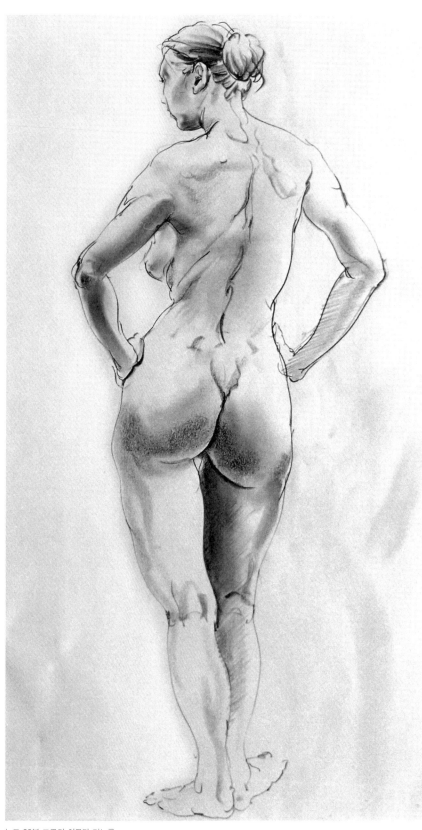

누드 20분 크로키 히로타 미노루

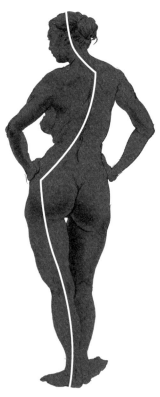

왼쪽 작품을 실루엣으로 두고 인체 속 무게의 커다란 흐름을 세로 방향의 축으로 나타내 보았습니다. 이것을 무브망이라고 부릅니다.

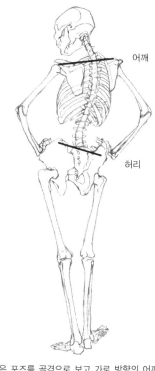

어깨

허리

같은 포즈를 골격으로 보고 가로 방향의 어깨와 허리의 기울기를 확인해봅시다.

우선 대략적인 골격과 체중의 이동, 비틀림을 파악한다

머리, 어깨, 허리를 원주형으로 전환하여 각각의 방향을 포착해 봅니다. 이 작례에서는 체중을 지탱하는 허리의 왼쪽이 화면의 앞에 나옵니다. 어깨의 왼쪽은 허리보다 앞으로 빼고 있기 때문에 어깨와 허리의 방향이 비틀린 것을 알 수 있습니다.

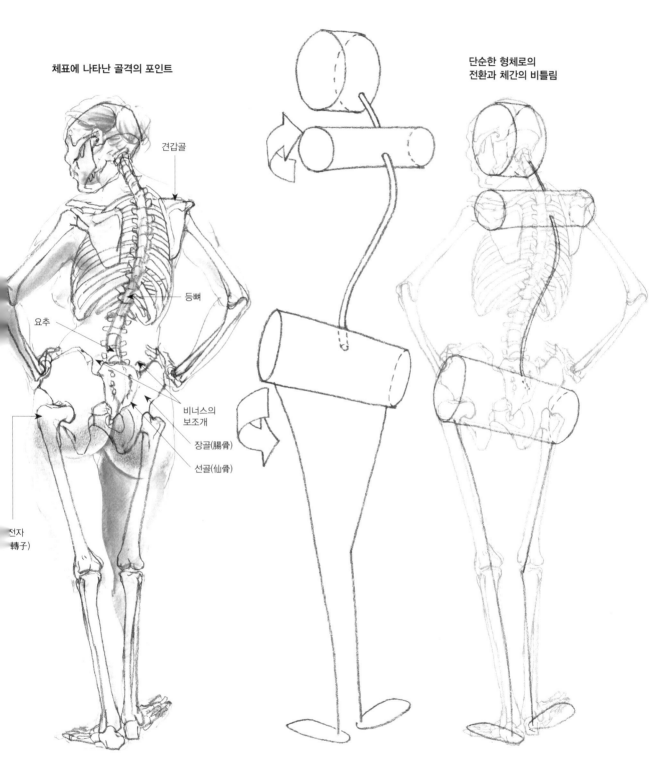

체표에 나타난 골격의 포인트

견갑골

등뼈

요추

비너스의
보조개

장골(腸骨)

선골(仙骨)

전자
(轉子)

**단순한 형체로의
전환과 체간의 비틀림**

직립보행을 위해 요추가 휘었고, 장골의 오목한 부분(비너스 보조개)이 생긴 것도 인체의 특징입니다.

단순한 형태로 포착하여 어깨와 허리의 비틀림을 검증합니다.

허리의 왼쪽은 앞으로 나온 것을 알 수 있습니다.

뒷모습도「작은 상자」와
「커다란 겉 상자」

뒷면은 등뼈의 흐름으로 머리, 가슴, 허리의 작은 상자
연결법을 이해할 수 있습니다.
정면일 때와 마찬가지로 머리, 가슴, 허리를 상자 모양
으로 포착합니다. 골격으로 삼아 방향과 두께의 관계를
짐작해봅니다.

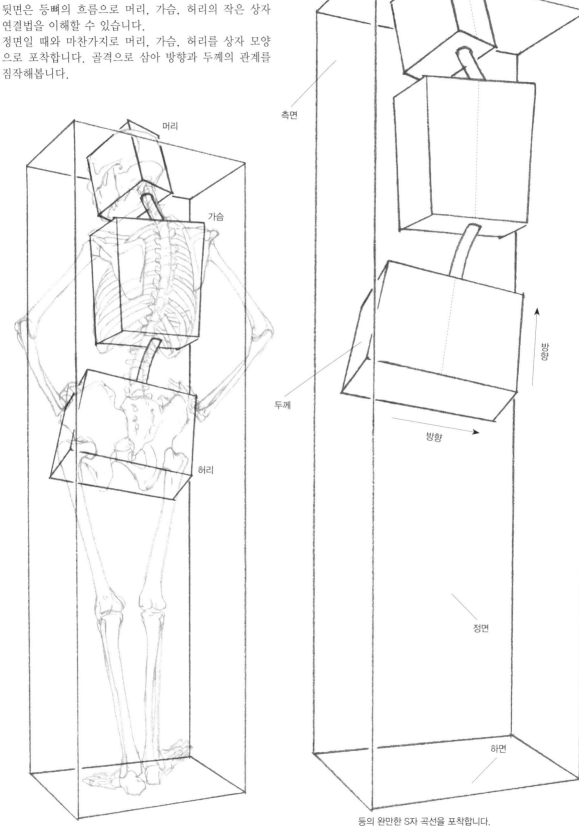

머리

가슴

허리

뒷면

상면

측면

두께

방향

방향

정면

하면

등의 완만한 S자 곡선을 포착합니다.

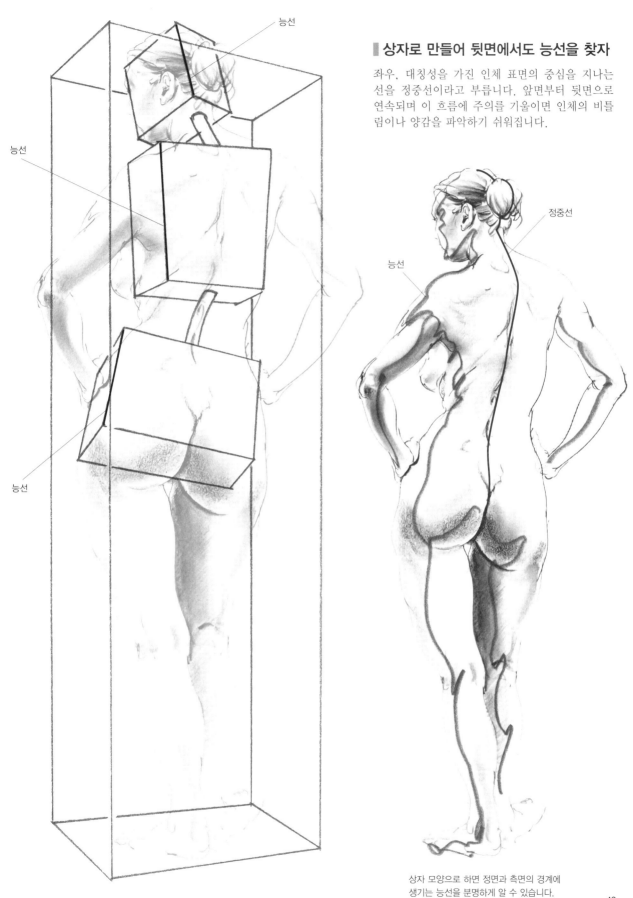

능선

능선

능선

능선

▌상자로 만들어 뒷면에서도 능선을 찾자

좌우, 대칭성을 가진 인체 표면의 중심을 지나는 선을 정중선이라고 부릅니다. 앞면부터 뒷면으로 연속되며 이 흐름에 주의를 기울이면 인체의 비틀림이나 양감을 파악하기 쉬워집니다.

정중선

능선

상자 모양으로 하면 정면과 측면의 경계에
생기는 능선을 분명하게 알 수 있습니다.

사용하는 화구

▌히로타 미노루가 사용하는 화구

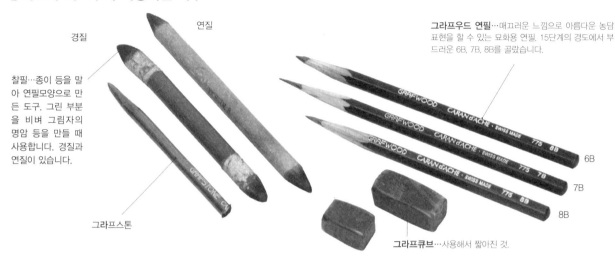

경질

연질

그라프우드 연필…매끄러운 느낌으로 아름다운 농담 표현을 할 수 있는 묘화용 연필. 15단계의 경도에서 부드러운 6B, 7B, 8B를 골랐습니다.

찰필…종이 등을 말아 연필모양으로 만든 도구. 그린 부분을 비벼 그림자의 명암 등을 만들 때 사용합니다. 경질과 연질이 있습니다.

그라프스톤

6B

7B

8B

그라프큐브…사용해서 짧아진 것.

▌우에다 코조가 사용한 화구

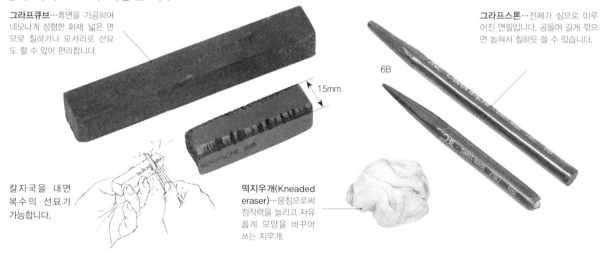

그라프큐브…흑연을 가공하여 네모나게 성형한 화재. 넓은 면으로 칠하거나 모서리로 선묘도 할 수 있어 편리합니다.

그라프스톤…전체가 심으로 이루어진 연필입니다. 공들여 길게 깎으면 눕혀서 칠하듯 쓸 수 있습니다.

15mm

6B

칼자국을 내면 복수의 선묘가 가능합니다.

떡지우개(Kneaded eraser)…뭉침으로써 점착력을 늘리고 자유롭게 모양을 바꾸어 쓰는 지우개.

▌오카다 타카히로가 사용하는 화구

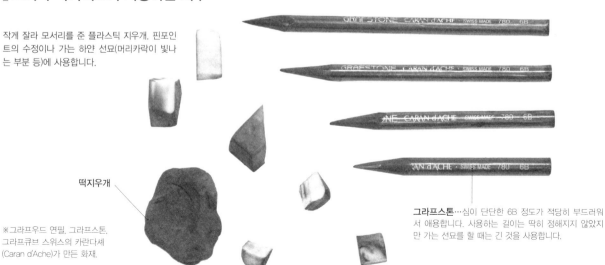

작게 잘라 모서리를 준 플라스틱 지우개. 핀포인트의 수정이나 가는 하얀 선묘(머리카락이 빛나는 부분 등)에 사용합니다.

떡지우개

※그라프우드 연필, 그라프스톤, 그라프큐브 스위스의 카란다셰(Caran d'Ache)가 만든 화재.

그라프스톤…심이 단단한 6B 정도가 적당히 부드러워서 애용합니다. 사용하는 길이는 딱히 정해지지 않았지만 가는 선묘를 할 때는 긴 것을 사용합니다.

인체를 표현하는 열세 가지 포인트

2

인체를 표현하는 여덟 가지 포인트
+그려야 할 부위의 다섯 가지 포인트

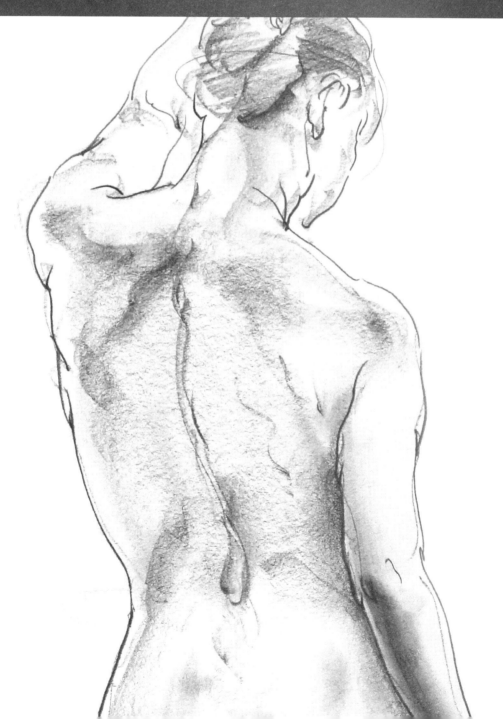

인체를 표현하는 여덟 가지 포인트

제1장의 「그리기 전에 염두에 둘 세 가지 포인트」는 작자의 눈높이, 빛의 방향, 조직이었습니다. 여기서는 조금 더 나아가 구체적인 표현법을 살펴보겠습니다.

1 축으로 표현한다.

▌정면인 경우

정면(앞면)이 보이는 경우 세로축은 정중선, 가로축은 대칭끼리 이은 선을 단서로 삼습니다.

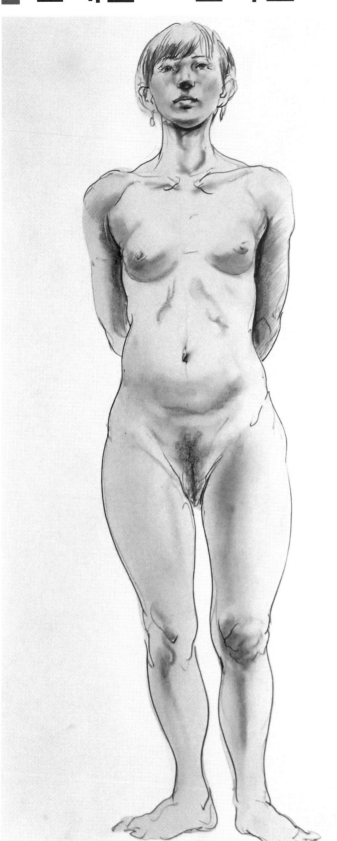

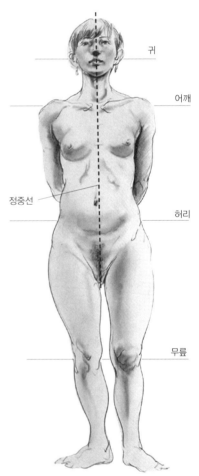

귀

어깨

정중선

허리

무릎

대칭이 되는 부분을 가로선으로 이으면 거의 수평이 됩니다. 정중선은 수직에 가까워집니다.

두 다리에 거의 균등하게 체중을 실은 포즈
앞에서 본 경우는 가로 방향 축의 기울기가 기준으로서 중요해집니다. 정면뿐만 아니라 비스듬한 방향인 경우에도 마찬가지입니다.
누드 20분 크로키 히로타 미노루

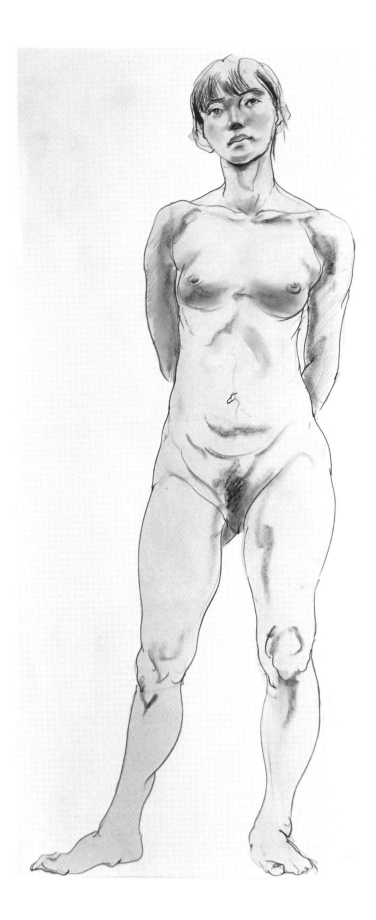

두부에서 목. 동체의 앞면
에서 뒷면으로 이어지는
정중선은 완만한 S자가
됩니다.

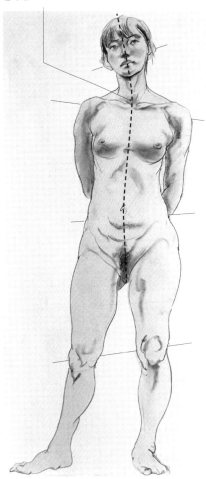

체중을 실은 축각(좌) 쪽의 「무릎」과 「허리」가 올라가며
균형을 잡기 위해 왼쪽 어깨가 내려갑니다.

왼쪽 다리에 체중을 실은 포즈
누드 20분 크로키 히로타 미노루

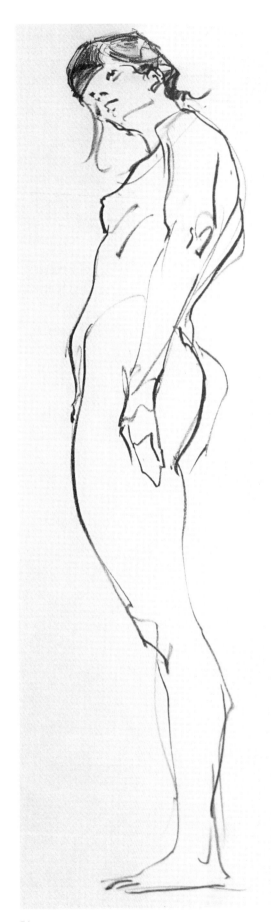

█옆일 경우

세로 방향의 축에서 볼 수 있는 무브망을 잡습니다. 묵직한 흐름을 잡고 움직임이 느껴지는 크로키를 그려봅시다.

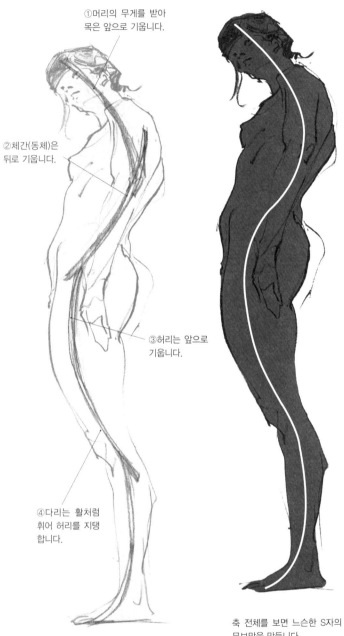

①머리의 무게를 받아 목은 앞으로 기웁니다.

②체간(동체)은 뒤로 기웁니다.

③허리는 앞으로 기웁니다.

④다리는 활처럼 휘어 허리를 지탱합니다.

축 전체를 보면 느슨한 S자의 무브망을 만듭니다.

두 다리에 체중을 실은 포즈 누드 5분 크로키 우에다 코조

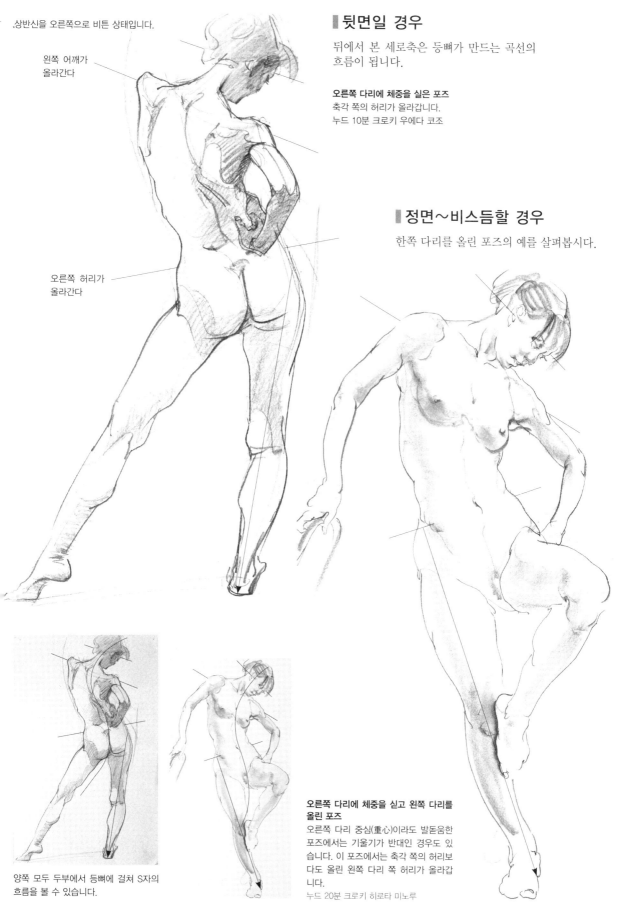

.상반신을 오른쪽으로 비튼 상태입니다.

왼쪽 어깨가
올라간다

▮뒷면일 경우

뒤에서 본 세로축은 등뼈가 만드는 곡선의
흐름이 됩니다.

오른쪽 다리에 체중을 실은 포즈
축각 쪽의 허리가 올라갑니다.
누드 10분 크로키 우에다 코조

오른쪽 허리가
올라간다

▮정면~비스듬할 경우

한쪽 다리를 올린 포즈의 예를 살펴봅시다.

양쪽 모두 두부에서 등뼈에 걸쳐 S자의
흐름을 볼 수 있습니다.

**오른쪽 다리에 체중을 싣고 왼쪽 다리를
올린 포즈**
오른쪽 다리 중심(重心)이라도 발돋움한
포즈에서는 기울기가 반대인 경우도 있
습니다. 이 포즈에서는 축각 쪽의 허리보
다도 올린 왼쪽 다리 쪽 허리가 올라갑
니다.
누드 20분 크로키 히로타 미노루

② 덩어리를 블록으로 표현한다

인체를 관찰할 때에는 처음부터 복잡한 세부를 보는 것이 아니라
대강 보는 훈련을 해봅시다.

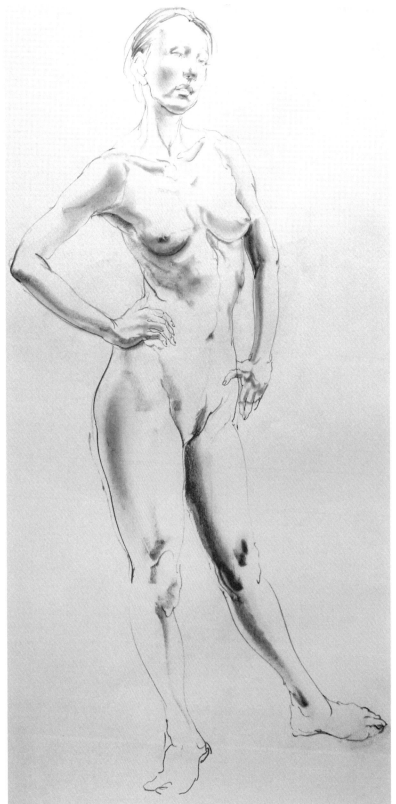

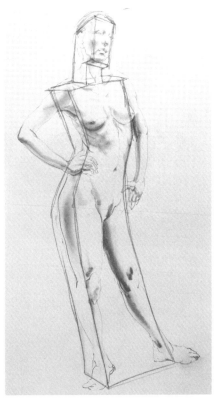

조각의 거친 상태를 상상하며 세부에 구애되지 않고 덩어리로 인체를 잡아봅시다.

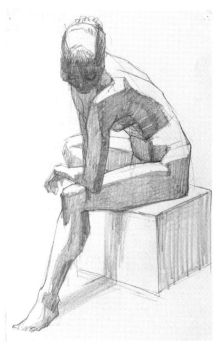

인체를 덩어리로 생각하면 포즈에 따른 면의 방향을 이해하기 쉽습니다. 일부러 디테일을 생략하고 대략적인 정면과 측면을 의식하여 블록으로 보고 있습니다.
누드 우에다 코조

오른쪽 다리에 체중을 실은 포즈
누드 20분 크로키 히로타 미노루

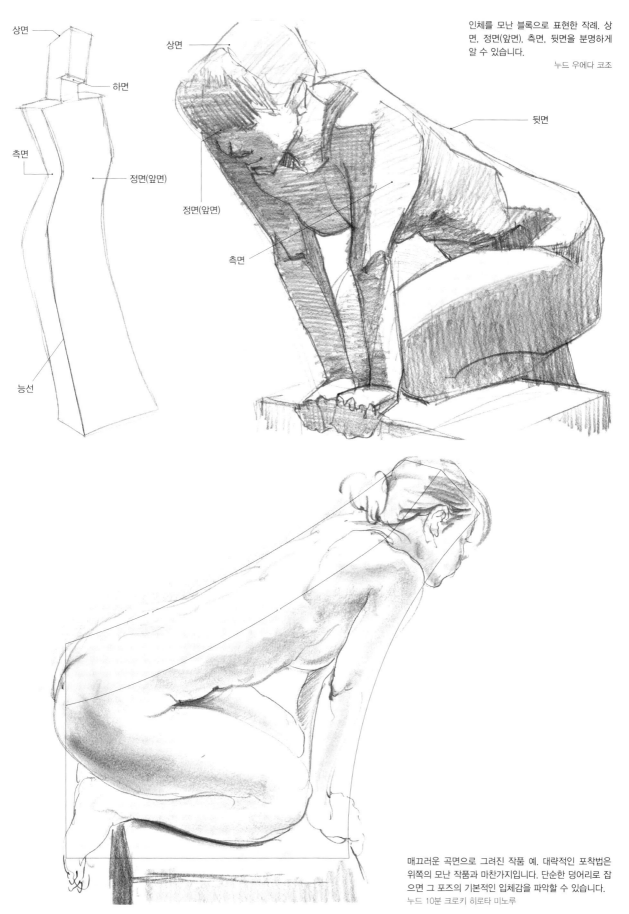

상면

하면

측면

정면(앞면)

능선

상면

정면(앞면)

측면

뒷면

인체를 모난 블록으로 표현한 작례. 상면, 정면(앞면), 측면, 뒷면을 분명하게 알 수 있습니다.
누드 우에다 코조

매끄러운 곡면으로 그려진 작품 예. 대략적인 포착법은 위쪽의 모난 작품과 마찬가지입니다. 단순한 덩어리로 잡으면 그 포즈의 기본적인 입체감을 파악할 수 있습니다.
누드 10분 크로키 히로타 미노루

3 명암으로 표현한다(1)…다섯 가지의 표현

크로키에 색조를 넣어 양감을 표현합니다. 색조란, 연필 등의 선을 포개거나 바림하여 만드는 회색의 농담 단계입니다. 인체에 닿는 빛과 그림자를 참고로 명도의 높고 낮음을 생각합니다. 명도란 사물의 밝기 정도를 일컫습니다.

기본은 명중암의 세 가지 명도에 의한 색조

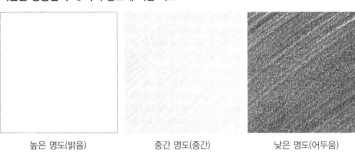

높은 명도(밝음)　　　　중간 명도(중간)　　　　낮은 명도(어두움)

우선은 종이의 흰색, 중간 명도의 회색, 어두운 명도의 회색에서 시작합시다. 단시간에 그릴 경우 종이의 흰색을 빛이 비친 밝은 면에 살리고 음영에 중간 회색과 어두운 색조를 넣으면 효과적입니다. 세 가지 색조 사이에 각각 「다소 밝음」과 「다소 어두움」을 더하면 5단계가 됩니다.

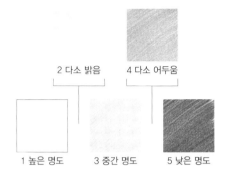

2 다소 밝음　　　4 다소 어두움

1 높은 명도　　3 중간 명도　　5 낮은 명도

다섯 가지 색조로 펼쳐보자

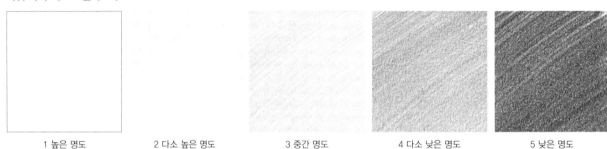

1 높은 명도　　　2 다소 높은 명도　　　3 중간 명도　　　4 다소 낮은 명도　　　5 낮은 명도

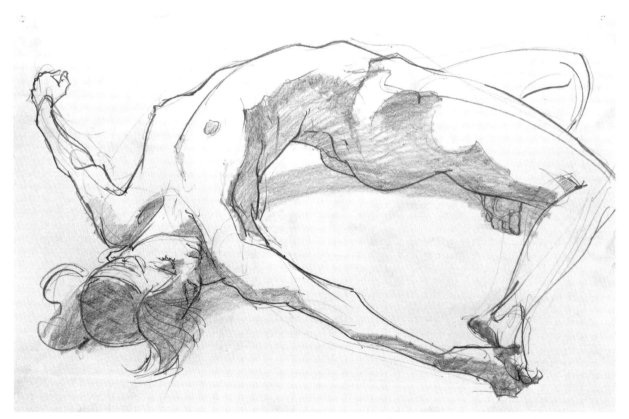

세 단계의 색조로 그린 작품. 인체의 「위로 향한 면」에 종이의 흰색을 살리고 「측면」에 중간 명도, 머리카락과 짙은 그림자 부분에 낮은 명도를 사용. 입체감을 더했습니다.

누드 10분 크로키 우에다 코조

▌빛의 방향을 살리면 입체감을 표현하기 쉬워진다.

광원을 향한 면일수록 밝고, 면의 방향 변화와 함께 단계적으로 어두워집니다.

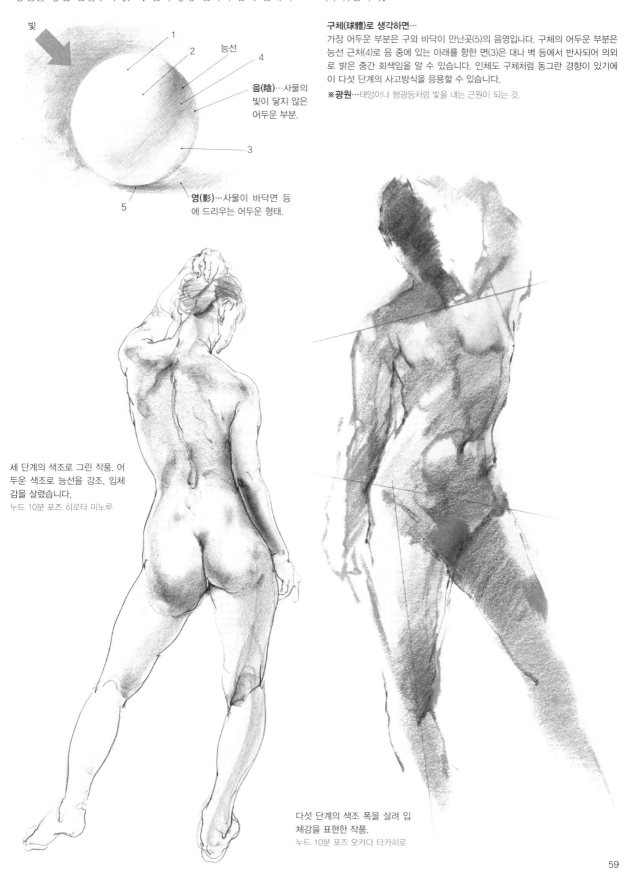

빛

1
2
능선
4

음(陰)…사물의
빛이 닿지 않은
어두운 부분.

3

5

영(影)…사물이 바닥면 등
에 드리우는 어두운 형태.

구체(球體)로 생각하면…
가장 어두운 부분은 구와 바닥이 만난곳(5)의 음영입니다. 구체의 어두운 부분은 능선 근처(4)로 음 중에 있는 아래를 향한 면(3)은 대나 벽 등에서 반사되어 의외로 밝은 중간 회색임을 알 수 있습니다. 인체도 구체처럼 동그란 경향이 있기에 이 다섯 단계의 사고방식을 응용할 수 있습니다.

※광원…태양이나 형광등처럼 빛을 내는 근원이 되는 것.

세 단계의 색조로 그린 작품. 어
두운 색조로 능선을 강조. 입체
감을 살렸습니다.
누드 10분 포즈 히로타 미노루

다섯 단계의 색조 폭을 살려 입
체감을 표현한 작품.
누드 10분 포즈 오카다 타카히로

4 명암으로 표현한다(2)···능선을 살린다.

인체는 곡면이 연속되어 있기에 형태의 이미지를 원주나 구체로 변환하여 생각해봅니다. 빛이 닿은 면과 그림자 진 면의 경계에 생긴 능선을 그려두면 간단한 음영을 덧붙인 것만으로도 입체적인 형태를 볼 수 있습니다.

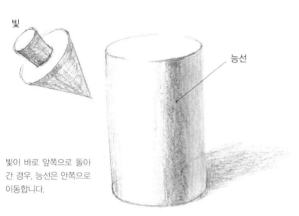

빛

모서리 부분의 능선은 타원으로 보입니다.

거의 바로 옆에서 빛이 닿아 중앙에 능선이 나타난 것.

능선

원주로 생각하면 측면의 능선은 직선적인 띠 모양으로 보입니다.

빛

능선

빛이 바로 앞쪽으로 돌아간 경우, 능선은 안쪽으로 이동합니다.

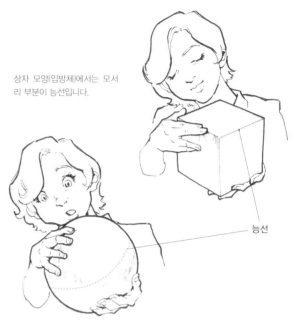

상자 모양(입방체)에서는 모서리 부분이 능선입니다.

능선

원주나 구체 같은 곡면일 경우, 면이 연속되어 있기 때문에 빛의 방향을 기준으로 명암의 경계에 능선을 그립니다. 빛의 위치가 이동하면 능선의 위치도 변합니다.

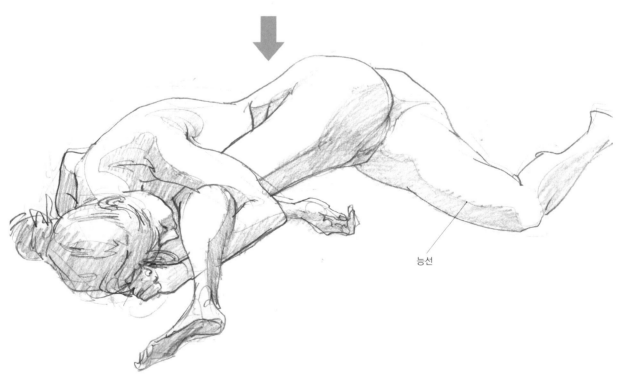

능선

측면과 앞면을 나눈 능선의 예
위를 향한 몸의 측면에 빛이 닿아 밝고, 그림자 측면과의 경계에 능선이 나타납니다. 능선에 의해, 원주형에 가까운 팔과 다리의 모양 변화가 알기 쉽게 그려져 있습니다.

누드 10분 포즈 우에다 코조

60

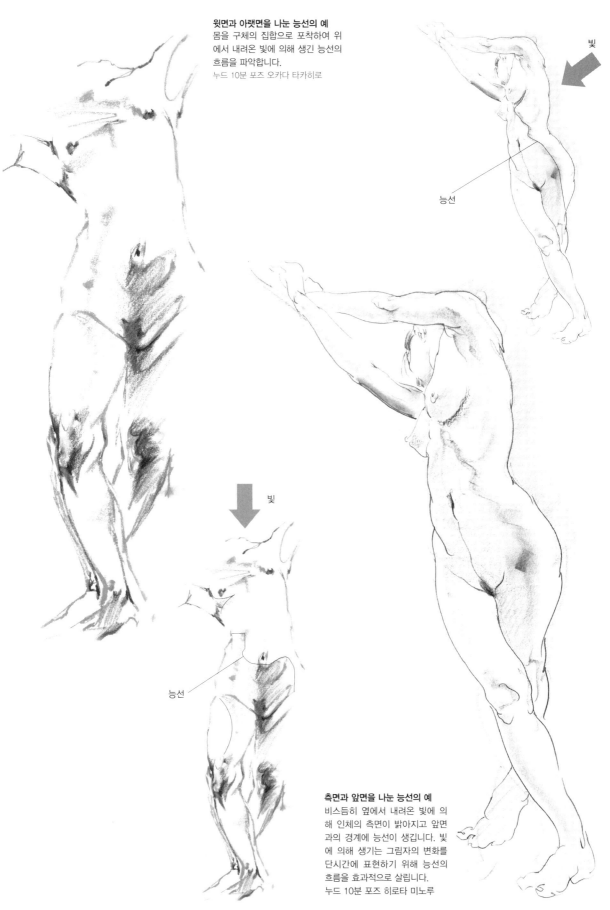

윗면과 아랫면을 나눈 능선의 예
몸을 구체의 집합으로 포착하여 위
에서 내려온 빛에 의해 생긴 능선의
흐름을 파악합니다.
누드 10분 포즈 오카다 타카히로

빛

능선

빛

능선

측면과 앞면을 나눈 능선의 예
비스듬히 옆에서 내려온 빛에 의
해 인체의 측면이 밝아지고 앞면
과의 경계에 능선이 생깁니다. 빛
에 의해 생기는 그림자의 변화를
단시간에 표현하기 위해 능선의
흐름을 효과적으로 살립니다.
누드 10분 포즈 히로타 미노루

5 명암으로 표현한다(3)…다면체로 생각한다.

인체는 곡면이 연속되어 있지만 곡면이라는 것은 막연하고 성가신 형태입니다. 몸을 그릴 때는 곡선을 많이 이용하지만 대략적인 관찰을 할 때는 다면체로 변환하는 편이 편리합니다. 면의 방향에 따라 명암의 그러데이션 변화를 이해하기 쉬워집니다.

구체를 깎아 면을 만들어주면…

각 면의 색조 변화를 알기 쉬워집니다.

빛

다리를 대략적인 면으로 생각합니다.

더욱 세밀하게 모가 나면…

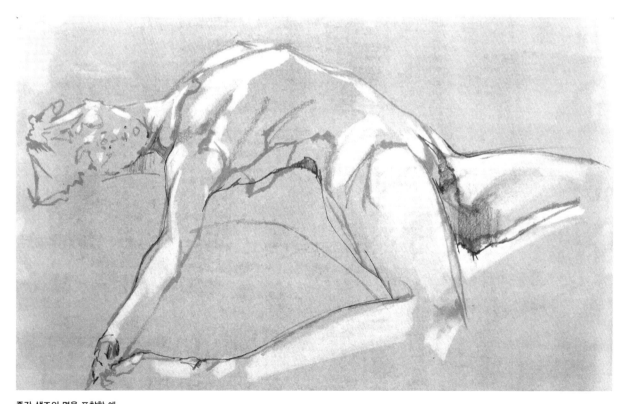

중간 색조의 면을 포착한 예
화면 전체에 옅은 회색의 색조를 넣은 뒤 인체를 면으로 본 예입니다. 위를 향한 밝은 면은 떡지우개로 하얗게 지워서 표현했습니다.

누드 10분 포즈 오카다 타카히로

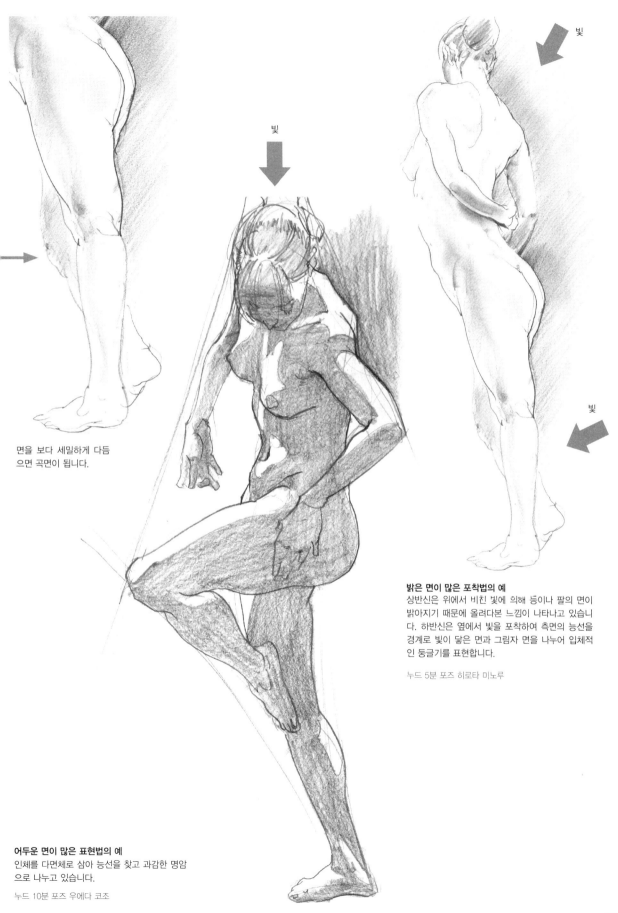

빛

빛

빛

면을 보다 세밀하게 다듬
으면 곡면이 됩니다.

밝은 면이 많은 포착법의 예
상반신은 위에서 비친 빛에 의해 등이나 팔의 면이
밝아지기 때문에 올려다본 느낌이 나타나고 있습니
다. 하반신은 옆에서 빛을 포착하여 측면의 능선을
경계로 빛이 닿은 면과 그림자 면을 나누어 입체적
인 둥글기를 표현합니다.

누드 5분 포즈 히로타 미노루

어두운 면이 많은 표현법의 예
인체를 다면체로 삼아 능선을 찾고 과감한 명암
으로 나누고 있습니다.

누드 10분 포즈 우에다 코조

⑥ 무브망을 포착한다
…동작을 커다란 흐름으로 파악한다

크로키라면 「(모델이) 짧은 시간동안만 취할 수 있는, 긴장감 있는 자세」를 그릴 수 있습니다. 크로키의 목적 중 하나는 생생한 움직임이 있는 인체를 파악하는 데 있습니다. 포즈 중에 감지된 「커다란 흐름」을 파악합시다. 작례의 화살표는 무브망을 나타냅니다. 무브망이란, 인체 안의 묵직한 흐름을 가리키며 동세(動勢)라고도 부릅니다. 묵직한 흐름을 포착하여 움직임이 있는 형태를 표현합시다.

상체의 휘어짐에 주목한 예

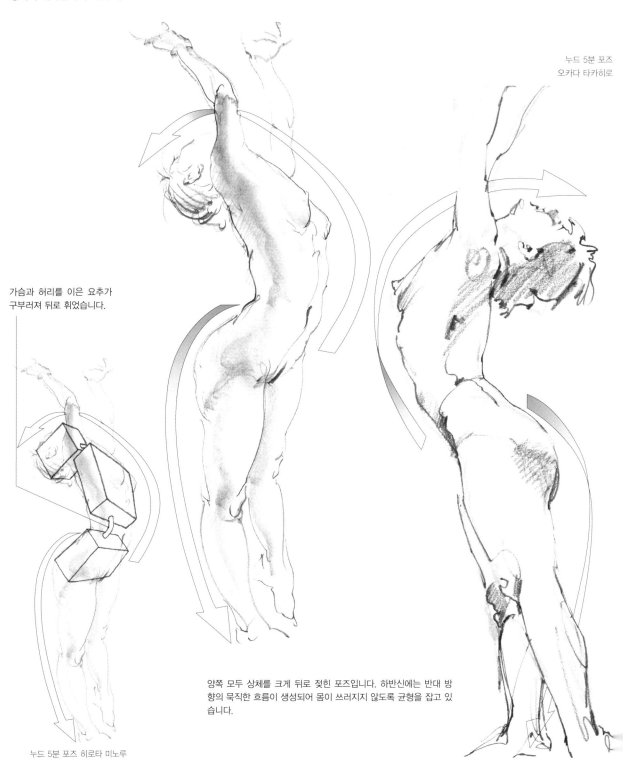

누드 5분 포즈
오카다 타카히로

가슴과 허리를 이은 요추가 구부러져 뒤로 휘었습니다.

양쪽 모두 상체를 크게 뒤로 젖힌 포즈입니다. 하반신에는 반대 방향의 묵직한 흐름이 생성되어 몸이 쓰러지지 않도록 균형을 잡고 있습니다.

누드 5분 포즈 히로타 미노루

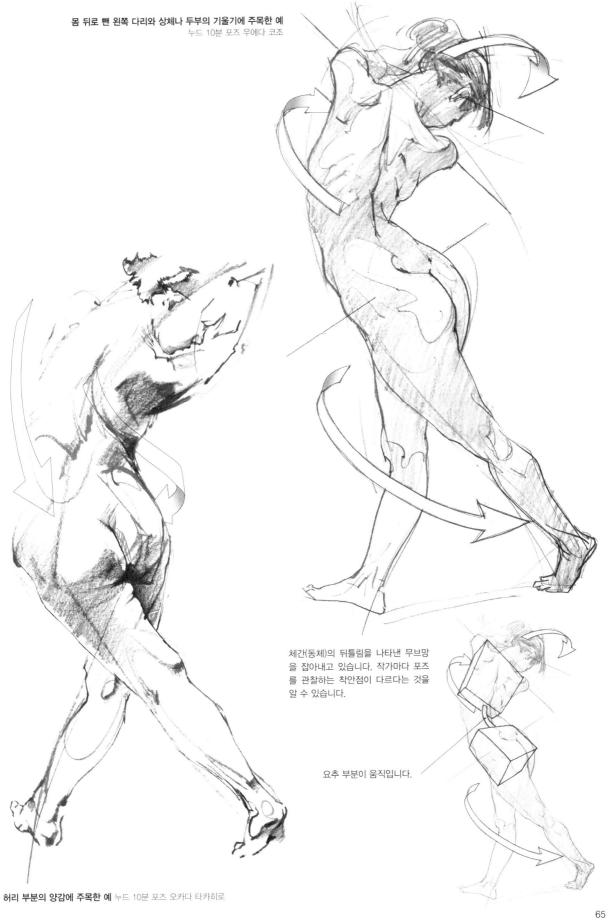

몸 뒤로 뺀 왼쪽 다리와 상체나 두부의 기울기에 주목한 예
누드 10분 포즈 우에다 코조

체간(동체)의 뒤틀림을 나타낸 무브망을 잡아내고 있습니다. 작가마다 포즈를 관찰하는 착안점이 다르다는 것을 알 수 있습니다.

요추 부분이 움직입니다.

허리 부분의 양감에 주목한 예 누드 10분 포즈 오카다 타카히로

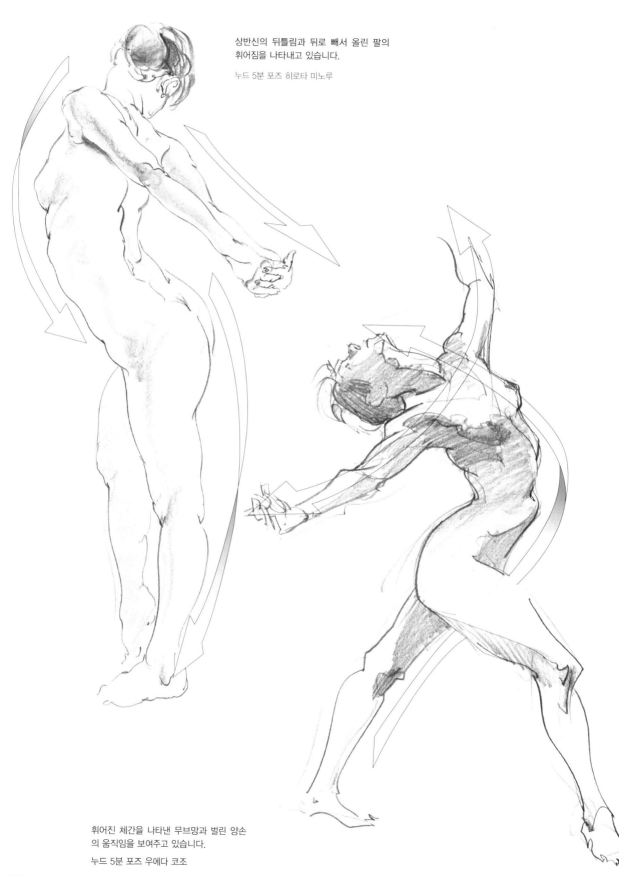

상반신의 뒤틀림과 뒤로 빼서 올린 팔의
휘어짐을 나타내고 있습니다.
누드 5분 포즈 히로타 미노루

휘어진 체간을 나타낸 무브망과 벌린 양손
의 움직임을 보여주고 있습니다.
누드 5분 포즈 우에다 코조

7 틈새의 모양으로 표현한다
···네거티브와 포지티브의 전환

틈새의 모양이라는 표현법은 그림을 그리고 그것을 다시 「평면적으로 보는」 기법이 됩니다.
그릴 때는 인체를 입체적으로 표현하지만 평면적으로도 아름다운 구도로 「틈새의 모양」을 관찰하고 잘 활용합시다.

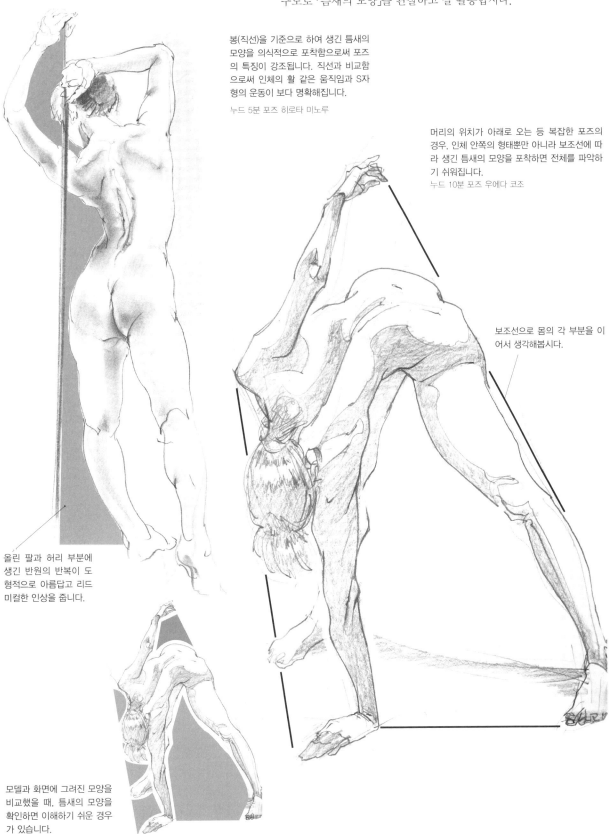

봉(직선)을 기준으로 하여 생긴 틈새의 모양을 의식적으로 포착함으로써 포즈의 특징이 강조됩니다. 직선과 비교함으로써 인체의 활 같은 움직임과 S자형의 운동이 보다 명확해집니다.

누드 5분 포즈 히로타 미노루

머리의 위치가 아래로 오는 등 복잡한 포즈의 경우. 인체 안쪽의 형태뿐만 아니라 보조선에 따라 생긴 틈새의 모양을 포착하면 전체를 파악하기 쉬워집니다.

누드 10분 포즈 우에다 코조

보조선으로 몸의 각 부분을 이어서 생각해봅시다.

올린 팔과 허리 부분에 생긴 반원의 반복이 도형적으로 아름답고 리드미컬한 인상을 줍니다.

모델과 화면에 그려진 모양을 비교했을 때, 틈새의 모양을 확인하면 이해하기 쉬운 경우가 있습니다.

⑧ 삼각형으로 표현한다 …화면에 잘 담는다

삼각형의 정점은 반드시 인체의 안에만 담기는 것은 아닙니다. 삼각형은 안정감이 있는 구도가 되지만 앉아 있는 포즈가 작게 정리되는 것을 피하기 위해 화면에서 좌우를 잘라 충실한 화면을 만들고 있습니다.

누드 10분 포즈 우에다 코조

가장 심플한 도형인 삼각형에 담는 포즈의 예입니다. 삼각형의 프로포션(비율)에 포즈의 특징이 나타납니다. 세 개의 선을 어디에 가정할지, 정점의 위치 설정에도 주목해주세요. 구도를 생각하는 데 있어 매우 효과적인 방법입니다.

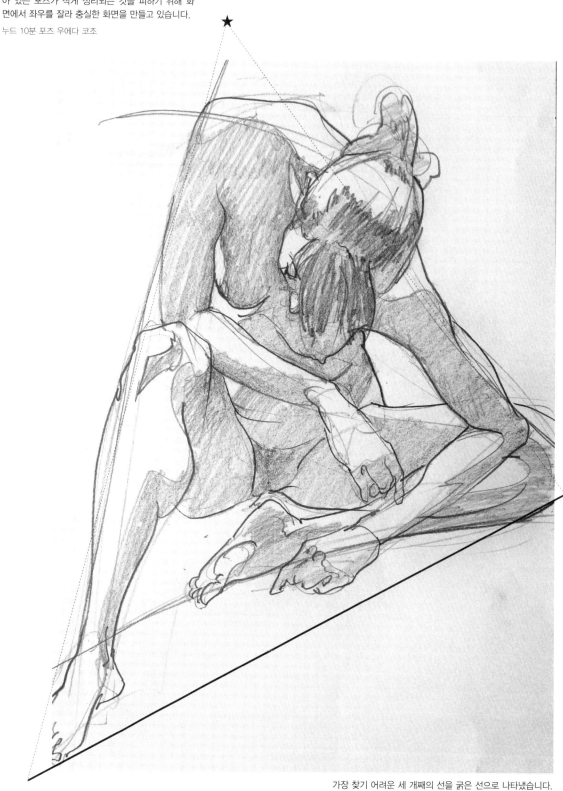

가장 찾기 어려운 세 개째의 선을 굵은 선으로 나타냈습니다.

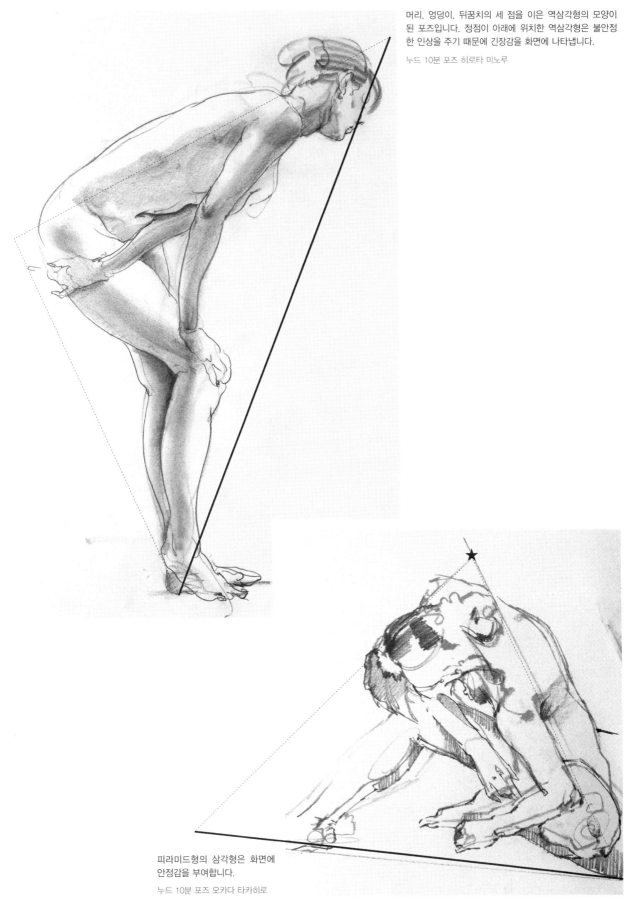

머리, 엉덩이, 뒤꿈치의 세 점을 이은 역삼각형의 모양이
된 포즈입니다. 정점이 아래에 위치한 역삼각형은 불안정
한 인상을 주기 때문에 긴장감을 화면에 나타냅니다.

누드 10분 포즈 히로타 미노루

피라미드형의 삼각형은 화면에
안정감을 부여합니다.

누드 10분 포즈 오카다 타카히로

그려야 할 부위의 다섯 가지 포인트

1 턱, 목, 귀의 관계를 본다

턱관절 뒤에 귓구멍이 위치합니다. 목뼈의 경추는 목 뒤쪽에 있고, 일반적으로 등뼈라고 불리는 척추의 시작입니다.

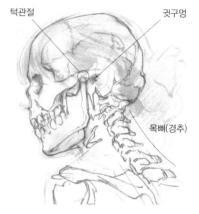

부분 확대

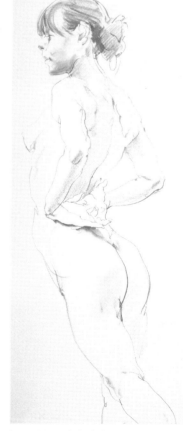

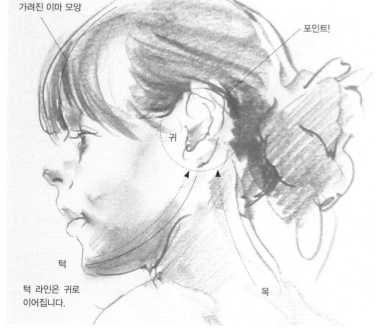

가려진 이마 모양

포인트!

귀

턱

턱 라인은 귀로 이어집니다.

목

턱 아랫면을 만드는 능선을 포착하면 두부의 양감과 기울기가 표현됩니다. 턱 모양과 머리카락에 가려진 이마와 뒤통수 모양을 의식하여 관찰하면 머리 모양을 짐작할 수 있습니다.

누드 10분 크로키 히로타 미노루
※제작 프로세스는 80쪽 참조

2 얼굴과 손의 표정을 본다

얼굴을 그릴 때는 아래를 향한 면을 중심으로 잡으면 입체감이 나타납니다. 아래 눈꺼풀, 코 밑, 윗입술, 턱 밑 등, 아래를 향한 면을 찾아봅시다. 또한 얼굴 표정은 「입가」에 나타나므로 공들여 관찰합니다.

손은 만곡된 관절의 라인에 주목하면 입체를 살릴 수 있습니다. 엄지는 다른 네 개의 손가락과 구별하여 표현합시다.

얼굴 표정

손 표정
(관절을 잇는 곡선)

부분 확대

캐미솔드레스 10분 크로키 히로타 미노루
※제작 프로세스는 86쪽 참조

부분 확대

크로키를 할 때는 되도록 화면에서 연필을 떼지 않고 그리고 싶기에 일필화(一筆畫) 같은 운필이 됩니다.

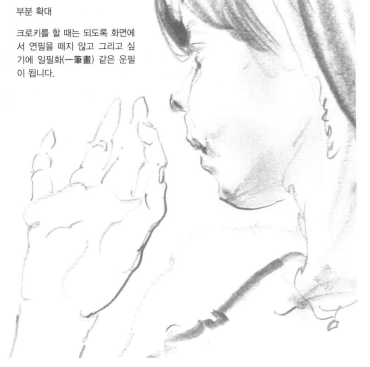

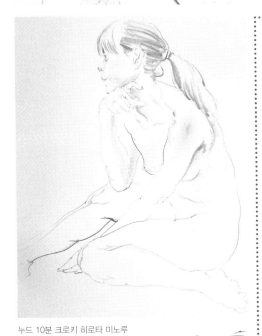

누드 10분 크로키 히로타 미노루
※제작 프로세스는 80쪽 참조

손톱을 그려넣으면서 손가락의 방향을 표현하기 쉬워진 것을 알 수 있습니다.

③ 허리와 축각(軸脚)의 관계를 본다

모델이 포즈를 취하면 어느 쪽이 축각인지 확인합시다. 체중이 실린 축각이 허리를 지탱하기 위해 축각 쪽의 허리가 올라갑니다. 무게 균형을 잡기 위해 어깨는 반대쪽이 올라갑니다.

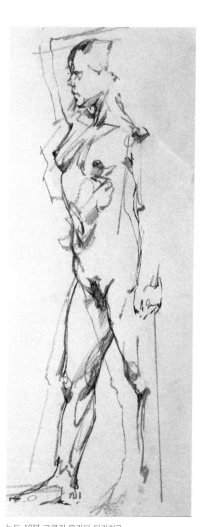

누드 10분 크로키 오카다 타카히로

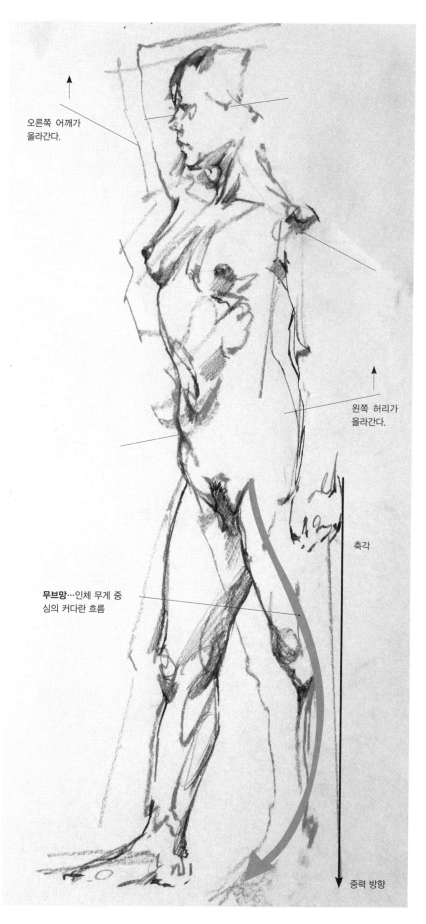

오른쪽 어깨가 올라간다.

왼쪽 허리가 올라간다.

축각

무브망…인체 무게 중심의 커다란 흐름

중력 방향

4 근육의 형상을 본다
…근육이 뻗는다, 근육에 힘이 들어간다, 근육이 뒤틀린다

근육의 상태를 관찰하여 뻗은 근육과 힘준 근육을 판별할 수 있도록 연습합시다. 연필의 필압이나 속도를 바꾸어 힘을 표현해봅시다. 포즈를 취함으로써 나타나는 몸의 근육을 잘 보고 표현합시다.

상완이두근

오구완근

상완삼두근

삼각근

대흉근

뻗는다

광배근

전거근

외복사근

복직근

대둔근

중둔근

힘이 들어간다

장내전근

뒤틀린다

봉공근

그린 크로키를 보며 근육의 명칭이나 신축 모습을 살펴봅시다. 이 포즈는 상반신과 하반신이 뒤틀린 포즈임을 알 수 있습니다. 많은 근육의 이름을 외우는 것은 힘들기 때문에 몸의 표면에 눈에 띄게 나타나는 것의 장소를 알아두기만 해도 좋겠습니다.

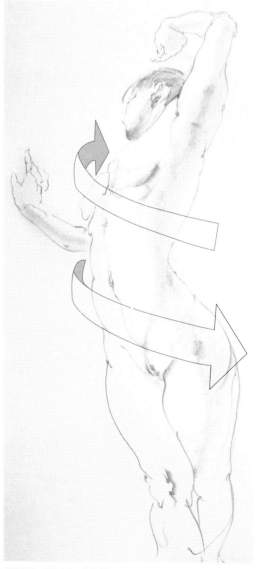

상반신은 맞은편에. 하반신은 바로 앞에 크게 휘어져 있는 것을 화살표로 나타내고 있습니다.

누드 5분 크로키 히로타 미노루

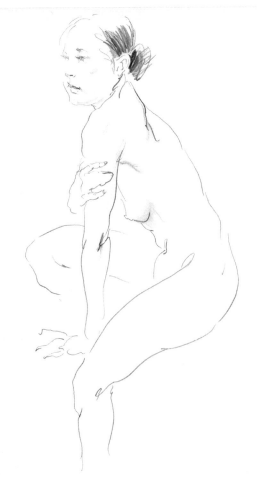

쇄골
대흉근
견갑골의 견봉
삼각근
전거근
상완삼두근
외복사근
광배근
상완이두근
승모근

5 체표에 나타난 근육과 골격을 본다

포즈에 따라 몸의 표면에 나타나는 모양은 뼈의 돌출이거나, 근육이거나, 지방입니다. 눈에 띄는 커다란 근육의 모양이나 위치를 대강 기억해 두면 관찰에 도움이 되고 정확한 인체표현을 하기 쉬워집니다.

등이 휘어진 포즈
긴장에 의해 체표에 나타난 근육과 골격을 보다 분명하게 알 수 있습니다.　　　　누드 5분 크로키 히로타 미노루

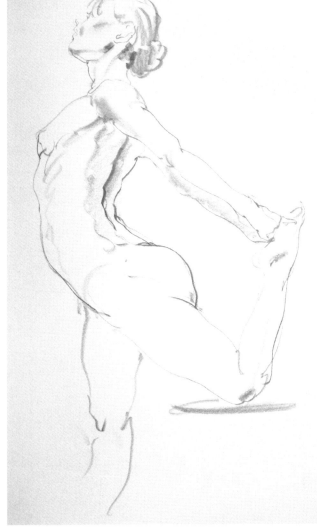

상체를 직립시킨 채 앞으로 기울인 포즈

인체의 동체 특징은 누가 뭐래도 쇄골의 존재와 요추의 휘어짐에 있습니다. 다리가 네 개인 동물의 경우 견갑골은 흉부의 측면에 위치하지만, 인체의 경우 쇄골과 견갑골로 지탱된 어깨가 흉부에서 튀어나옴으로써 팔이 높은 자유도를 얻고 있습니다.
포즈에 따라 어깨의 위치가 크게 변하는 것은 이 때문이며, 승모근은 인체에서 가장 면적이 큰 근육입니다.

누드 5분 크로키 히로타 미노루

1~5 의 요약 한 장의 크로키로 본 다섯 가지 포인트

한 장의 크로키에 포함된 1~5의
포인트를 그림으로 나타냅니다.

① 턱, 목, 귀의 관계를 본다.
② 얼굴과 손의 표정을 본다.
③ 허리와 축각의 관계를 본다.
④ 근육의 형상을 본다.…근육이
뻗는다, 근육에 힘이 들어간다, 근
육이 뒤틀린다.
⑤체표에 나타난 근육과 골격을
본다.

②얼굴의 표정
옆얼굴의 경우, 이마와 턱을 이은
보조선을 그어보면 얼굴의 기울기
를 정확하게 포착할 수 있습니다.

③허리와 축각의 관계
체중을 실은 축각과 그것을 동반
한 골반의 기울기를 확인합니다.

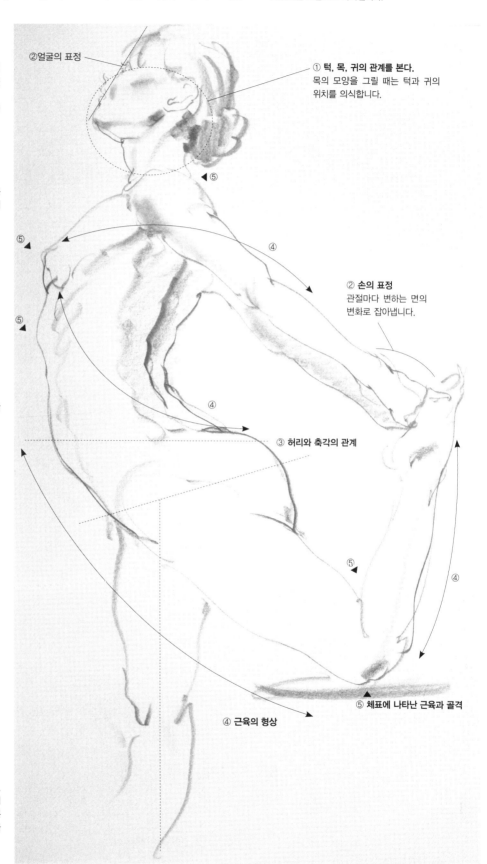

②얼굴의 표정

① 턱, 목, 귀의 관계를 본다.
목의 모양을 그릴 때는 턱과 귀의
위치를 의식합니다.

② 손의 표정
관절마다 변하는 면의
변화로 잡아냅니다.

③ 허리와 축각의 관계

⑤ 체표에 나타난 근육과 골격

④ 근육의 형상

다리를 올려 한 다리로 선 경우,
축각(체중이 실린 다리) 쪽의 허리
가 올라가는 경우도 있지만 오른
쪽 포즈처럼 유각 쪽의 허리가 올
라가는 경우도 있습니다.

75

강조, 생략하여 부위를 그린다

크로키에서는 한정된 시간 안에 그리기 위해 각각의 부위는 일필화의 운필로 이루어집니다. 손의 표현을 예로 부위의 모양을 살펴봅시다. 단순화에 의해 특징을 강조하고 입체적인 모양을 나타냅니다.

(우에다 코조)

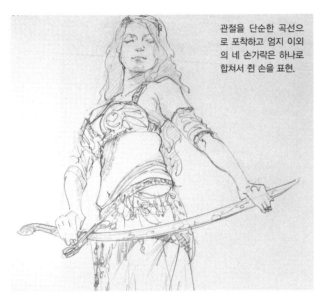

관절을 단순한 곡선으로 포착하고 엄지 이외의 네 손가락은 하나로 합쳐서 쥔 손을 표현.

새끼손가락의 모양이 긴장감 있는 인상을 낳습니다.

작품 부분에서

생략해도 「손 모양」으로 보이도록 관절 부분을 강조하여 그립니다.

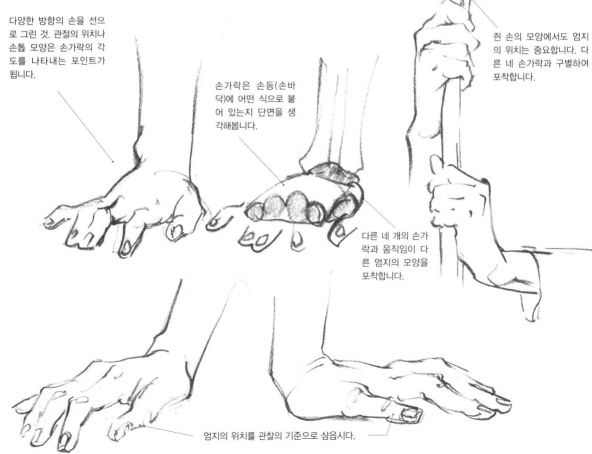

다양한 방향의 손을 선으로 그린 것. 관절의 위치나 손톱 모양은 손가락의 각도를 나타내는 포인트가 됩니다.

손가락은 손등(손바닥)에 어떤 식으로 붙어 있는지 단면을 생각해봅니다.

쥔 손의 모양에서도 엄지의 위치는 중요합니다. 다른 네 손가락과 구별하여 포착합니다.

다른 네 개의 손가락과 움직임이 다른 엄지의 모양을 포착합니다.

엄지의 위치를 관찰의 기준으로 삼읍시다.

삼인삼색의 크로키 제작 현장에서

3

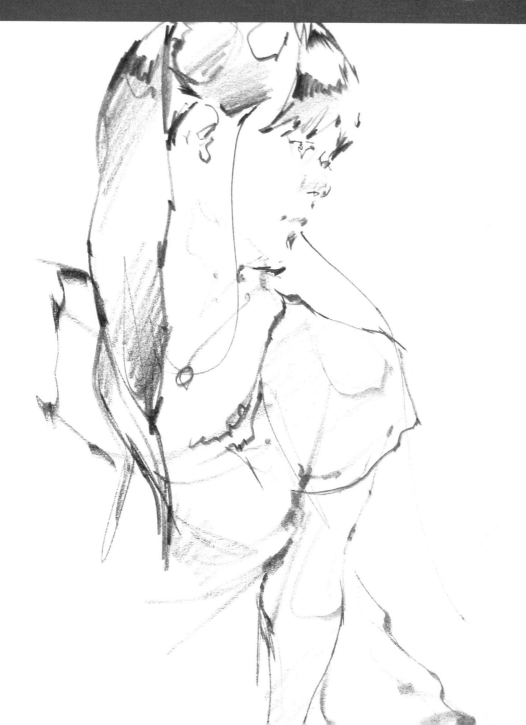

히로타 미노루 가 그린 크로키의 「비법」

이제부터 10분, 5분, 2분, 1분으로 서서히 시간을 줄인 크로키 작품의 그리는 법을 해설하겠습니다. 그림의 밀도나 수고는 시간의 길이와 비례하지 않지만 시각이나 표현법 등이 달라지므로 그리고자 하는 이미지가 점점 좁혀지게 됩니다

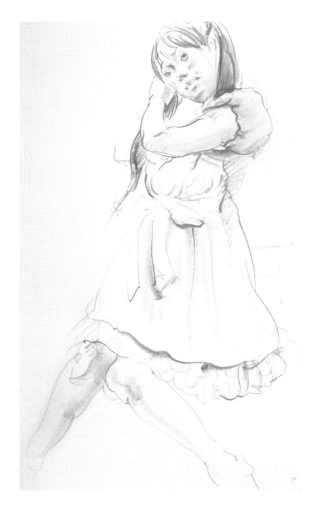

10분 크로키란

10분 크로키에서는 시행착오의 시간도 들어가 그림에 조작을 더하는 여유도 생깁니다. 전체를 잡아서 회화적 작화를 하는 즐거운 시간이 탄생됩니다. 포즈 시간은 모델의 포즈(자세)에도 변화를 부여합니다. 10분으로는 그다지 무리한 자세를 취하지 않고 안정감 있는 것을 추구합니다.
여러분도 포즈를 취해보고 10분과 그보다 짧은 5분, 2분 등과의 차이를 느껴보세요.

원피스드레스 10분 크로키 히로타 미노루

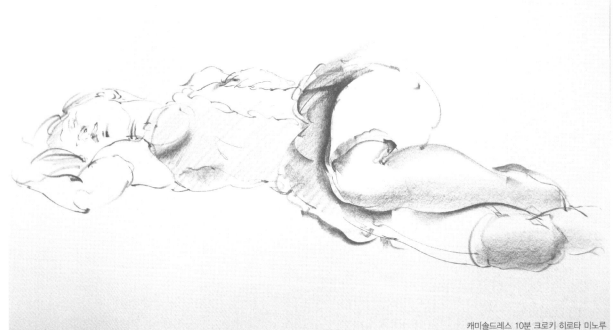

캐미솔드레스 10분 크로키 히로타 미노루

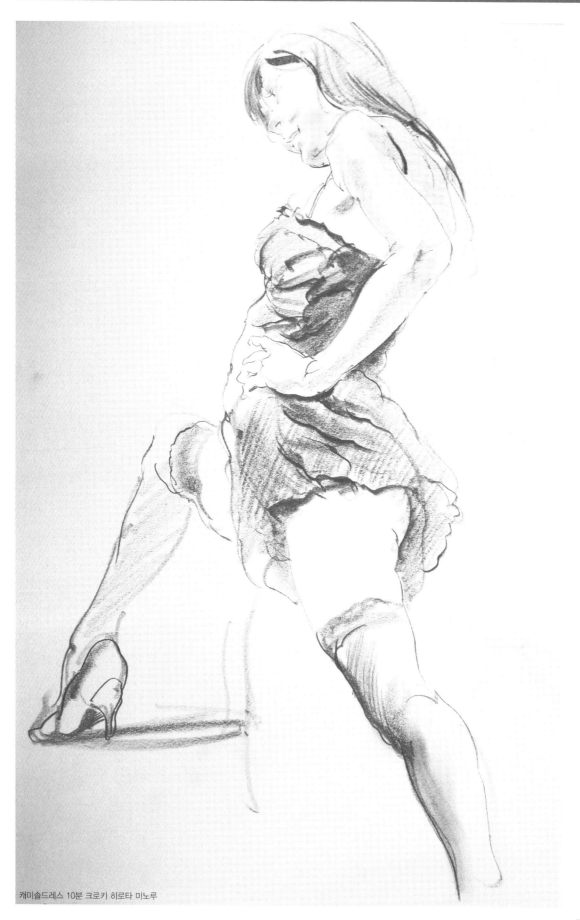

캐미슬드레스 10분 크로키 히로타 미노루

10분 크로키를 그리는 순서 1

1 제작 시작. 앞머리는 연필 바닥을 사용하여 바림한 선으로 두부의 동그란 느낌을 냅니다

2 머리의 윤곽은 연필을 세우고 가는 선으로 기복을 줍니다.

3 얼굴과 아래턱의 면으로 이행하는 능선을 확보했습니다.

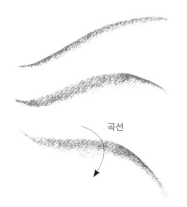

곡선

바림한 선을 이용하여 곡선을 표현합니다. 연필을 눕히고 바닥을 이용하여 선단에 필압을 주고 그으면 폭넓은 형태의 바림한 선이 됩니다.

●약 1분경과

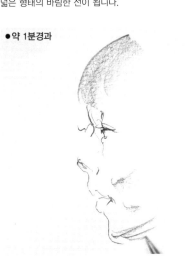

4 연필을 눕히고 턱 밑의 면을 포착한 터치를 넣습니다.

※터치…그릴 때 목표나 방향성을 갖고 그은 연필 등의 선과 필치.

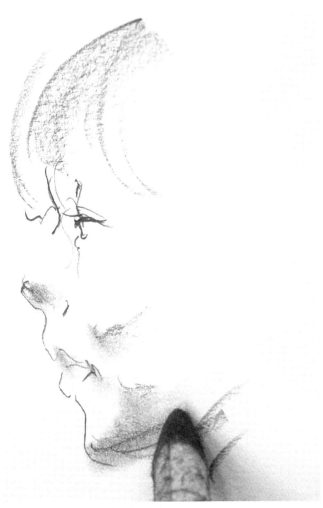

5 선에서 색조로. 찰필로 비벼 선을 색조로 변환하여 코와 뺨, 턱의 양감을 나타냅니다.

연필의 각도를 바꾸어 선을 그으면
선의 폭에 변화가 생깁니다.

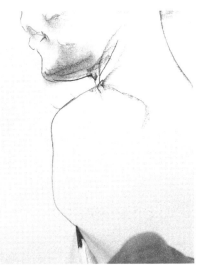

6 아래를 향한 턱의 면에 맞추어 위를 향한 어깨
의 라인을 연필을 세운 샤프한 선으로 그려 양
감과 위치를 표현합니다.

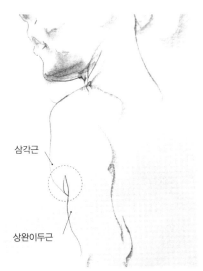

삼각근

상완이두근

7 어깨에서 팔의 라인으로 옮길 때의 방향 전환에
주목. 포개진 근육(삼각근과 상완이두근)을 표현
하고 있습니다.

●약 2분경과

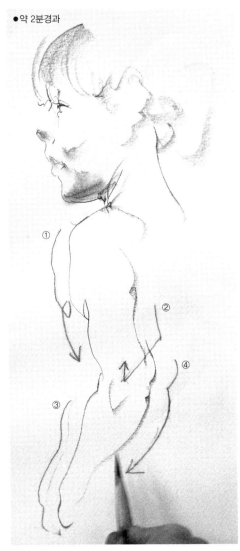

①
②
④
③

8 교대로 얽힌 근육은 연필을 눕힌 폭 넓은 선으로 따라갑
니다.

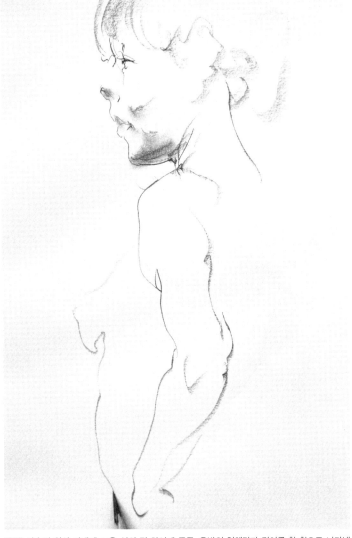

9 가슴의 위와 아래에 그은 선의 질 차이에 주목. 유방의 입체감과 깊이를 한 획으로 나타냅
니다.

●약 3분경과

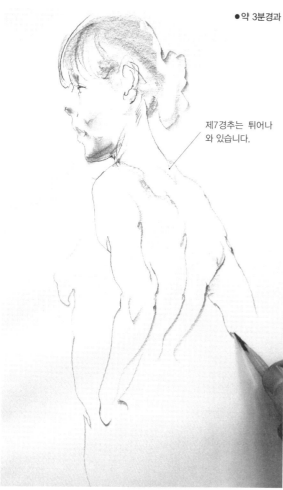

제7경추는 튀어나
와 있습니다.

●약 4분경과

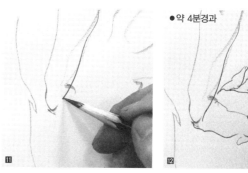

11 12 왼팔의 윤곽을 강하게 하고 왼쪽 손목부터 손바닥과 손끝으로 면의 방향
변화를 표현합니다.

10 제7경추에서 등뼈 모양을 쫓아 오른쪽 어깨에서 팔로 그려나갑니다.

●약 5분경과

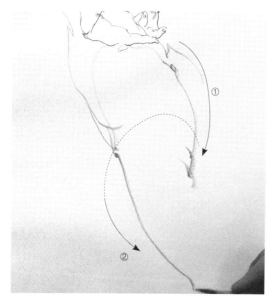

13 둔부(엉덩이)를 그린 뒤에 반대면의 허벅지 모양을 제1장에서 배
운 「い」 모양으로 그려줍니다. 보이지 않는 곳에서 몸을 포착하는
선은 이어져 있습니다.

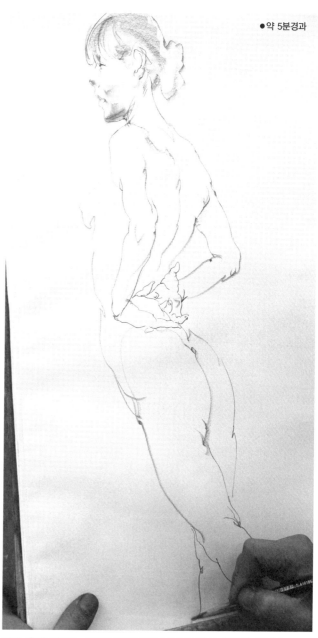

14 체중을 지탱하는 축각을 그리고 전체의 라인을 전부 포착한 단계입니다.

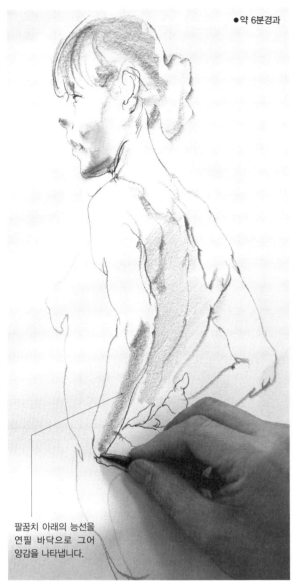

●약 6분경과

팔꿈치 아래의 능선을
연필 바닥으로 그어
양감을 나타냅니다.

15 팔꿈치 위와 아래의 「〈」 모양의 입체를 표현합니다.

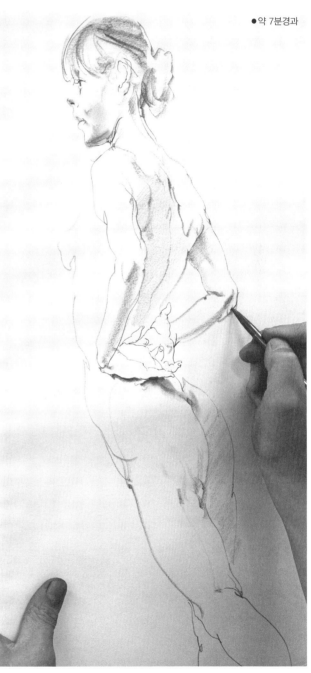

●약 7분경과

16 17 왼쪽 허리에 접한 손의 그림자를 강하게 그려 허리와의 관계를 나타냅니다. 동시에 허리 중심의 선골(仙骨)을 그립니다.

18 축각(오른쪽 다리)에 색조를 더하여 왼쪽 둔부를 앞면으로 밀어냅니다.

19 오른쪽 팔의 능선에 색조를 주어 입체감을 내고자 합니다.

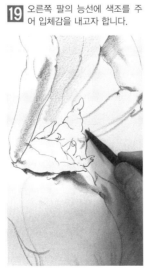

20 능선을 잡은 뒤에 등의 상부를 지탱하고 있는 오른쪽 팔꿈치에서 손목에 걸친 윤곽선을 긋고 있습니다. 선을 강하게 긋기 위해 필압을 좀 높인 상태입니다.

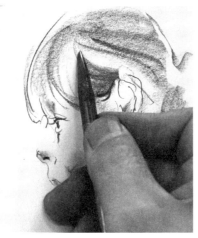

21 머리의 마무리에 들어갑니다. 귀를 중심으로 측두부를 그립니다.

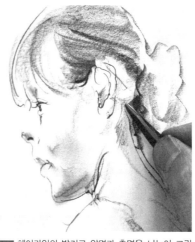

22 헤어라인의 밝기로 앞면과 측면을 나누어 그립니다.

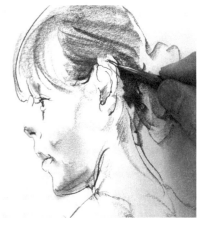

23 목덜미에서 귀 뒤의 머리카락으로 거슬러 갑니다. 가장 어두운 색조를 넣어 앞에 있는 귀를 세웁니다.

●약 8분경과

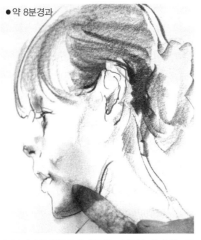

24 머리의 어두움에 호응하고 턱의 능선에 색조를 더하여 양감을 강조합니다.

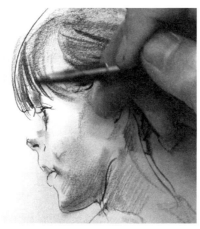

25 앞머리의 중간쯤에 악센트를 넣어 두부를 둥글게 표현합니다. 동시에 머리카락을 까맣게 하며 살갗의 밝기를 표현합니다.

●약 9분경과

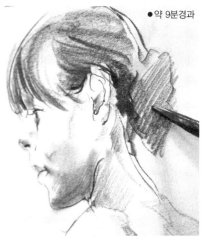

26 인체의 구조를 잡는데 영향을 주지 않는 머리카락 부분은 사선으로 가볍게 표현합니다.

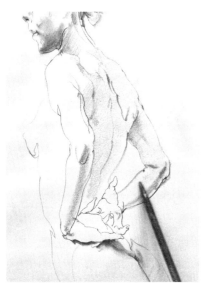

27 옅은 색조를 더하여 오른팔을 안쪽으로 넣으려고 있습니다.

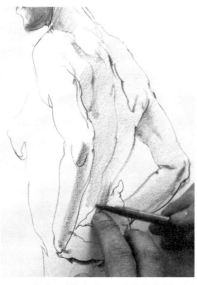

28 등에 세로 방향의 색조를 더해 손바닥을 밝게 강조하여 포인트를 생성합니다.

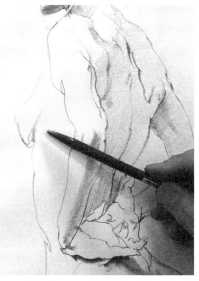

29 전거근의 위치를 포착하여 흉부의 볼륨을 표현합니다.

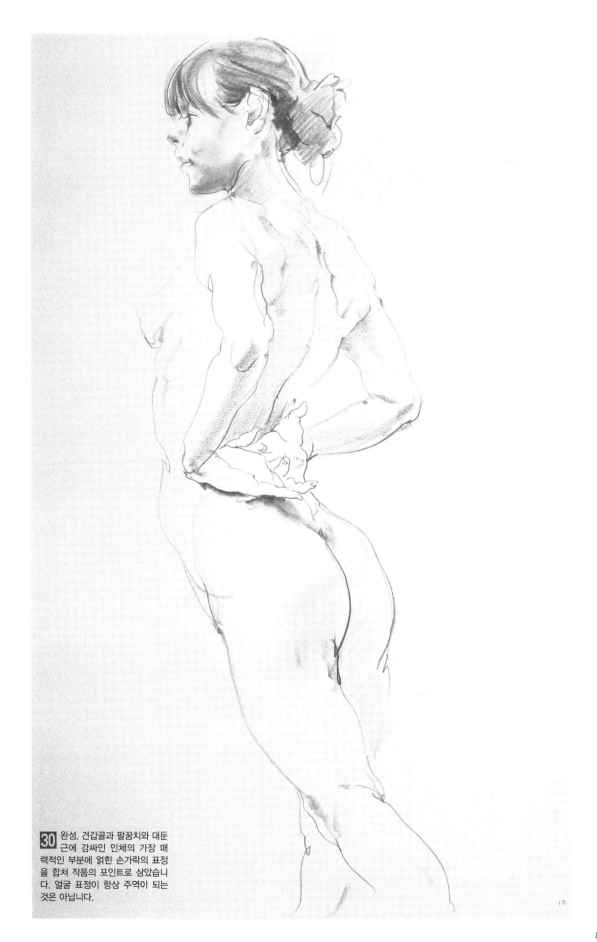

30 완성. 견갑골과 팔꿈치와 대둔근에 감싸인 인체의 가장 매력적인 부분에 얽힌 손가락의 표정을 합쳐 작품의 포인트로 삼았습니다. 얼굴 표정이 항상 주역이 되는 것은 아닙니다.

10

10분 크로키를 그리는 순서 2

●30초경과

1 선의 강약으로 두부의 모양부터 잡습니다.

●1분경과

2 얼굴과 턱의 경계와, 턱과 목의 경계에 있는 능선에서 목의 모양을 잡습니다.

●2분경과

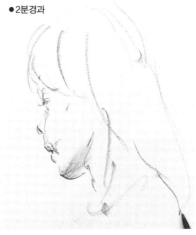

3 턱의 아랫면에 찰필로 색조를 넣어 목덜미에서 어깨 라인을 그립니다.

●3분경과

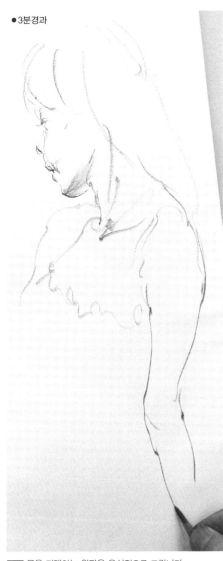

4 몸을 지탱하는 왼팔을 우선적으로 그립니다.

●4분경과

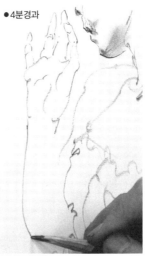

5 관절에서 관절까지의 선은 한 획으로 그립니다.

●5분경과

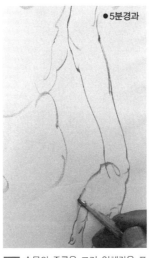

6 손목의 주름을 그려 입체감을 표현합니다.

●6분경과

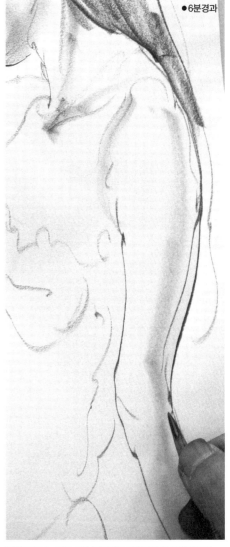

7 팔의 능선을 그려 둥글기를 입체적으로 표현합니다.

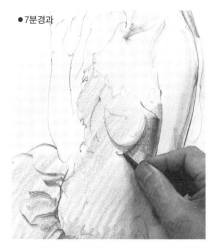

●7분경과

8 몸의 앞면과 측면을 나누는 능선을 가슴부터 잡
습니다.

●8분경과

9 허벅지의 벨트를 그려 입체감을 나타냅니다.

●8분 30초경과

10 옷의 주름을 강조하여 체간(동체)과 다리와의
면의 변화를 명확하게 합니다.

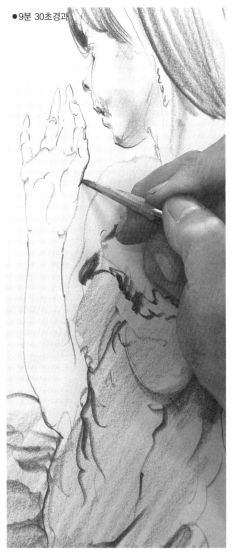

●9분 30초경과

11 화면의 왼쪽에서 빛을 포착하여 그림자가 된 엄지 쪽
의 라인을 강조합니다.

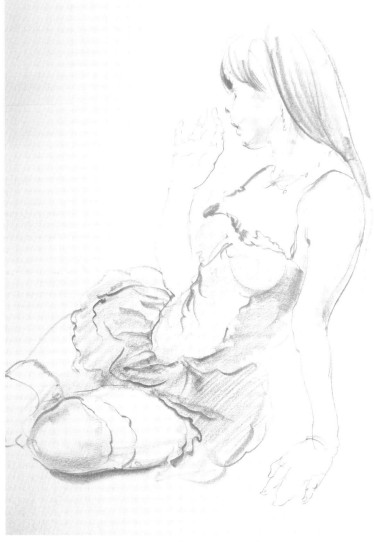

12 완성. 여성 특유의 팔꿈치가 휘어진 모습(肘外偏角, 주외편각))이 인상적인 포즈입니다. 상체의
무게가 실려 긴장한 왼쪽 팔과 부드러운 오른손과의 대비를 표현하고 있습니다.

히로타 미노루가 그린 크로키의 「비법」

5분 크로키란

그려진 화면을 객관적으로 검증하여 손가락이나 얼굴의 표현 등, 노린 곳은 그릴 수 있는 시간입니다. 경험에 의한 5분의 착지점을 상상하여 그리기 시작합니다.

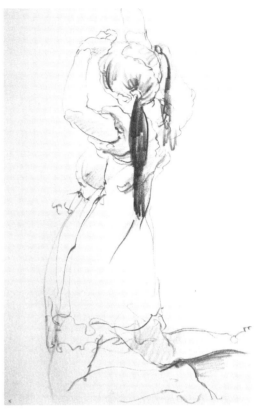

여성의 일상을 떠오르게 하여 드라마가 느껴지는 매력적인 포즈입니다. 크게 S자로 틀어진 체간과 트윈테일로 묶은 머리카락 다발의 수직선이 대비를 낳습니다.

원피스드레스 5분 크로키

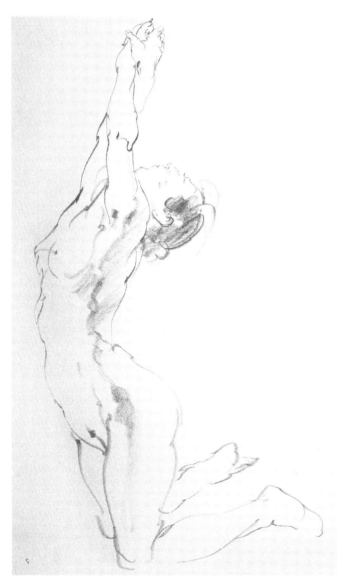

무릎부터 손끝까지 능선의 커다란 흐름을 단숨에 포착하여 포즈가 가진 평온함을 표현하고 있습니다.

누드 5분 크로키

밑에서 올려다본 작자의 위치가 느껴지는 포즈입니다. 팔의 위에 그은 강한 선이나 코스튬의 부드러운 선 등, 「선의 질 차이」를 봐주세요. 앙감의 효과는 공간의 넓이가 느껴지는 데 있습니다.

원피스드레스 5분 크로키

5분 크로키를 그리는 순서

부드러운 분위기의 원피스를 입은 모델을 올려다본 시점으로 그린 크로키입니다. 다른 각도에서 동시에 그려진 두 점의 작품을 보면 작자마다 제작의 초점이 조금씩 다르다는 것을 알 수 있습니다.

원피스드레스
5분 크로키
히로타 미노루

앞으로 나온 팔꿈치 모양의 강조와 옷에 진 주름의 흐름이 만드는 아름다운 선에 주목한 작품.

원피스드레스 5분 크로키 오카다 타카히로

선 자세르 그리는 S자 라인을 강조하여 화면에 움직임을 표현한 작품.

원피스드레스 5분 크로키 우에다 코조

1 앞머리에서 얼굴의 기준점을 잡기 시작합니다. 올려다봄으로써 보이는 코 밑의 삼각형을 잡아냅니다.

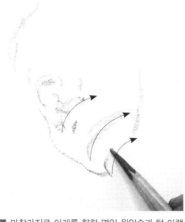

2 마찬가지로 아래를 향한 면인 윗입술과 턱 아랫면을 잡습니다.

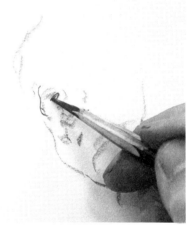

3 인쪽 롯구밍을 그려 두부를 왼쪽 아래에서 올려다본 느낌을 냅니다.

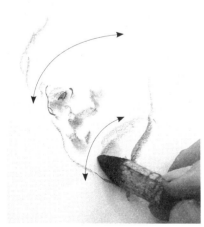

4 턱의 능선은 완만한 곡선이므로 찰필로 색조를 부드럽게 정돈합니다.

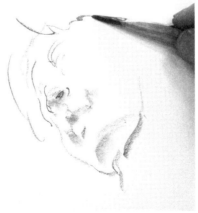

5 앞머리의 나란한 선에서 뺨의 모양으로 옮겨 갑니다. 오른쪽 앞머리와 왼쪽 앞머리를 대칭으로 포착하여 두부의 기울기를 표현합니다.

●1분경과

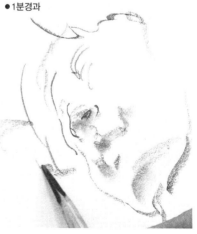

6 아래를 향한 면으로 얼굴의 인상을 다 그린 단계입니다. 머리에 댄 손을 손목으로 표현합니다.

10분 크로키를 그리는 순서 앞에서 이어짐

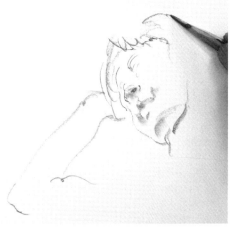

●2분경과

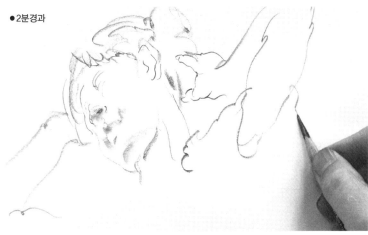

7 머리카락 다발에 이어진 측두부의 흐름을 파악합니다. 이것은 두부의 능선이 됩니다.

8 손을 그려 후두부를 표현하고 왼쪽 팔의 위치를 정합니다. 왼쪽 팔꿈치가 화면에서 비어져 나옴으로써 팔은 올려다본 시점을 표현합니다.

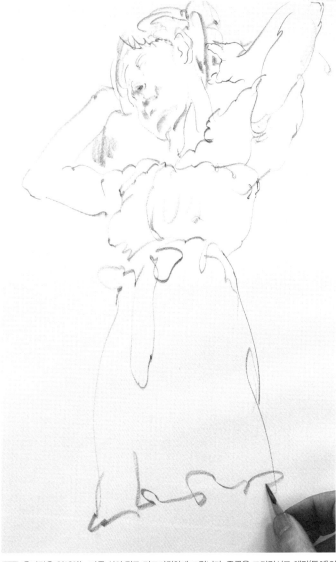

●3분경과

10 무릎 관절을 경계로 위와 아래에서 필압을 바꾸어 다리의 양감을 표현합니다.

11 팔의 입체감을 나타내는 그림자의 색조를 찰필로 비벼 표현합니다.

●약 4분경과

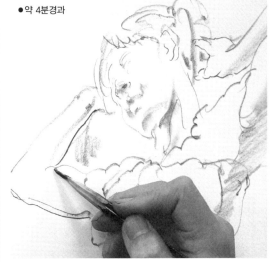

9 옷자락은 인체와는 다른 선의 질로 리드미컬하게 그립니다. 주름을 그리면서도 체간(동체)의 커다란 곡선(둥근 느낌)을 표현합니다.

12 오른팔의 윤곽을 강조합니다. 왼팔의 그림자가 되는 윤곽에도 강한 선을 넣습니다.

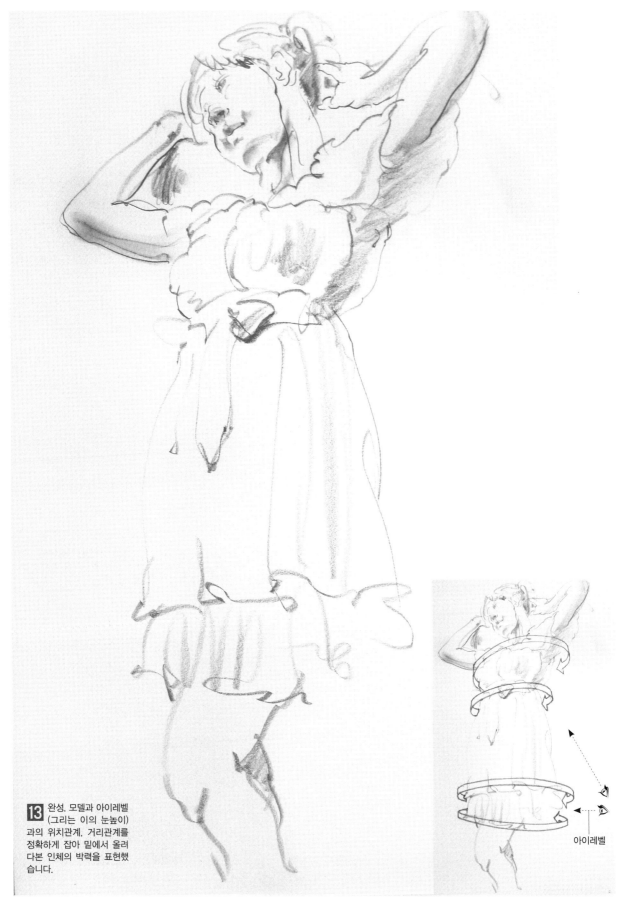

13 완성. 모델과 아이레벨
(그리는 이의 눈높이)
과의 위치관계, 거리관계를
정확하게 잡아 밑에서 올려
다본 인체의 박력을 표현했
습니다.

아이레벨

히로타 미노루가 그린 크로키의 「비법」

2분 크로키란

2분 포즈는 모델에게 다이내믹한 움직임을 기대할 수 있는 시간입니다. 2분은 짧지만 매끄럽게 그리면 전체의 골격이나 근육을 표현할 수 있습니다. 조각으로 말하자면 1분은 심봉에 맞추는 시간, 남은 1분은 러프하게 형태를 잡는 작업까지 진행할 수 있는 시간이라고 생각합니다. 선의 이어짐, 형태의 연결(각 부분의 관계성)을 보다 냉정하게 파악할 수 있을 것입니다.

캐미솔드레스 2분 크로키

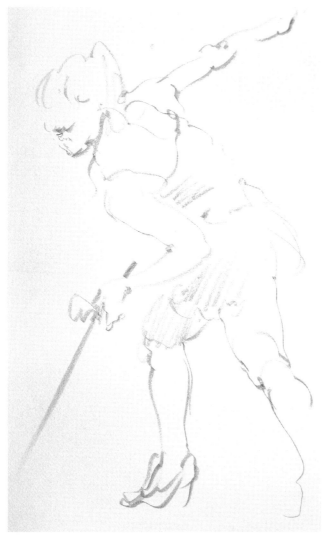

소도구로 봉 등을 쥐게 하면 포즈의 변화폭이 넓어집니다. 포즈의 커다란 흐름을 쫓을 뿐만 아니라 손끝이나 신발 등의 매력적인 부분을 그릴 시간을 얻었습니다.

캐미솔드레스 2분 크로키

원피스드레스 2분 크로키

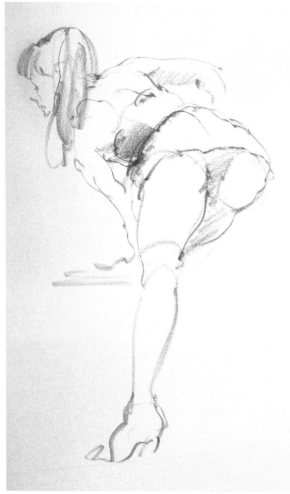

캐미솔드레스 2분 크로키

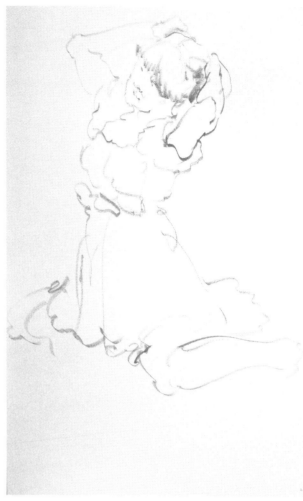

원피스드레스 2분 크로키

몸에 딱 맞는 캐미솔드레스
의 활발한 포즈와, 프릴이 많
은 원피스드레스의 귀여운
포즈가 드러난 작례를 선택
했습니다. 캐미솔의 경우 생
생한 동작이 어울리므로 누
운 포즈에서도 상체를 시탱
하는 팔이나 튀어 오른 다리
가 활동감을 느끼게 합니다.
원피스의 작품은 구부린 포
즈나 크게 휜 자세와 부드러
운 코스튬의 질감 대비를 노
렸습니다. 양쪽 모두 여성스
럽고 부드러운 포즈입니다.

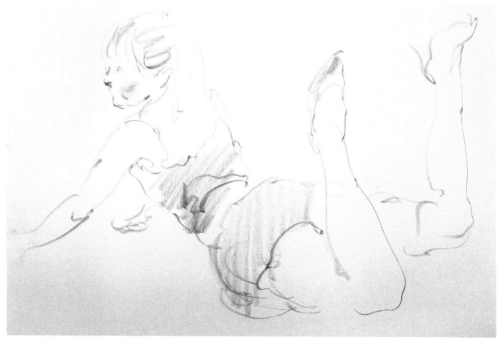

캐미솔드레스
2분 크로키

2분 크로키를 그리는 순서 ❶

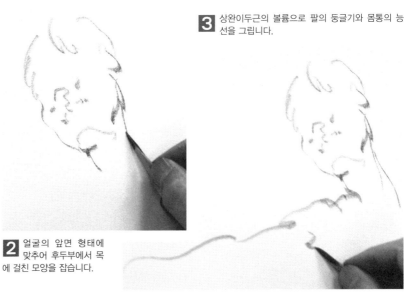

3 상완이두근의 볼륨으로 팔의 둥글기와 몸통의 능선을 그립니다.

1 두부를 올려다보았기에 턱과 목의 능선을 따라 갑니다. 코 밑의 면을 삼각형으로 표현합니다.

2 얼굴의 앞면 형태에 맞추어 후두부에서 목에 걸친 모양을 잡습니다.

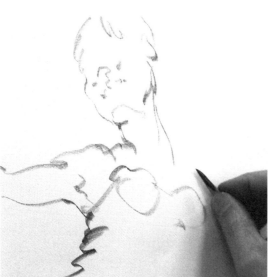

4 오른쪽 어깨에 맞추어 왼쪽 어깨의 위치관계를 검토합니다.

● 약 1분경과

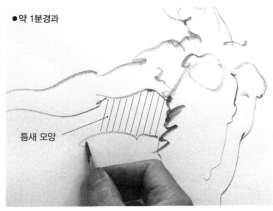

틈새 모양

5 팔과 튀어 오른 다리의 틈새 모양을 보며 허리 라인을 정합니다.

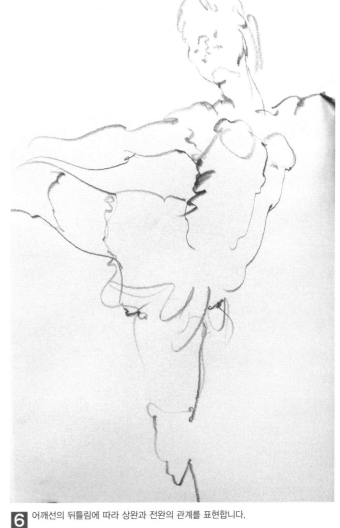

6 어깨선의 뒤틀림에 따라 상완과 전완의 관계를 표현합니다.

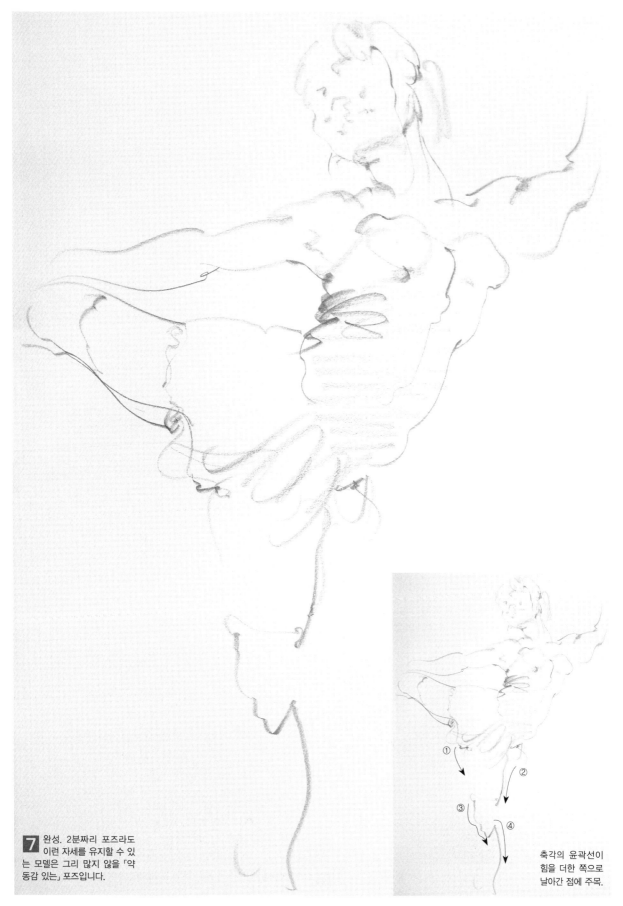

7 완성. 2분짜리 포즈라도 이런 자세를 유지할 수 있는 모델은 그리 많지 않을 「약동감 있는」 포즈입니다.

① ② ③ ④

축각의 윤곽선이 힘을 더한 쪽으로 날아간 점에 주목.

2분 크로키를 그리는 순서 2

1 앞머리와 옆얼굴에서 제작 시작.

2 후두부의 머리카락 경계를 그리고 정중선을 확보합니다.

3 머리보다 화면 앞쪽으로 보이는 어깨(소매)의 윤곽을 강하게 그어 내립니다.

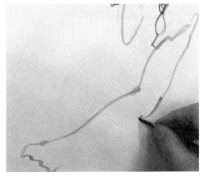

4 팔 안쪽의 모양에 맞추어 바깥쪽 팔꿈치의 뼈를 그립니다.

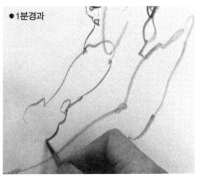

●1분경과

5 무게가 실린 오른팔은 예리한 선으로 표현합니다.

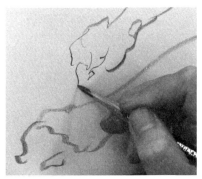

6 손의 양감이 아니라 손끝의 표정을 연필을 세운 샤프한 선으로 그립니다.

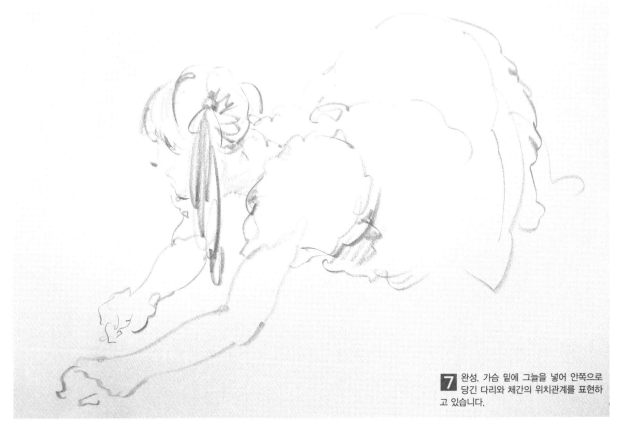

7 완성. 가슴 밑에 그늘을 넣어 안쪽으로 당긴 다리와 체간의 위치관계를 표현하고 있습니다.

2분 크로키를 그리는 순서 ③

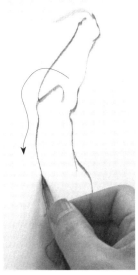

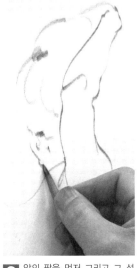

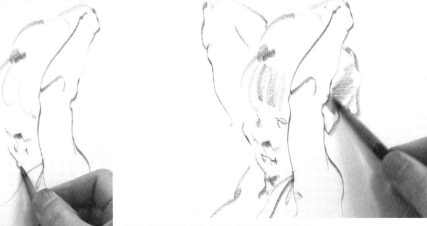

5 머리카락을 어둡게 하여 앞의 팔을 끌어냅니다.

1 팔꿈치를 능선으로 하여 앞으로 굽힌 팔 모양을 표현합니다.

2 앞의 팔을 먼저 그리고 그 선을 기준으로 하여 두부를 포착합니다. 두부는 안으로 갈수록 약한 선으로 그려져 있습니다.

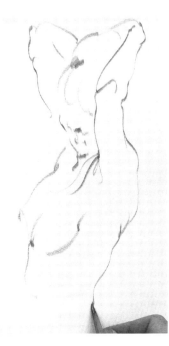

3 가슴을 그렸으면 대칭이 되는 등의 선을 긋습니다. 허리 아래는 뒤에서 보고 있기 때문에 등뼈가 아웃라인에서 정중선으로 변하는 것을 알 수 있습니다.

● 1분경과

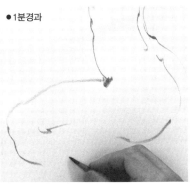

4 다리를 나타내는 위와 아래 선의 질이 변화했습니다. 종아리와 허벅지가 접한 라인은 그리지 않아도 이어져 보입니다.

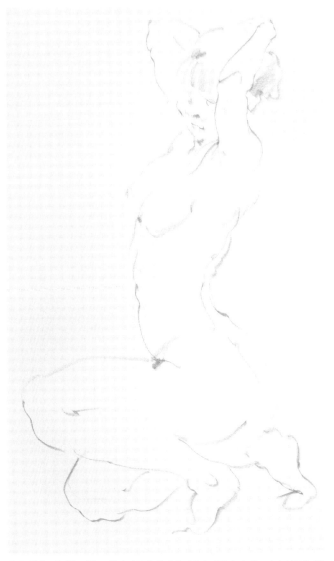

6 완성. 체간을 비틀고 있기 때문에 인체의 뒤쪽과 앞쪽이 바뀌는 점이 집중해야할 곳입니다.

히로타 미노루가 그린 크로키의 「비법」

1분 크로키란

물리적으로 세부를 그리는건 불가능하지만 커다란 무브망(인체 속 무게의 커다란 흐름)을 파악하고 인상을 표현할 수 있습니다. 모델이 1분밖에 취할 수 없는 다이내믹한 포즈를 그릴 수 있는 것도 매력입니다.

1분밖에 할 수 없는 매력적인 포즈. 암시 정도의 선에서 마무리 짓습니다. 선으로 마무르기보다 공기를 감싸는 감각입니다.
누드 1분 크로키

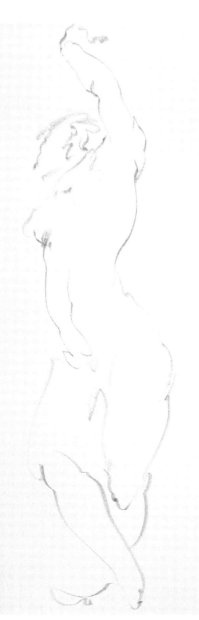

다이내믹한 동작의 선 포즈입니다. 지그재그로 균형을 잡는 매력을 쫓고 있습니다. 필압의 변화에 주목!
누드 1분 크로키

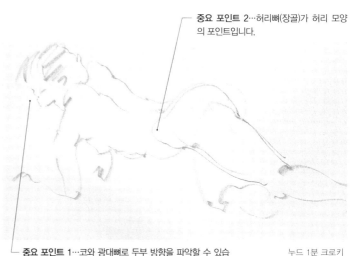

중요 포인트 2…허리뼈(장골)가 허리 모양의 포인트입니다.

중요 포인트 1…코와 광대뼈로 두부 방향을 파악할 수 있습니다. 머리카락(헤어스타일)에 사로잡히지 않도록 합니다.

누드 1분 크로키

1분 크로키를 그리는 순서 ①

단시간 특유의 '좋은 모양'을 「い」
모양의 운필도 사용하며 그립니다.
되도록 종이에서 연필을 떼지 않고
모양을 잡습니다.

1 화면의 가장 위인 주먹부터 팔꿈치까지를 잡
습니다.

2 들어 올린 오른팔에서 체중
을 실은 왼팔의 손목까지
단숨에 그립니다. 재차 오른팔의
팔꿈치로 되돌아갑니다.

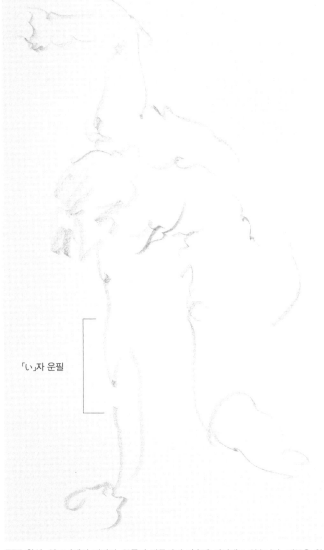

「い」자 운필

3 후두부에서 귀까지를 그립니다.

4 어깨의 폼(모양)을 그리고 승모근의 모양을 잡습니다.

5 완성. 옆구리에서 허벅지, 무릎과 발목까지 단숨에 잡아내고 있습니다. 체중은 왼
팔과 왼다리에 걸려 있습니다. 움츠린 몸의 왼쪽은 공들여 그렸지만 뻗은 반대쪽은
등뼈의 정중선에서 암시하는 걸로 마무리 지었습니다.

1분 크로키를 그리는 순서 ❷

1 화면의 좌상부에서 그리기 시작합
니다. 전체를 생각하면 손끝을 그
릴 시간이 없기 때문에 손목부터 들어갑
니다.

2 체간을 위와 아래로 나누
는 아랫가슴을 능선으로
표현합니다.

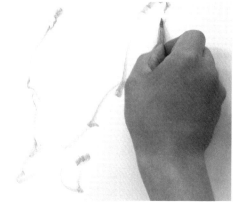

3 좌우 팔꿈치의 위치관계를 확보하고 아래 그림의 ABCD면을
의식합니다.

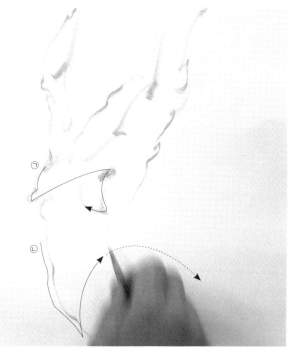

4 옆구리에서 가슴으로 라인을
긋고 ㄱ, ㄴ처럼 대칭이 되는
좌우의 모양을 교대로 긋습니다.

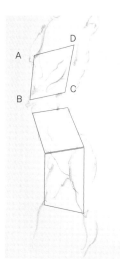

5 완성. 지그재그로
흐른 인체의 구
조를 나타내도록 해보
았습니다.

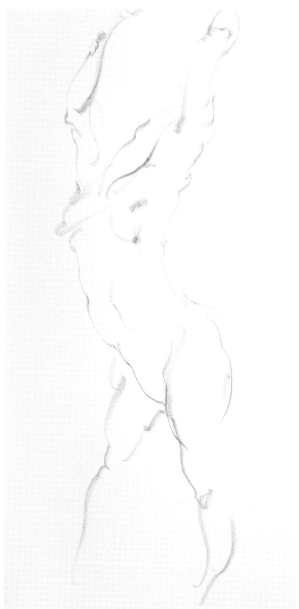

1분 크로키를 그리는 순서 3

1 앞과 안쪽의 팔 모양을 간략하게 잡고 가슴부터 허리로 그려 나갑니다.

2 허벅지 모양을 잡습니다.

3 완성. 1분 포즈에서도 자세를 유지하는 것이 어려운 외다리 포즈입니다. 올라간 다리보다 중심이 실린 축각을 선택하여 그리고 있습니다.

균형잡힌 무브망. 인체는 S자 균형에 의해 설 수 있다는 것을 알 수 있습니다.

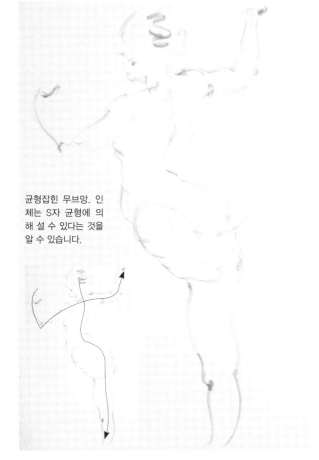

1분 크로키를 그리는 순서 4

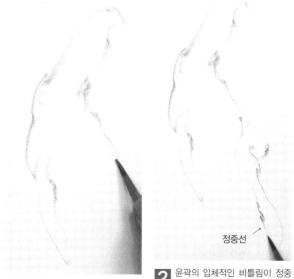

1 올린 팔에서 가슴을 향해 그립니다.

정중선

2 윤곽의 입체적인 비틀림이 정중선에 의해 표현됩니다.

3 인체의 좌우 모양을 교대로 그립니다.

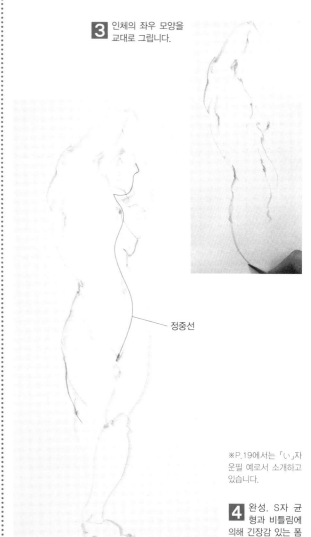

정중선

※ P.19에서는 「い」자 운필 예로서 소개하고 있습니다.

4 완성. S자 균형과 비틀림에 의해 긴장감 있는 폼(모양)이 됩니다.

우에다 코조 가 그린 크로키의 「비법」

데생에서는 그릴 대상을 두고 세부에 이르기까지의 섬세한 관찰부터 표층 부분의 묘사력까지 요구됩니다. 그에 반해 크로키에서는 넓은 시야로 인체를 잡아내고 동작과 리듬을 정확하게 파악하고 표현하는 것이 중요합니다.

10분 크로키란

크로키는 한 장의 제작 시간을 짧게 줄여 시간의 밀도를 높이고 눈의 움직임과 손의 움직임을 일치시키는 일입니다. 그리기 전에 대략적인 선으로 전체의 구도를 잡은 뒤 그리기 시작합니다. 10분의 시간이 있다면 데생에 가까운 「질감」을 표현하는 것도 가능합니다.

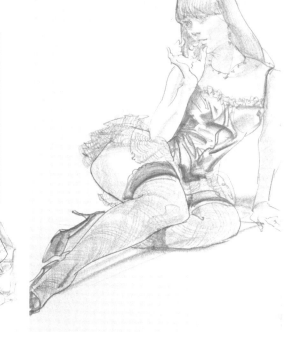

번개 모양의 다이내믹한 동작을 느끼며 대비되는 가느다란 오른쪽 손가락의 표정을 노렸습니다.
캐미솔드레스 10분 크로키

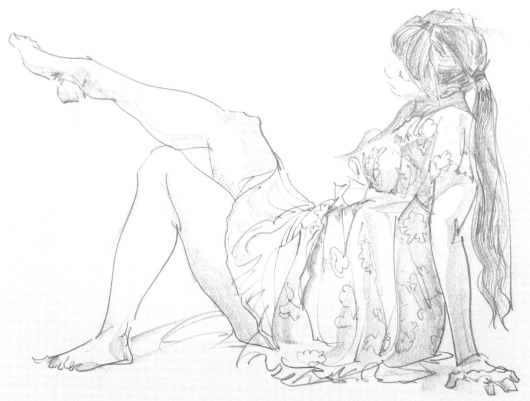

몸을 따라 모양이 변화하는 원피스의 부드러운 천의 질감을 주름뿐만 아니라 모양이나 음영도 더하여 그린 작품입니다. 원피스드레스 10분 크로키

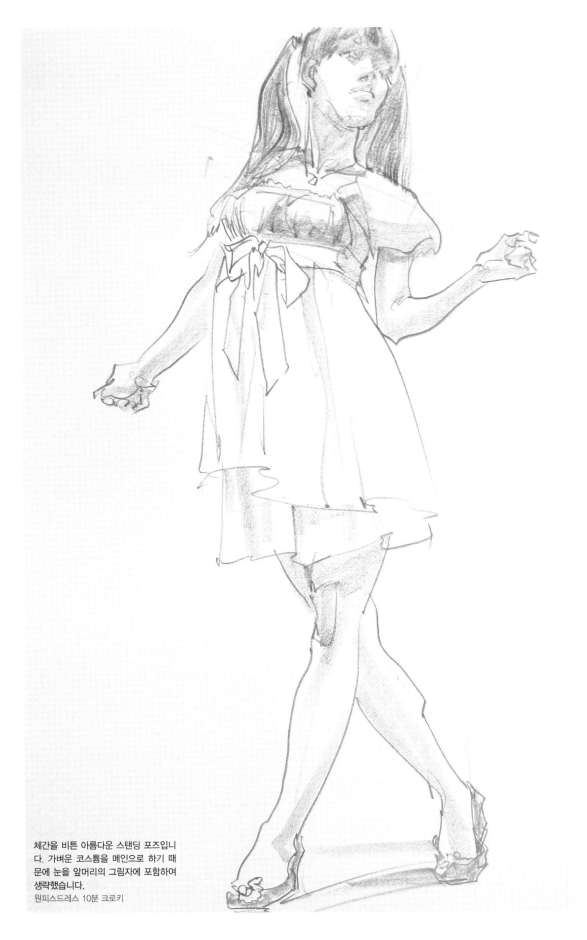

체간을 비튼 아름다운 스탠딩 포즈입니
다. 가벼운 코스튬을 메인으로 하기 때
문에 눈을 앞머리의 그림자에 포함하여
생략했습니다.
원피스드레스 10분 크로키

10분 크로키를 그리는 순서

●1분경과

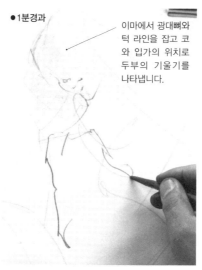

이마에서 광대뼈와 턱 라인을 잡고 코와 입가의 위치로 두부의 기울기를 나타냅니다.

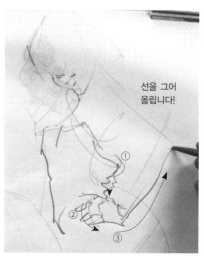

선을 그어 올립니다!

1 전신의 구도를 선으로 포착하고 얼굴의 앞면을 나타내는 색조부터 시작합니다.

2 몸의 앞면에서 가슴의 폭과 정중선을 잡고 옆구리의 선으로 옮깁니다.

3 등의 주름에서 허리에 올린 손의 면으로 옮기고 손목에서 팔꿈치를 향해 세운 팔의 선을 그립니다.

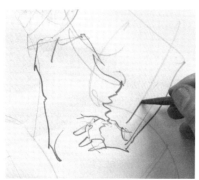

4 팔의 모양은 안쪽과 바깥쪽을 교대로 그어 깊이를 나타냅니다.

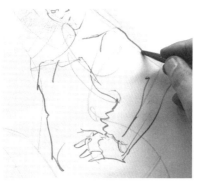

5 쇄골부터 어깨, 팔뚝부터 팔꿈치로 근육을 의식하여 기복을 잡습니다.

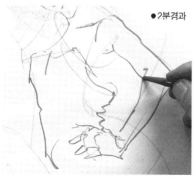

●2분경과

6 팔과 등에 감싸인 틈새의 모양을 앞에서부터 순서에 따라 입체적으로 그립니다.

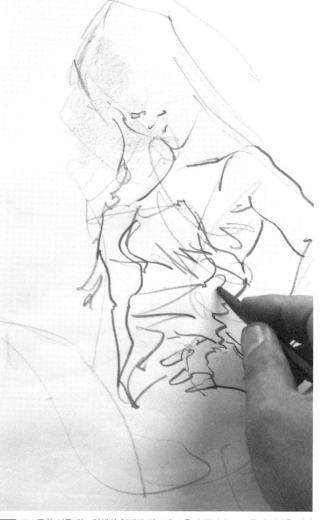

7 코스튬의 이음매는 인체의 입체감 강조에 도움이 됩니다. 코스튬의 질감을 신경 써서 리드미컬하게 표현합니다.

8 다리 라인은 단숨에 그려 내리지 않고 무릎의 슬개골에 힘이 실렸을 때 선을 반전 시킵니다.

9 정강이부터 복숭아뼈로 향하는 선에서 리듬이 탄생합니다.

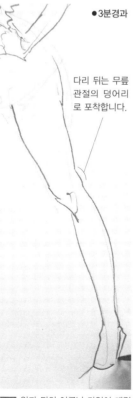

●3분경과

다리 뒤는 무릎 관절의 덩어리로 포착합니다.

10 둔부(엉덩이) 앞에서 다리가 시작됩니다.

11 앞과 뒤의 어긋난 라인이 매력적인 다리의 리듬을 낳습니다.

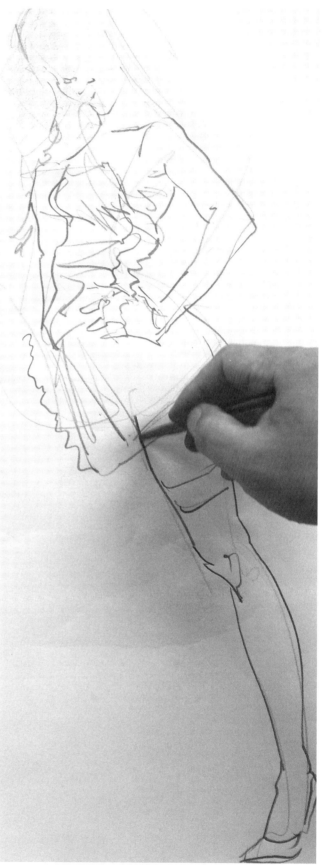

12 보이는 부분뿐만 아니라 코스튬에 감춰진 허리 모양에 포개듯 치맛자락을 그립니다.

10분 크로키를 그리는 순서 앞에서 이어짐

13 받침대 위에 얹은 다리를 잡습니다. 발끝은 잘렸지만 뒤꿈치를 그려 넣음으로써 암시합니다.

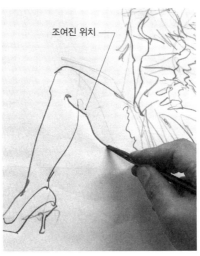

조여진 위치

14 아직 그리지 않은 스타킹에 의해 눌린 곳 뒤의 부드러운 허벅지 라인을 긋습니다.

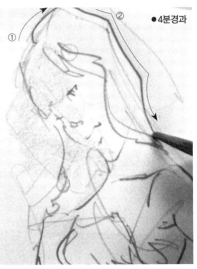

●4분경과

15 후두부 면의 이동을 과장되게 패인 선으로 표현합니다.

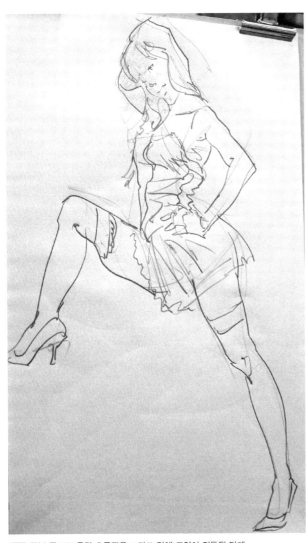

16 두부 쪽으로 올린 오른팔을 그리고 전체 모양이 정돈된 단계.

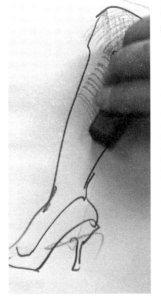

17 망사 타이즈의 입체감을 그립니다. 커터로 칼자국을 낸 그래프큐브의 바닥으로 표현합니다(50쪽 참조).

18 망사 타이즈의 질감뿐만 아니라 다리의 형태감까지 표현할 수 있습니다.

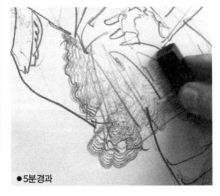

●5분경과

19 같은 방법이라도 리듬감을 더하면 레이스의 무늬도 나타낼 수 있습니다.

20 그라프큐브의 바닥으로 옷의 면을 칠합니다.

21 콘트라스트를 강하게 하여 검은 비닐 인조가죽의 광택 있는 질감을 나타냅니다.

● 6분 경과

22 그라프큐브의 모서리를 사용하면 날카로운 선도 그을 수 있습니다.

23 큐브를 머리카락 표현에 응용하여 머리카락의 흐름과 양감을 표현합니다.

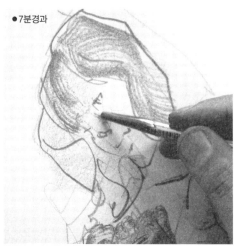

● 7분경과

24 앞머리의 그림자를 얼굴 앞에 드리워 코의 입체감을 강조합니다.

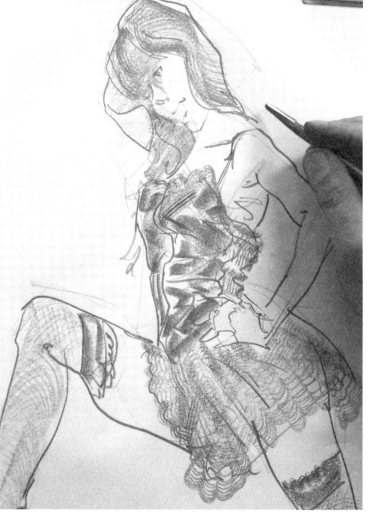

25 옷과 머리카락의 질감을 표현했습니다.

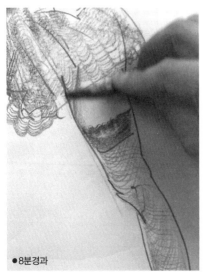

26 치마의 그림자가 허벅지에 떨어진 모습을 그립니다.

27 그림자를 그리고 무릎의 입체감을 표현합니다.

28 종아리의 볼륨을 능선으로 표현.

29 옆구리와 팔의 능선에 바림한 선(80쪽 참조)을 넣고 상자 모양처럼 잡습니다.

30 턱 밑에 그림자를 넣어 목 모양을 강조합니다.

31 뺨의 볼륨을 나타내는 능선을 연필 바닥을 이용하여 부드럽게 표현합니다.

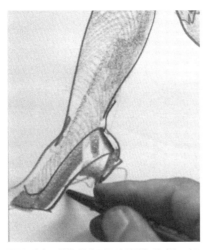

32 질감 표현을 위해 구두의 광택을 하이콘트라스트로 나타냅니다.

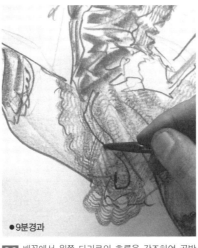

33 배꼽에서 왼쪽 다리로의 흐름을 강조하여 골반의 기울기와 엉덩이의 볼륨감으로 잇습니다.

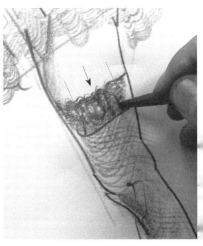

34 허벅지 모양을 보다 입체적으로 보여주기 위해 스타킹의 측면을 강조합니다.

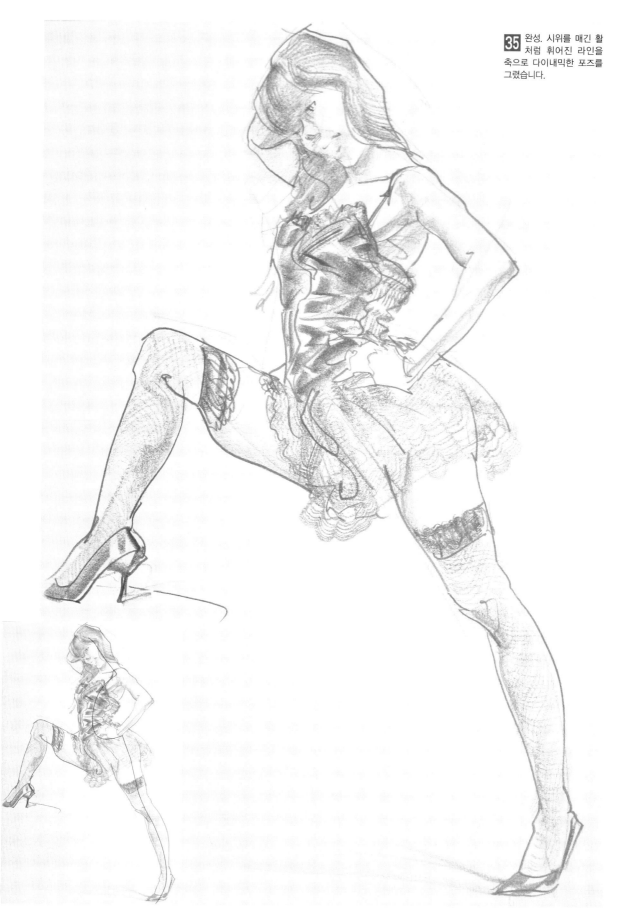

우에다 코조가 그린 크로키의 「비법」

5분 크로키란

그리는 시간을 줄이고 본질적인 점을 감지하여 선이
나 색조로 나타내는 것인데, 5분으로는 모든 것을 그
릴 수 없습니다. 그리지 않고 암시하는 부분이 요구되
므로 「무엇으로 보충할까」를 고민하며 5분 크로키의
작풍이 만들어진다고 생각합니다.

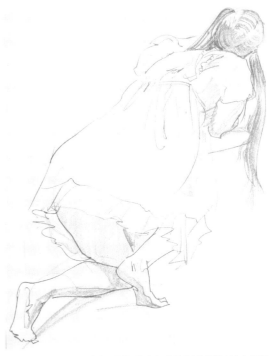

머리부터 발까지의 커다란 흐름을 화면의 대각선상에 두었습니다. 등의
면을 기준으로 두부 방향의 변화를 나타내고 두부와 발의 어두운 색조로
하얀 코스튬을 이끌어냅니다.
원피스드레스 5분 크로키

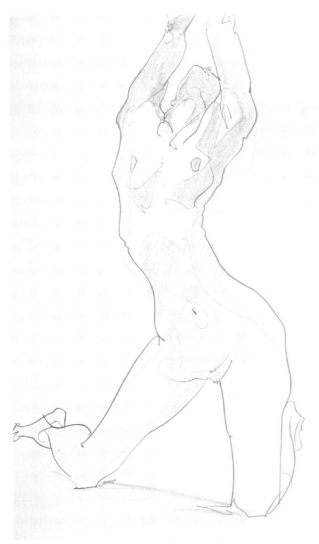

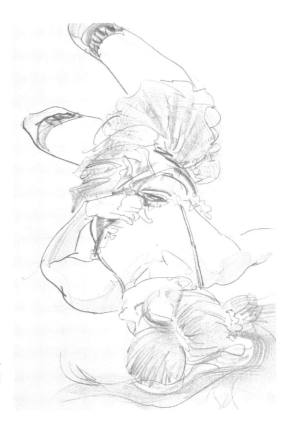

양팔을 올린 포즈는 손끝까지 넣으면 전체가 작아집니다. 팔꿈치에서 자름으로써 인체의
다이내믹한 S자 모양이 탄생합니다. 팔이 올라가면 유방이 딸려 올라갑니다.
누드 5분 크로키

머리 쪽에서 본 누운 포즈는 보기 어려운 느낌이지만 선이나 색조를 사
용하여 「흐르듯 평면적인 모양」으로 표현했습니다. 익숙하지 않은 형태
를 그릴 때는 매우 신선하고 즐거우니 여러분도 부디 도전해보세요.
캐미솔드레스 5분 크로키

5분 크로키를
그리는 순서

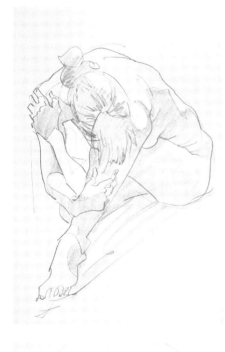

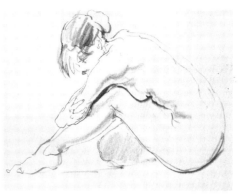

누드 5분 크로키 오카다 타카히로 누드 5분 크로키 히로타 미노루 ※P.9 참조

같은 포즈를 다른 위치에서 그린 작품. 부감으로 그려진 것, 바로 옆에서 포착한
것 등, 작자의 눈높이 차이를 잘 알 수 있습니다.
누드 5분 크로키 우에다 코조

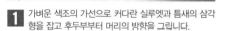

틈새의 삼각형

1 가벼운 색조의 가선으로 커다란 실루엣과 틈새의 삼각
형을 잡고 후두부부터 머리의 방향을 그립니다.

2 앞머리에 맞추어 묶은 뒷머리를 그리고 모은
손 모양으로 옮겨가 손목의 능선에 이릅니다.

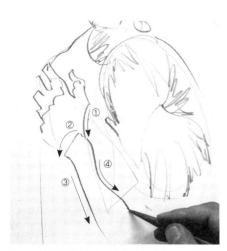

3 팔 모양은 「교대로 그은 윤곽선」의 「い」모양으로 그
립니다.

●1분경과

4 왼쪽 팔꿈치에 모은 손가락의 선은 머리카락 등과
는 다른 리듬으로 구분하여 그립니다.

5 다리 모양도 교대로 그리는 점에 주목. 정강이에서
복숭아뼈로 되돌아가고 발등에서 튀어 오른 엄지
로 옮겨가 남은 4개의 발가락을 그린 뒤 뒤꿈치로 되돌
아갑니다.

5분 크로키를 그리는 순서 앞에서 이어짐

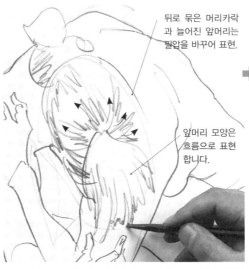

뒤로 묶은 머리카락
과 늘어진 앞머리는
필압을 바꾸어 표현.

●3분경과

앞머리 모양은
흐름으로 표현
합니다.

7 방사형으로 일어난 머리카락의 구부러진 흐름이 둥근 두부를
느끼게 합니다.

●2분경과

6 경추(목뼈)부터 시작된 등뼈
의 모양을 잡으며 긋기 시작
한 선은 등과 허리의 라인으로 옮
겨갑니다.

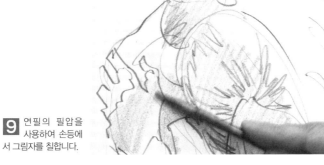

9 연필의 필압을
사용하여 손등에
서 그림자를 칠합니다.

8 그림자가 시작되는 위치는 능선 근처입니다. 약한
필압으로 표시를 합니다.

제작 프로세스의 흐름

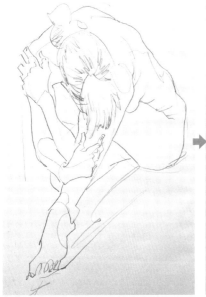

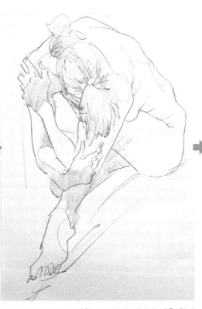

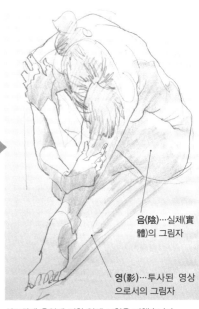

음(陰)…실체(實
體)의 그림자

영(影)…투사된 영상
으로서의 그림자

약 4분에 인체의 모양과 그림자의 모양을 잡은 단계
입니다. 68쪽의 8삼각형으로 표현한 실례입니다.

손 등 말단부분의 복잡한 모양에서 커다란 면을 향해
칠하기 시작합니다.

선묘화에 음영에 의한 입체 표현을 더했습니다.

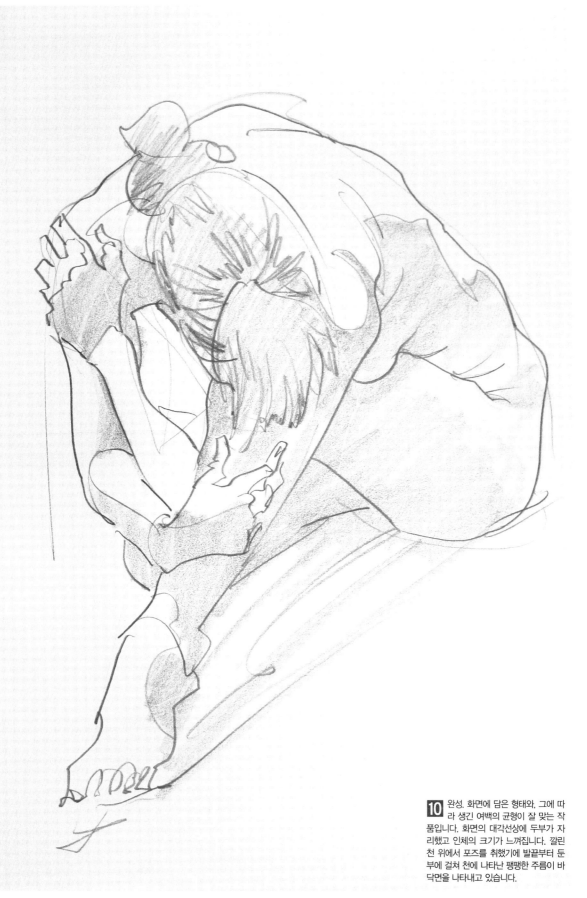

10 완성. 화면에 담은 형태와, 그에 따라 생긴 여백의 균형이 잘 맞는 작품입니다. 화면의 대각선상에 두부가 자리했고 인체의 크기가 느껴집니다. 깔린 천 위에서 포즈를 취했기에 발끝부터 둔부에 걸쳐 천에 나타난 팽팽한 주름이 바닥면을 나타내고 있습니다.

우에다 코조가 그린 크로키의 「비법」

2분 크로키란

짧은 시간이지만 인체의 골격과 근육을 나타내는 선의 차이나 질의 구분이 가능합니다. 의복을 입었을 경우에도 선으로 천의 질감을 표현할 뿐만 아니라 명중암(明中暗)의 색조를 더하여 보다 회화적인 매력을 낼 수도 있습니다.

등의 모양이 자아내는 활 모양의 좌우 차이, 살짝 보이는 두 발의 위치로 바닥면이 표현됩니다. 오른손 모양에도 간결하고 아름다운 표정을 주어 포인트를 만들었습니다. 발바닥과 손등의 대비에도 주목해주세요.
누드 2분 크로키

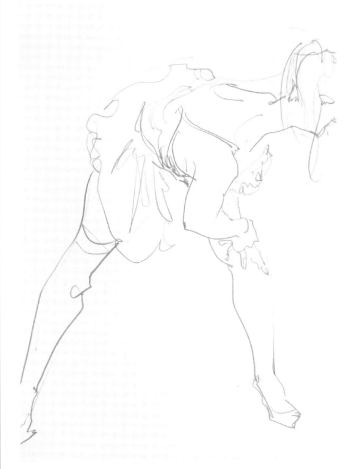

앞으로 구부린 몸동작에 초점을 맞추어 화면에서 비어서 나온 바깥쪽 오른다리의 강한 선과 안쪽 왼다리의 약한 선에 차이를 두어 깊이 있는 공간이 느껴지는 작품입니다.
캐미솔드레스 2분 크로키

전체를 「〈」자 모양의 실루엣으로 파악하고 직선적인 코스튬의 구조와 질감에 곡선적인 다리 모양을 대비시켜 구분하여 그립니다. P.39 참조.
원피스드레스 2분 크로키

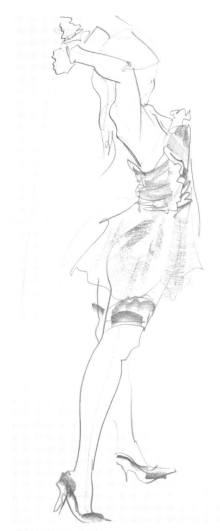

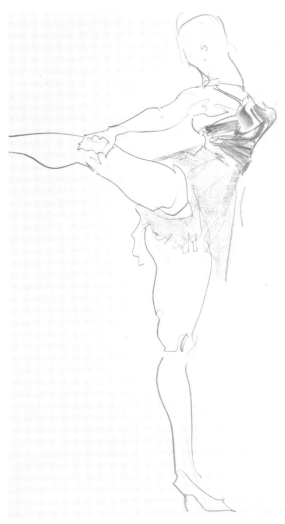

양쪽 모두 온몸을 화면에 넣고 팔과 다리의 편안한 동작을 잡아내고 있습니다. 인체와의 질감 차이를 한 눈에 알 수 있도록 캐미솔의 배색이나 두께를 나타내는 색조를 넣어봤습니다.

캐미솔드레스 2분 크로키

캐미솔드레스 2분 크로키

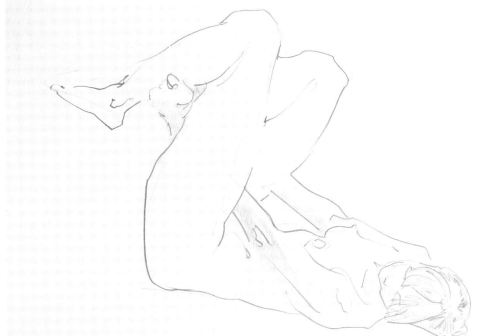

그리는 대상을 쫓을 뿐만 아니라 긋는 선을 고름으로써 평면화했습니다. 2분이라는 한정된 시간 안에 공간을 표현하기 위해 선을 고름으로써 그릴 시간이 탄생했습니다. 심플한 「선」과 「색조」로 표현했습니다.

누드 2분 크로키

2분 크로키를 그리는 순서 **1**

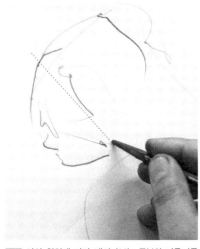

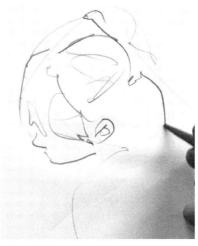

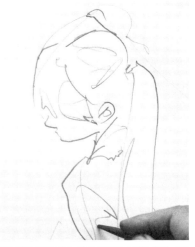

1 귀의 위치에 따라 내려다보는 두부의 기울기를 표현할 수 있습니다. 숨겨진 오른쪽 귀의 위치를 대칭으로 파악하고 있습니다.

2 무게 때문에 늘어진 머리카락 모양 중에서 유일하게 몸과 관련된 모양으로 양쪽 다발 부분을 그립니다.

3 팔을 뒤로 빼고 있기 때문에 소매도 함께 움직입니다. 당겨진 힘을 주름으로 표현합니다.

4 뒤에서 교차한 손가락의 모양이 매력적이라 묘사의 포인트가 됩니다.

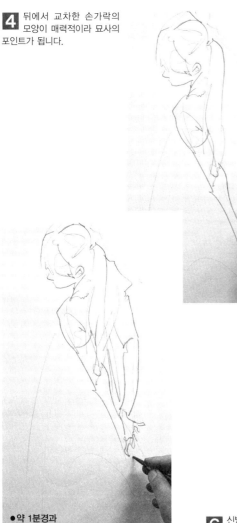

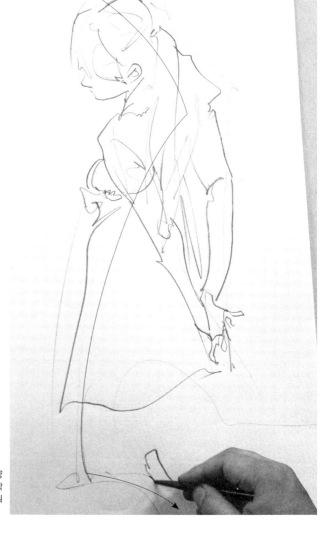

●약 1분경과

5 손목(스냅)을 손등의 일부로 잡으면 스마트한 모양이 됩니다.

6 신발은 바닥 모양부터 그리기 시작하면 방향을 잡기 쉬워집니다.

116

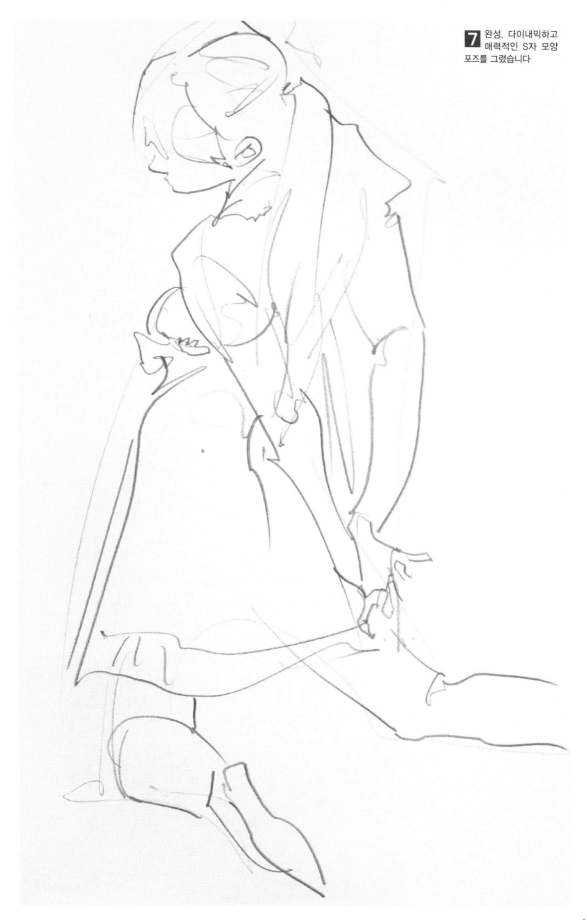

7 완성. 다이내믹하고
매력적인 S자 모양
포즈를 그렸습니다.

2분 크로키를 그리는 순서 ②

1 커다란 구조를 파악하여 전체에 가볍게 가선을 넣습니다.

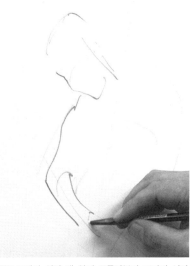

2 무게가 실린 맨 앞의 오른팔부터 그리기 시작합니다.

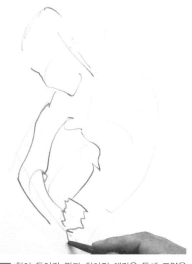

3 힘이 들어간 팔과 휘어진 체간을 틈새 모양을 보며 표현합니다.

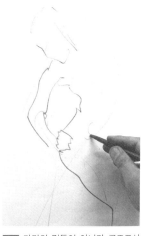

4 다리의 밑동이 아니라 구조로서의 다리의 시작(장골)부터 그리기 시작합니다.

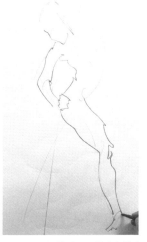

5 발목의 이음매를 표현하여 휘어진 다리를 표현.

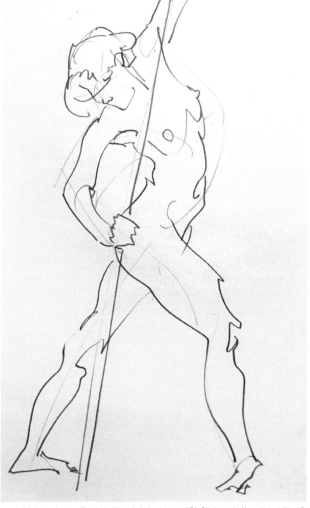

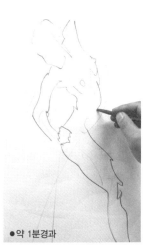

●약 1분경과

6 체간의 비틀림을 배꼽에 이르는 정중선에 이어 나타냅니다.

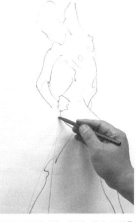

7 보이지 않는 쪽의 허리 모양을 나타내기 위해 다리의 돌출된 부분을 담았습니다.

8 완성. 무릎 모양을 나타내는 되꺾인 선으로 강한 힘이 느껴지는 다리의 형상을 포착했습니다.

1분 크로키를 그리는 순서 ③

1 어깨에서 앞으로 나온 팔의 선을 그립니다.

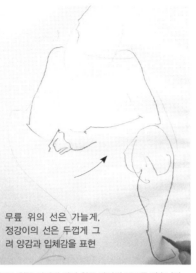

무릎 위의 선은 가늘게,
정강이의 선은 두껍게 그
려 양감과 입체감을 표현

2 왼쪽 어깨에 이어 왼쪽 다리의 구도를 잡습니다.

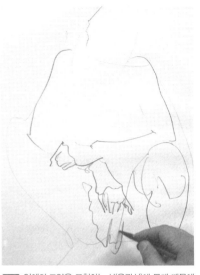

3 인체의 모양을 표현하는 선(윤곽선)에 무게 때문에 늘어진 천의 선을 대비시킵니다.

4 인체에는 없는 커다란 힘이 더해진 매력적 힐의 선을 긋습니다.

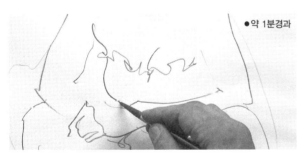

●약 1분경과

5 가슴의 탄력과 주름의 곡선 리듬을 대비시켜 그립니다.

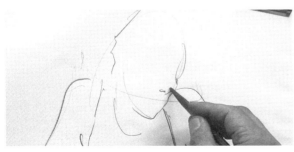

6 코 밑의 면을 그리고 최소한의 정보로 두부의 기울기와 입체감을 암시합니다.

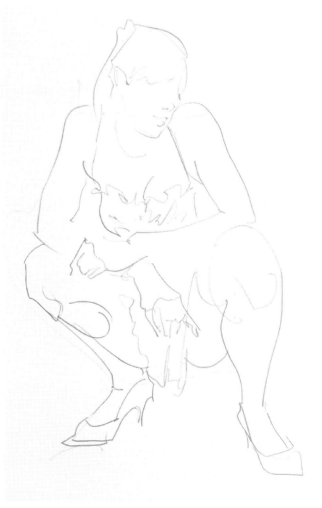

7 완성. 한정된 선으로 인체의 양감을 표현할 수 있습니다. 양감이란 실제로 공간 안에 존재하는 것처럼 회화 등에서 표현하는 무게나 양의 느낌을 가리킵니다.

우에다 코조가 그린 크로키의「기술」

1분 크로키란

1분에 할 수 있는 일은 짧은 시간 안에 전체를 나타내는 모양을 찾는 것입니다. 무브망을 잃기 전에 그리는 것이 중요하며 실험적인 의미가 강한 회화법이라고 말할 수 있습니다. 그리는 대상과 (그림을) 비교할 시간이 없기 때문에 작위적인 요소(화면 위에서 그림의 궁리 등)를 배제합니다.

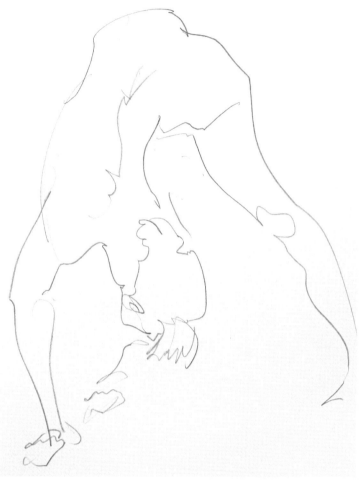

선 긋는 속도의 변화를 상상해 보십시오. 1분 특유의 아크로바틱하고 경쾌한 비틀림을 표현하고 있습니다.
누드 1분 크로키

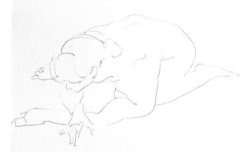

양감을 나타내는 모양과 섬세한 모양을 구분하여 그립니다. 부드러운(근육이나 지방) 곡선과 각진(골격이 보이는) 부분은 선의 대비로 스케일감을 넣습니다.
누드 1분 크로키

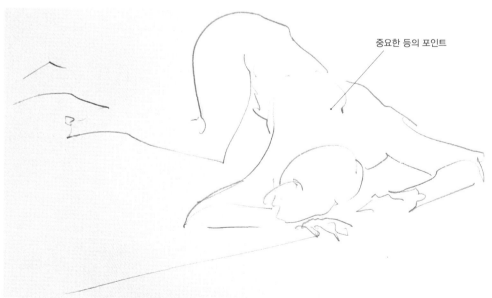

중요한 등의 포인트

체간의 비틀림을 관심 있게 그리고 있습니다. 선묘에 따라 바닥과의 접지면이 암시됩니다. 파고들듯 입체를 표현하고 있습니다.
누드 1분 크로키

세부에 사로잡히지 않고 전체의 커다란 움직임을 포착하는 방법입니다. 선의 강약에 의해 몸이 뻗은 부분과 웅크린 부분을 나타내고 있습니다. 얼굴이나 손을 설명할 시간이 없기 때문에 두부나 손목의 방향을 보여주는 데 그치고, 한 획으로 골격이나 근육을 나타내는 선에 파고드는 데 전념한 결과, 몸의 뒤틀림을 표현할 수 있었습니다.

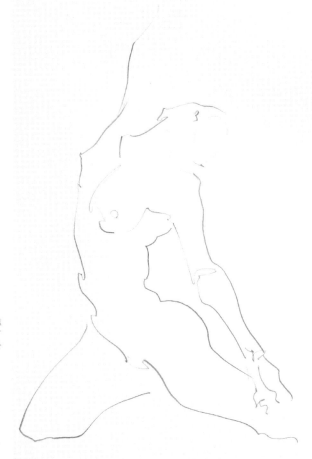

누드 1분 크로키

누드 1분 크로키

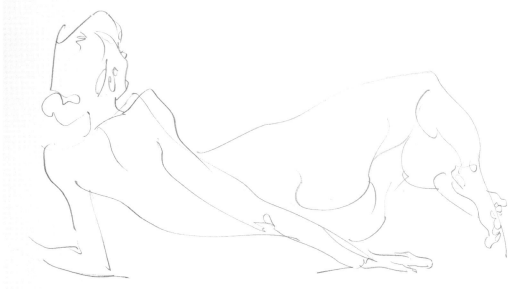

머리의 꼭대기와 코의 위치로 두부의 기울기를 파악하고 있습니다.

누드 1분 크로키

1분 크로키를 그리는 순서 1

온몸의 동작을 재빨리 포착하
여 최단으로 인체가 만드는 인
상을 선으로 그립니다.

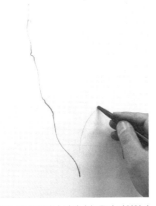

1 이 포즈에서 나타난 늑골의 라인입니
다. 몸통 위와 아래를 나누어 능선으
로 잡습니다Ⓐ.

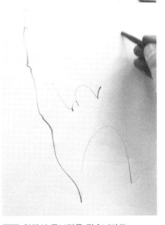

2 양팔의 무브망을 잡습니다Ⓑ.

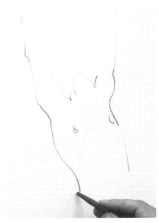

3 휘어진 허리가 척추동물인 인체의
특징입니다Ⓒ.

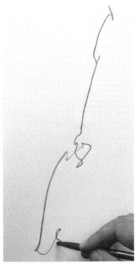

4 아웃라인으로 발의 윤곽이 엇
나가지 않도록 그립니다.

5 대퇴부의 흐름은 발끝에 흐르
지 않고 무릎 관절에 무게가
실려 있습니다.

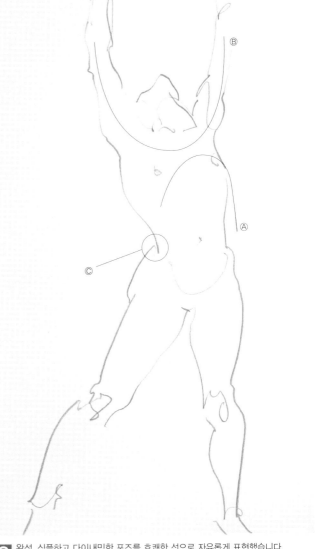

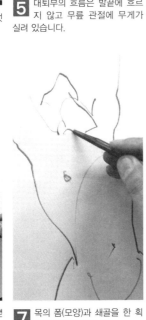

6 허리뼈에서 수직방향으로 뻗
은 다리의 윤곽을 긋습니다.

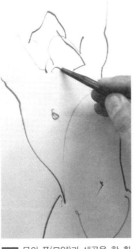

7 목의 폼(모양)과 쇄골을 한 획
으로 매듭지었습니다.

8 완성. 심플하고 다이내믹한 포즈를 호쾌한 선으로 자유롭게 표현했습니다.

1분 크로키를 그리는 순서 ❷

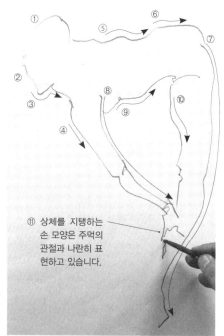

⑪ 상체를 지탱하는 손 모양은 주먹의 관절과 나란히 표현하고 있습니다.

1 앞으로 구부려 생긴 삼각형의 실루엣이 매력적인 포즈입니다.

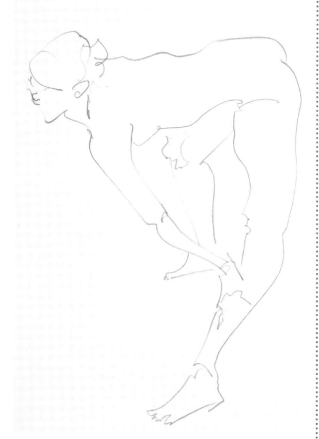

2 완성. 다리의 만곡과 무게를 지탱하는 왼팔의 긴장감을 표현합니다. 휘어진 팔꿈치는 여성적인 특징입니다.

1분 크로키를 그리는 순서 ❸

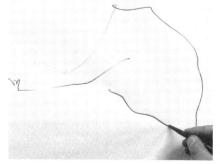

1 상반신은 패인 형태(도려내듯 그린 선)로 골격을 표현합니다.

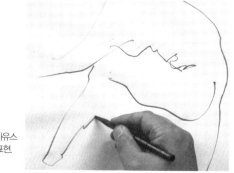

2 하반신은 자유스런 선으로 표현

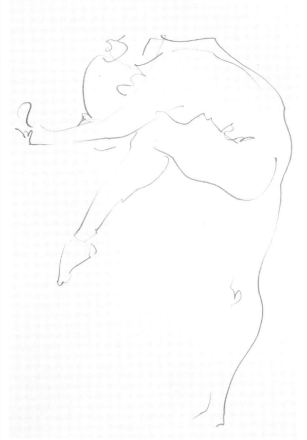

3 완성. 오른다리는 뻗은 쪽의 모양을 골라 그립니다. 앞쪽은 무릎과 발등만을 포착하고 나머지는 일부러 그리지 않음으로써 공간을 표현합니다.

오카다 타카히로 가 그린 크로키의 「기교」

인간은 뇌에서 사물을 봅니다. 좌우의 눈으로 본 두 개의 시각 정보를 합성하여 자동보정 합니다. 그것이 「자연스런 형태」입니다. 데생에서는 그 정보를 그리는 이의 감성이나 말로 이차원의 화면에 표현합니다. 여기서 요구되는 것은 「편안한 형태」이지, 결코 복사한 듯 「정확한 형태」가 아닙니다. 같은 대상이라도 인식하는 사람의 해석 차이에 의해 다양하게 잡을 수 있습니다.

10분 크로키란

제작시간에 제한이 없다면 2쪽에서 소개한 데생의 4가지 공정인 「1보기→2그리기→3비교하기→4고치기」를 반복하여 완성할 수 있겠지만 시간제한이 있는 10분 크로키의 경우 이것을 비교적 적게 반복하여 완성해야 합니다.

※좋은 형태를 그릴 때의 「い」자 힌트는 P.18 참조.

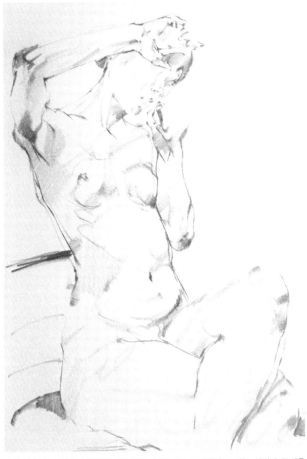

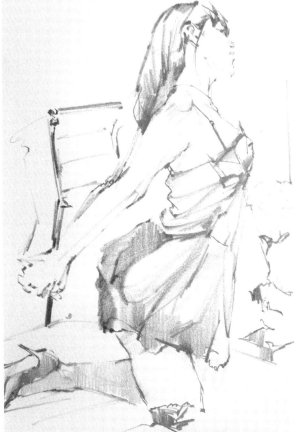

모델의 양손 사이에서 얼굴이 엿보이며, 관찰대상이 관찰자가 되는 재미난 동작을 취하고 있습니다. 이 포즈를 그릴 경우 오른팔을 올림으로써 연동한 어깨가 유방을 끌어올리고, 꼰 왼다리의 움직임과 호응한 구조를 잡아내지 않으면 부자연스러운 인체가 됩니다. 「3. 비교하기」란, 그리는 대상과 화면에 그려진 형태를 비교하여 어디가 다른지를 발견하는 작업입니다. 그 부분을 발견하지 못하면 「편안한 형태」가 될 수 없습니다.

누드 10분 포즈

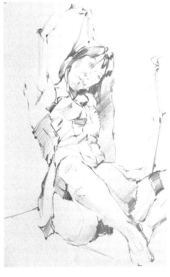

캐미솔드레스 10분 크로키

캐미솔드레스 10분 크로키

10분 크로키를 그리는 순서

완성 작품 부분

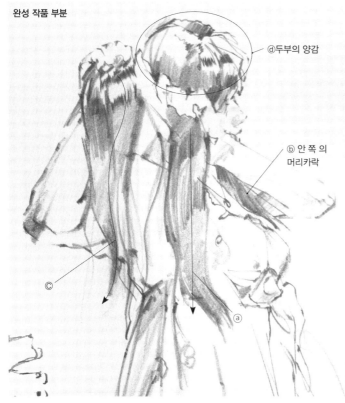

ⓓ두부의 양감

ⓑ 안 쪽 의 머리카락

ⓒ

ⓐ

a중력에 따른 수직에 맞추어 c가 몸의 흐름을 따름으로써 표정 변화가 탄생합니다.

ⓐ～ⓓ의 4가지 머리카락 부분에 주목!
질감과 양감을 그립니다

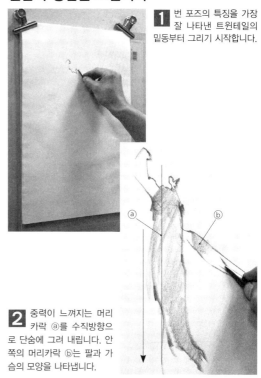

1 번 포즈의 특징을 가장 잘 나타낸 트윈테일의 밑동부터 그리기 시작합니다.

ⓐ ⓑ

2 중력이 느껴지는 머리카락 ⓐ를 수직방향으로 단숨에 그려 내립니다. 안쪽의 머리카락 ⓑ는 팔과 가슴의 모양을 나타냅니다.

●1분경과 ●2분경과 ●3분경과

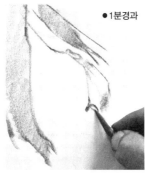

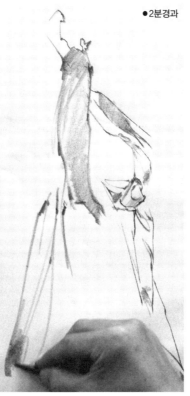

6 머리카락을 잡은 오른손의 손가락을 그립니다.

3 가슴 밑의 리본을 그립니다.

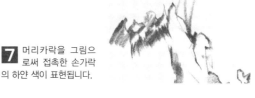

7 머리카락을 그림으로써 접촉한 손가락의 하얀 색이 표현됩니다.

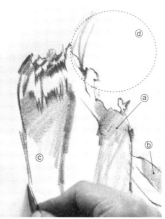

ⓓ

ⓐ

ⓒ

ⓑ

4 가슴의 양감을 강조합니다.

5 리본의 흐름에서 하복부, 치마의 윤곽으로 이어집니다.

8 꺾인 머리카락의 능선을 넣습니다. 광택을 나타내기 위한 능선을 진하게 칠하고 그대로 머리카락 다발의 모양을 힘껏 그어 내립니다.

10분 크로키를 그리는 순서 앞에서 이어짐

●4분경과

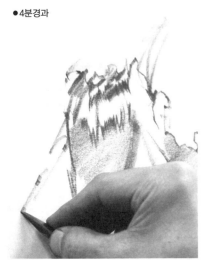

●5분경과

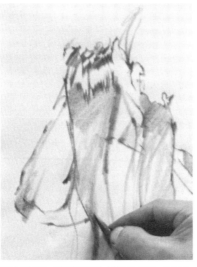

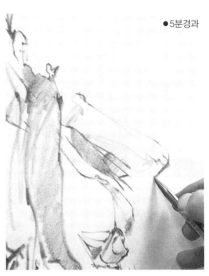

9 윤곽에만 사로잡히지 말고 왼팔의 능선을 동시에 그립니다.

10 뒤틀린 포즈의 팔꿈치 능선을 강조하여 그립니다.

11 위치를 나타내기 위해 오른쪽 팔꿈치를 조금 약하게 그립니다.

두부를 그린다

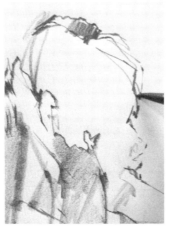

12 후두부에 맞추어 앞면의 형태를 결정합니다.

13 머리카락의 갈라지는 경계에서 두부의 정중선을 그립니다.

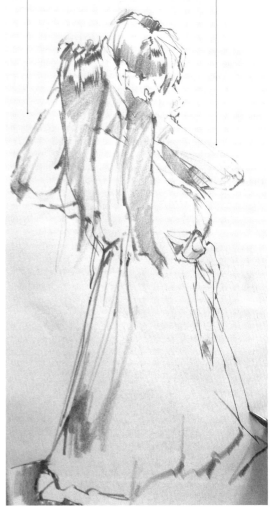

●6분경과

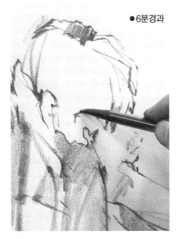

14 왼손의 새끼손가락 모양을 정합니다.

15 앞머리를 어둡게 처리하여 오른손의 흰색을 표현합니다.

16 전체의 구도가 보입니다.

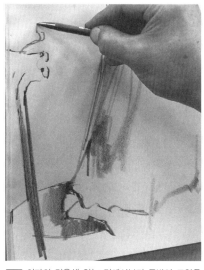

17 의자의 검은색 앉는 면에서부터 등받이 모양을 선묘로 전개합니다.

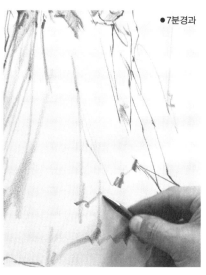

●7분경과

18 몸의 골격에서 표면의 모양으로 시점을 옮기고 코스튬의 포인트에 선을 둡니다.

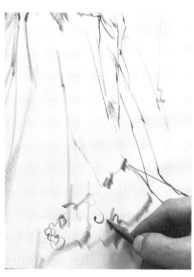

19 선의 강약에 변화를 주어 리드미컬한 화면을 만듭니다.

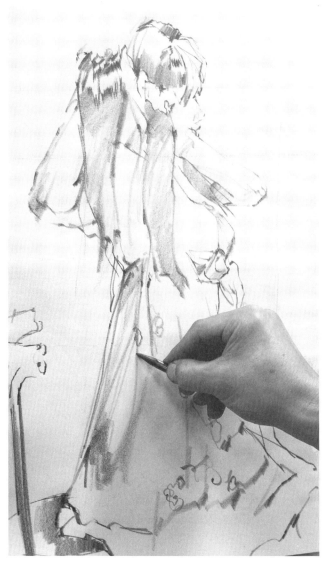

21 전신의 모양을 설명했기에 처음의 포인트로 돌아 갑니다.

20 능선을 강조하기 위해 옷의 모양을 그립 니다.

●8분경과

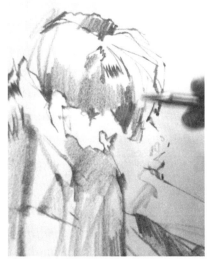

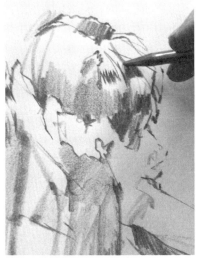

22 하얀 손가락을 눈에 띄게 하기 위해 두부의 가장 어두운 측면을 드리웁니다.

23 앞머리의 아치모양 폼(모양)을 이끌어내기 위해 강한 색조를 더합니다.

24 머리카락의 광택을 하이콘트라스트로 표현하고 있습니다.

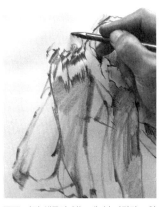

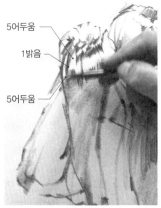

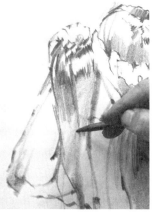

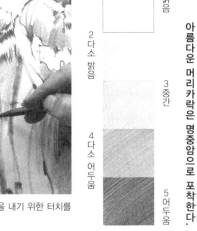

5어두움

1밝음

5어두움

1 밝음

2 다소 밝음

3 중간

4 다소 어두움

5 어두움

아름다운 머리카락은 명중암으로 포착한다.

25 가장 생동감 있는 새끼손가락만 모양을 표현하고 남은 손가락은 실루엣으로 다룹니다.

26 능선 아래의 그림자를 어두운 색조로 칠하여 빛나는 머리카락을 강조합니다.

27 머리카락의 흐름을 내기 위한 터치를 넣습니다.

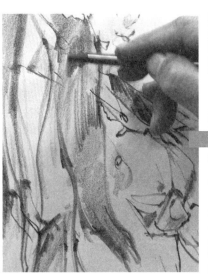

●9분경과

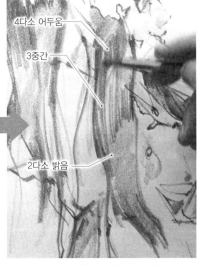

4다소 어두움

3중간

2다소 밝음

28 직선적인 체인 펜던트를 그리고 정중선을 암시합니다.

29 가장 앞에 있는 머리카락 다발을 강조하고 강세를 주어 완성합니다.

30 그라프우드 연필을 눕혀 색조의 변화를 넣습니다.

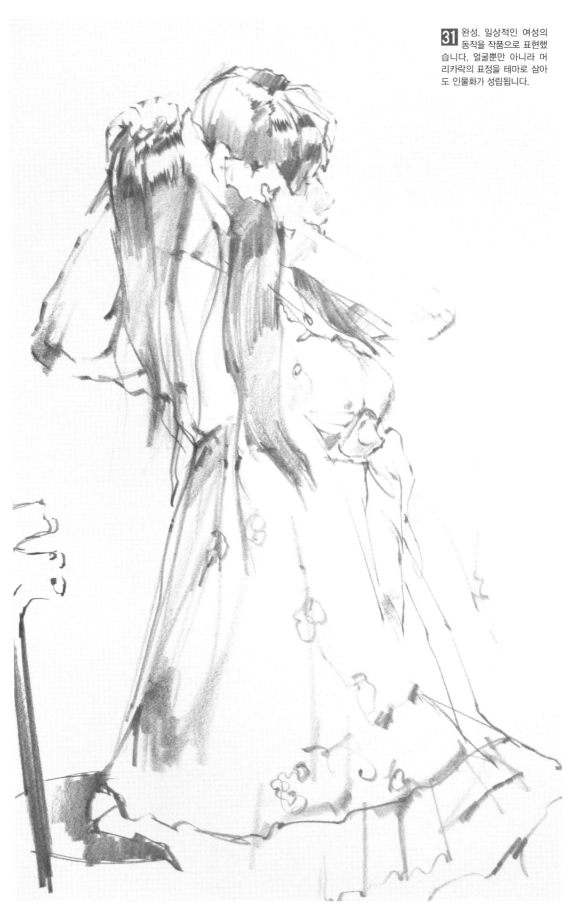

오카다 타카히로가 그린 크로키의 「기교」

5분 크로키란

그리는 대상을 관찰하는 것은 중요하지만 보이는 것 전부를 설명하듯 그리는 것은 피합니다. 필요한 정보 이외에는 생략하고 잘라 버림으로써 「보여주고 싶은 부분」을 더욱 강조하는 효과를 얻을 수 있습니다.

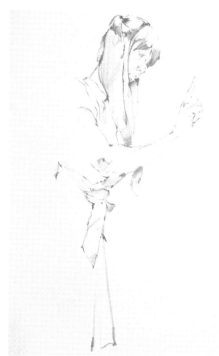

순간의 천진난만한 동작을 표현한듯한 포즈입니다. 뒷면의 윤곽을 생략함으로써 화면의 중앙에 배치한 수직축과 팔의 모양이 강조됩니다.
원피스드레스 5분 크로키

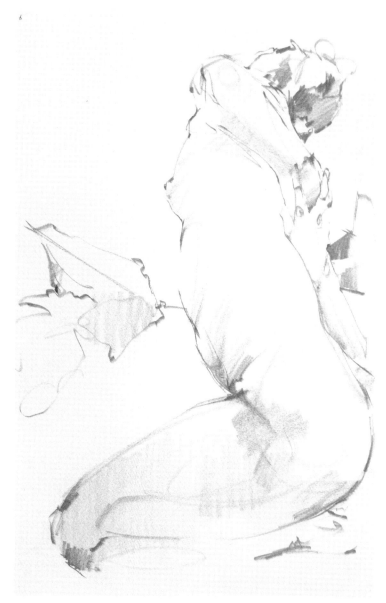

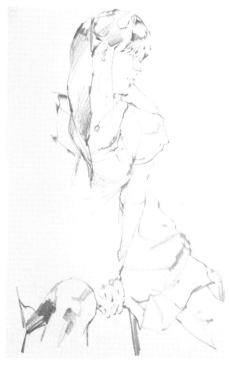

상반신을 올려다본 시점으로 포착하여 인체의 양감을 낳았습니다. 팔꿈치를 잡은 오른손에 표정을 실어 포인트로 삼습니다.
누드 5분 크로키

상체를 지탱하는 왼팔에 호응하여 묶은 오른쪽 머리카락을 강조함에 따라 오른팔을 생략할 수 있었습니다.
원피스드레스 5분 크로키

5분 크로키를 그리는 순서

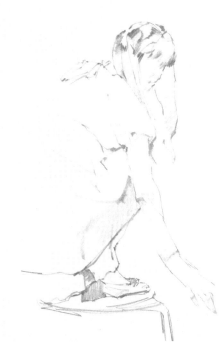

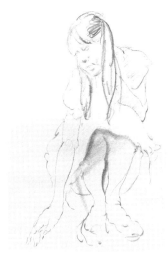

원피스드레스 5분 크로키 히로타 미노루

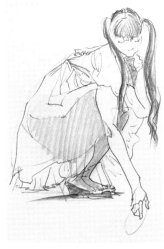

원피스드레스 5분 크로키 우에다 코조

같은 포즈를 다른
위치에서 동시에 그
린 작품입니다.

원피스드레스
5분 크로키
오카다 타카히로

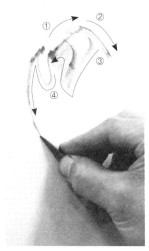

1 트윈테일로 한 머리카락의 밑동
에서 시작한 두부의 라인은 머리
카락 다발의 윤곽선으로 흐릅니다.

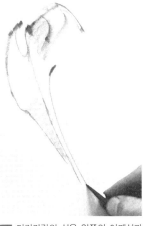

2 머리카락의 선은 앞쪽의 어깨선과
합류하여 커다란 구조를 나타내는
선이 됩니다.

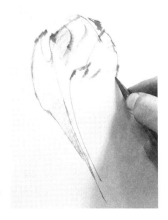

3 앞머리 모양을 정합니다.

●약 1분경과

4 두부의 양감을 시야에 넣으며 눈, 코, 입의 윤곽으로 진행합니다.

5분 크로키를 그리는 순서 이어짐

●약 2분경과

●약 3분경과

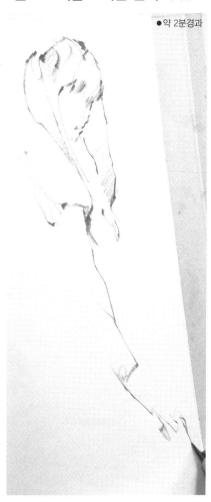

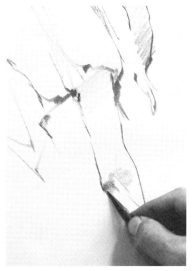

6 팔꿈치 관절을 그리고 색조를 넣어 입체감을 냅니다.

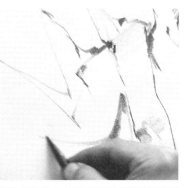

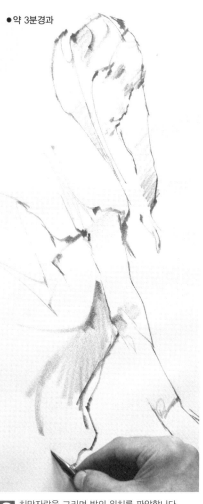

5 새끼손가락의 느낌에 무게를 두고 약지와 중지로 진행합니다.

7 허벅지의 능선으로 다리의 입체감을 표현합니다.

8 치맛자락을 그리며 발의 위치를 파악합니다.

마무리

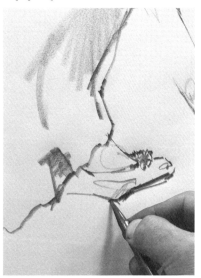

●약 4분경과

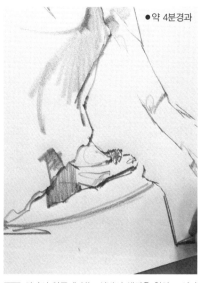

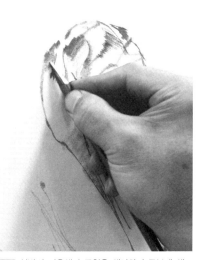

9 접지면을 의식하여 신발을 그립니다.

10 치마의 안쪽에 있는 신발의 색깔을 칠하고 의자 모양을 그립니다.

11 신발의 검은색과 균형을 생각하여 두부에 색조를 더합니다.

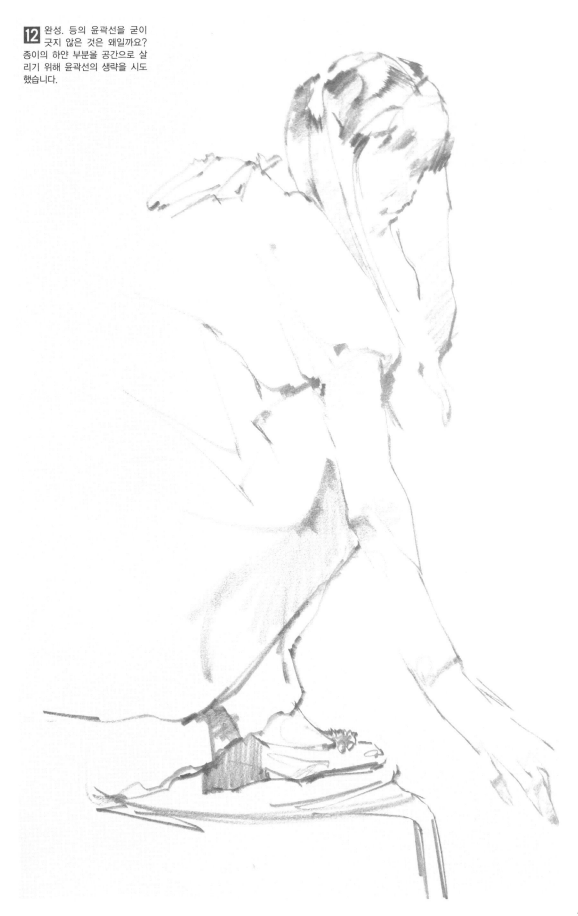

12 완성. 등의 윤곽선을 굳이
긋지 않은 것은 왜일까요?
종이의 하얀 부분을 공간으로 살
리기 위해 윤곽선의 생략을 시도
했습니다.

오카다 타카히로가 그린 크로키의 「기교」

2분 크로키란

그리는 대상과 화면에 그려진 모양의 비교·검토→수정의 공정이 시간적 제약으로 생략되므로 직접 연필의 선묘로 모양을 정합니다. 아웃라인(윤곽)을 모두 선으로 메우지 않습니다. 중요한 것은 완성 이미지를 명확하게 지니는 것입니다. 「영감(靈感)」과 「감(堪)」을 믿고 단숨에 그릴 필요가 있습니다.

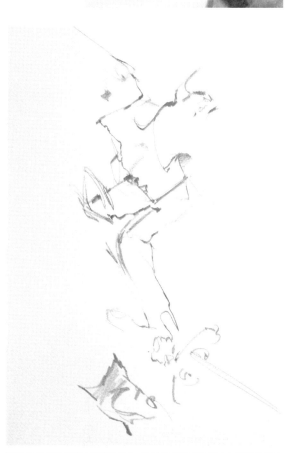

뻗은 선은 빠른 선으로, 웅크린 선은 강한 선으로 그립니다. 커다란 「〈」자 모양의 무브망을 가진 포즈입니다. 선의 생략을 효과적으로 이용하여 커다란 흐름을 강조하고 있습니다.　　　　　누드 2분 크로키

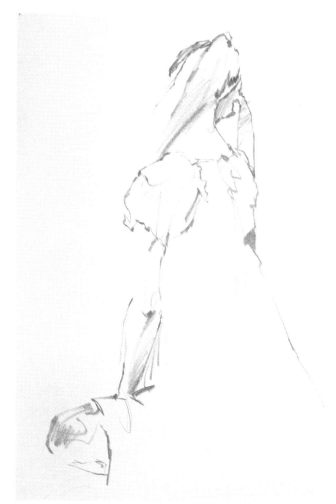

1분 크로키에 비해 「그릴 시간」이 이 많다고 하기보다는 「볼 시간」이 더 많은 느낌입니다. 덕분에 선을 냉정하게 선택할 수 있으므로 생략된 모양이 늘어납니다.
　　　　　　　　　　　　　　　원피스드레스 2분 크로키

검을 쥔 왼손을 내밀고 균형을 잡아 오른손을 올린 포즈입니다. 일부러 얼굴 등을 생략하고 S자 모양의 라인을 강조했습니다.　　캐미솔드레스 2분 크로키

2분 크로키를 그리는 순서 **1**

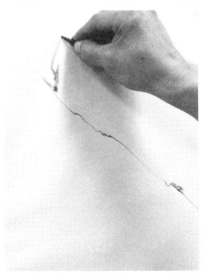

1 앞으로 내민 어깨에서 팔에 걸친 커다란 흐름부터 그리기 시작하여 후두부의 위치를 정합니다.

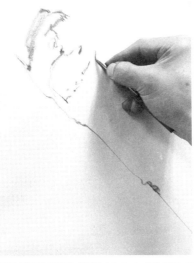

2 두부의 앞면과 측면을 나누는 능선을 찾아 코 안쪽의 눈썹에서 눈코의 선을 정합니다.

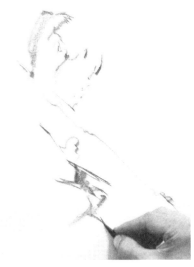

3 코스튬의 앞면에 있는 주름과 광택을 그립니다.

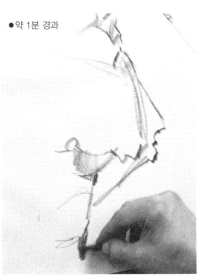

● 약 1분 경과

4 축각의 힘을 검은 스타킹을 강조하여 표현합니다.

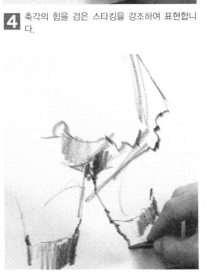

5 허벅지 안쪽 면을 의식하여 모양을 파악합니다. 그러데이션을 통해 원통형 허벅지의 양감을 표현합니다.

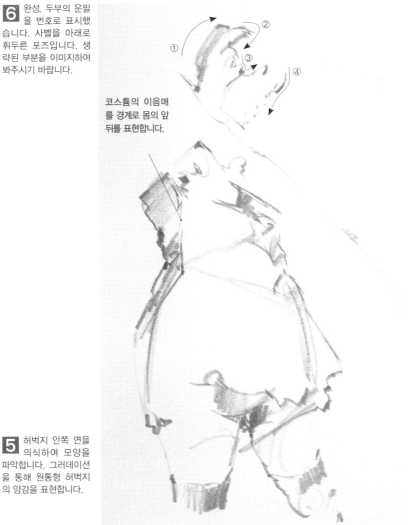

6 완성. 두부의 운필을 번호로 표시했습니다. 사벨을 아래로 휘두른 포즈입니다. 생략된 부분을 이미지하여 봐주시기 바랍니다.

코스튬의 이음매를 경계로 몸의 앞뒤를 표현합니다.

① ② ③ ④

2분 크로키를 그리는 순서 2

1 얼굴과 머리카락의 경계를 기준점으로 얼굴선을 그리기 시작합니다.

2 어깨에 얹은 머리카락으로 어깨의 위치를 표현하고 팽팽한 어깨끈의 직선과 목의 유기적인 선을 대비시킵니다.

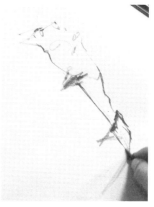

3 어깨끈의 연장으로 가슴 모양을 표현합니다.

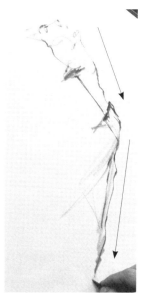

4 몸의 큰 면의 변화를 파악합니다.

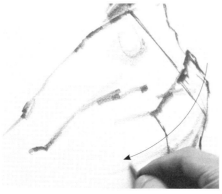

5 가슴 언저리에서 뒷면의 허리를 향해 생긴 주름의 표정으로 포즈가 가진 무브망을 표현.

●약 1분경과

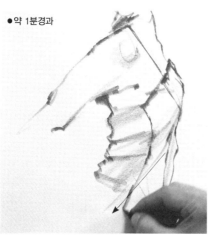

6 움직임에 따라 생생한 주름으로도 무브망을 나타냅니다.

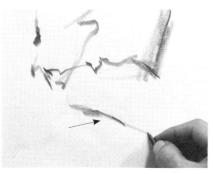

7 접지한 면의 강조로 몸의 움직임을 표현합니다. 선의 질 변화로 그려지지 않은 의자의 존재를 암시해 보았습니다.

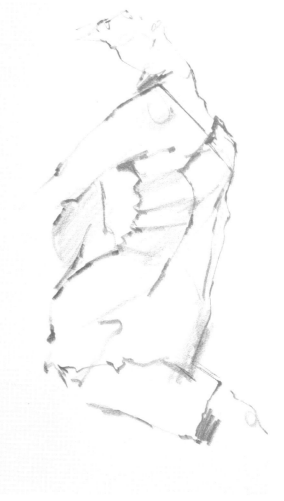

8 완성. 인체의 커다란 'Z'자 모양의 흐름을 포착합니다. 몸을 맡긴 의자의 존재를 크게 비운 공간으로 암시하고 있습니다.

2분 크로키를 그리는 순서 3

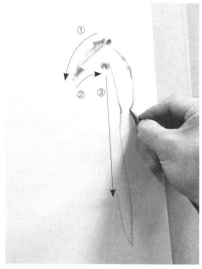

1 두부에서 시작. 후두부의 갈라진 부분에서 중력이 느껴지는 트윈테일 라인으로 옮겨갑니다.

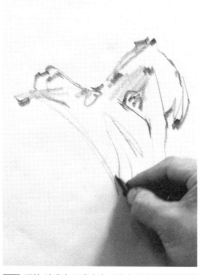

2 귀와 어깨가 포개져서 보이지 않던 얼굴의 방향을 암시합니다.

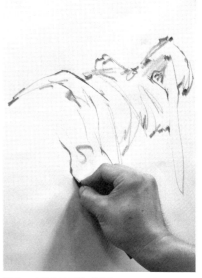

3 코스튬의 주름을 따라가며 뒷면과 측면의 경계를 지나 옷자락에 다다릅니다.

4 앞에 있는 허벅지를 강한 선으로 그립니다.

●약 1분경과

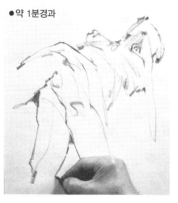

5 화면상의 균형을 고려하여 복숭아뼈에서 발끝까지 단숨에 그려 내립니다.

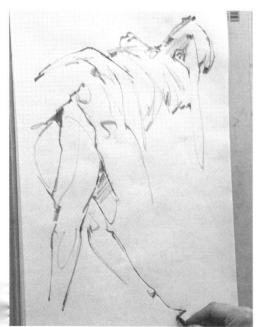

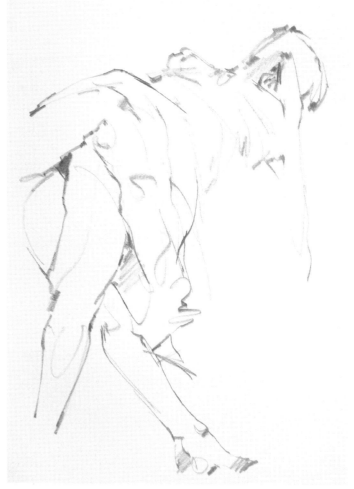

6 완성. 물건을 줍는 동작이지만 굳이 발끝까지 그리지 않음으로써 보는 사람의 상상력을 자극합니다.

오카다 타카히로가 그린 크로키의 「기교」

1분 크로키란

짧은 시간 안에 화면의 균형과 최소한의 설명으로 작품의 성립을 상상하여 단숨에 그리는 것이기에 자신이 가진 모든 감각을 동원한 것처럼 느껴집니다. 생략 표현은 작품 감상자의 상상력을 자극하여 이미지를 확대시키는 효과가 있습니다.

누드 1분 크로키

1분 크로키의 경우, 대상에서 받은 힘, 양감, 존재감 등을 민감하게 포착하여 실루엣으로 감싸지 않고 선의 필압이나 속도 변화로 나타냅니다. 그리기 전에 생략할 부분을 골라 완성 형태를 상상한 뒤 그리기 시작합니다. 올린 다리의 포인트를 포착하여 기본 구조를 나타내고 있습니다.　　누드 1분 크로키

누드 1분 크로키

1분 크로키의 선을 긋는 법은 전체의 폼(모양)을 상상하여 그림이 되는 요소를 잡은 뒤 최단거리를 모색하는 것입니다.

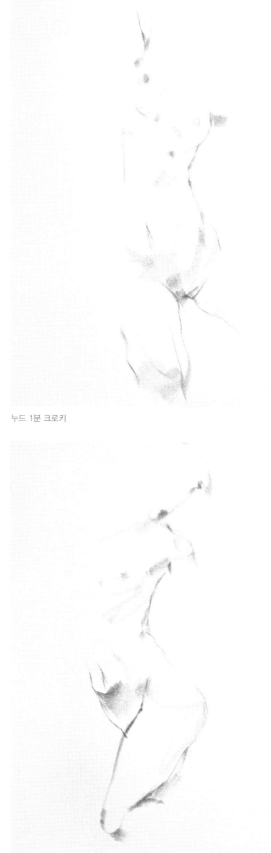

누드 1분 크로키

누드 1분 크로키

단시간 크로키의 장점으로 생각할 수 있는 것은 얼굴 표정 등 세부에 사로잡히는 것을 피하고 등에서 허리, 축족 등 인체 표현을 위해 불가결하고 중요한 폼(모양)을 단적으로 파악할 수 있는 점입니다.

누드 1분 크로키

누드 1분 크로키

1분 크로키를 그리는 순서 1

목에서 가슴으로 모
양을 포착합니다.

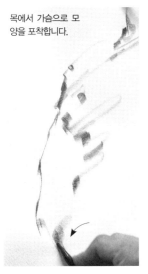

ⓐ의 허리뼈의 위치는
다리가 시작되는 장골의
가장자리 부분입니다.

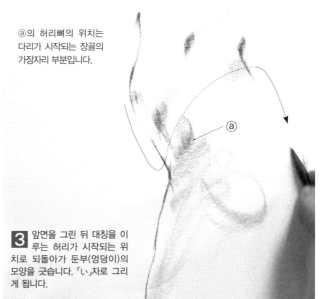

1 허리뼈의 위치를 파악하고 허벅
지의 선을 긋습니다.

2 장골의 능선을 보고 허벅지 앞
면의 모양을 정합니다.

3 앞면을 그린 뒤 대칭을 이
루는 허리가 시작되는 위
치로 되돌아가 둔부(엉덩이)의
모양을 긋습니다. 「い」자로 그리
게 됩니다.

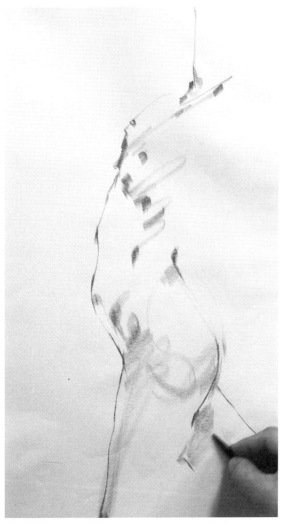

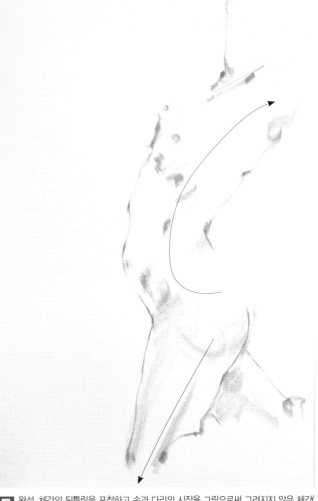

4 안쪽 다리를 어둡게 그림으로써 앞쪽 다리를 표현합니다.

5 완성. 체간의 뒤틀림을 포착하고 손과 다리의 시작을 그림으로써 그려지지 않은 체간(
양손과 양다리)을 암시했습니다. 발굴된 비너스상 등을 상상하는 것도 좋습니다.

1분 크로키를 그리는 순서 **2**

두정부

1 두부의 위치를 정하고 전체의 기준이 되는 머리의 크기를 정합니다. 턱, 쇄골로 흘러 몸의 방향을 나타내는 유방의 능선에 다다른 뒤 좌우 유두의 기울기를 파악해둡니다.

2 늑골을 경계로 복부에서 허벅지에 걸친 양을 포착합니다.

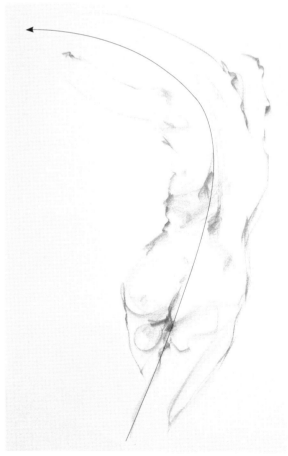

3 완성. 배꼽 밑에서 하복부 면의 변화를 포착합니다.

1분 크로키를 그리는 순서 **3**

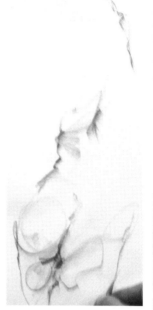

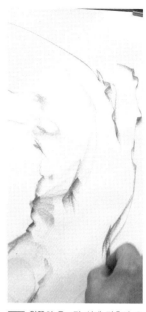

1 움직임을 나타내는 등뼈의 라인에서 등의 모양을 그리기 시작합니다.

2 왼쪽의 웅크린 선에 맞추어 오른쪽의 뻗은 선을 긋습니다.

3 완성. 시위를 매긴 활 모양(뻗은 모양과 웅크린 모양)이 매력적인 포즈입니다. 웅크린 쪽은 굵고 계속적인 선, 뻗은 쪽은 속도감 있는 선을 사용하여 대비를 낳습니다.

거리 크로키를 추천

그림 공부를 시작했을 무렵, 선생님께 「모델의 가장 아름다운 포즈는 쉴 때다」 라는 말을 들었습니다. 이 것은 관찰 당한다는 것을 의식하여 포즈를 취하는 상태가 아니라 긴장을 푼 모습이 가장 자연스럽고 무리가 없어 아름답다는 뜻입니다.

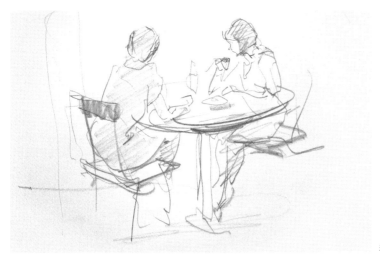

모델을 그리며 공부하고 싶지만 예산에 무리가 있다거나, 모델 사무소가 없는 지방에 살아 모델을 쓸 수 없는 사람은 많을 것입니다. 하지만 시점을 바꾸어, 관찰 당한다는 의식을 하지 않고 자연스러운 사람을 모델로 찾아보면 주위에는 멋진 모델이 많이 있습니다. 이를테면 집에서 뒹굴거리며 텔레비전을 보는 가족 정도는 있겠죠? 그리고 길거리 나가보면 카페나 공원에서 쉬는 사람, 역의 홈에서 전철을 기다리는 사람, 전철에서 사람 등, 모델은 우리 주변에 얼마든지 있는 법입니다.

카페에서 히로타 미노루

작은 크로키용 스케치북이나 수첩 등에, 화재도 연필이나 사인 펜뿐인 심플한 것으로 재빨리 그릴 준비가 필요. 저는 항상 짧은 연필을 귀에 꽂고 있습니다(목수처럼 말이죠). 상대는 자신을 그린다는 사실을 모르기 때문에 언제 일어나서 사라져버릴지 모릅니다. 그러니 전부 그려려 하지 말고 인상만을 기록하려고 생각합시다. 익숙해지면 재미있게 그릴 수 있게 됩니다. 사진으로 찍은 인물이나 풍경과 달리 그림은 잘 그렸는가의 여부와 관계없이 단시간에도 그때의 다양한 정황이 떠오릅니다. 이것은 시각뿐만 아니라 그 자리의 소음이나 거리의 냄새 등, 오감을 사용하여 느끼고 그렸기에 가능하지 않나 싶습니다.

기다리는 사람들 히로타 미노루

도저히 쑥스러워서 거리로 그리러 가기 힘는 사람은 어쩌면 좋을까요? 레오나르도 다 빈치, 미켈란젤로, 라파엘로, 루벤스 등 거장의 화집 속 군상화 등을 모델로 보고 크로키해 보세요. 이미 거장들의 우수한 눈으로 필요한 요소만 추출되어 있기에 대단히 그리기 쉽고 공부가 될 것입니다.

(히로타 미노루)

여행길 히로타 미노루

컬러 크로키의 기본

밝은 부분에 고유색, 어두운 부분은 자유색

단시간에 그릴 경우, 모델의 인상을 재빨리 포착하려면 파스텔이나 수채 도구 등의 화구도 매우 적합합니다. 색채를 살리면 보다 정확하게 그 포즈의 매력을 이끌어낼 수 있습니다. 살갗에서 감지되는 아름다운 색깔이나, 화면을 크게 지배하는 코스튬의 색깔 등도 순간적으로 그릴 수 있습니다. 인체는 「살구색」이라고 생각하기 쉽지만 능선을 정확하게 발견하여 그리면 살구색 이외의 색깔로도 살갗의 색깔을 느끼게 할 수 있습니다.

사선 부분이 능선을 경계로 한 그림자 부분입니다. 사선에서 밝은 부분에는 고유색(살구색) 플러스 흰색(종이의 흰 바탕을 남기는 것도 가능합니다), 어두운 부분에는 작자가 느낀 색깔을 칠할 수 있습니다. 사선 부분을 초록색으로 그려도 빨간색으로 그려도 이 얼굴은 살구색으로 보입니다.

*고유색···각각이 가진 독자적인 색상.

빛

광택이 있는(빛나는) 질감의 천
밝은 색조에서 어두운 색조로 급격하게 변화합니다.

A

C

B

빛

능선

어두운 부분

A

B

C

빛이 비친
밝은 부분

광택이 없는 질감의 천
색조의 변화가 완만합니다.

A

B

C

위의 그림은 달걀을 그린 것입니다. 당연히 고유색은 흰색이지만 흰색과 회색으로 그리지 않아도 하얀 달걀을 표현할 수 있습니다.
A 능선을 경계로 밝은 부분은 고유색인 흰색으로.
B 능선부분은 작자가 느끼는 색을 칠합시다. 단, A와 C보다 명도는 낮게 하는 것이 포인트입니다.
C 능선을 경계로 어두운 부분(반사광을 포함한다)도 작자가 느낀 색깔, 또는 상상한 색깔을 사용할 수 있습니다.

단, A부분에 고유색 이외의 색깔을 쓰면 A의 색깔 그 자체가 달걀 색깔로 보일 경우가 있습니다. 하늘색을 사용하면 그 달걀은 하늘색으로, 노란색을 사용하면 노란색 달걀로 보이는 경우가 많습니다.

모델이 몸에 두른 코스튬의 대부분은 천으로 이루어져 있습니다. 천의 질감은 색조의 변화로 표현할 수 있습니다. 흑백의 색조 변화 법칙은 색채를 사용할 때도 응용할 수 있습니다.

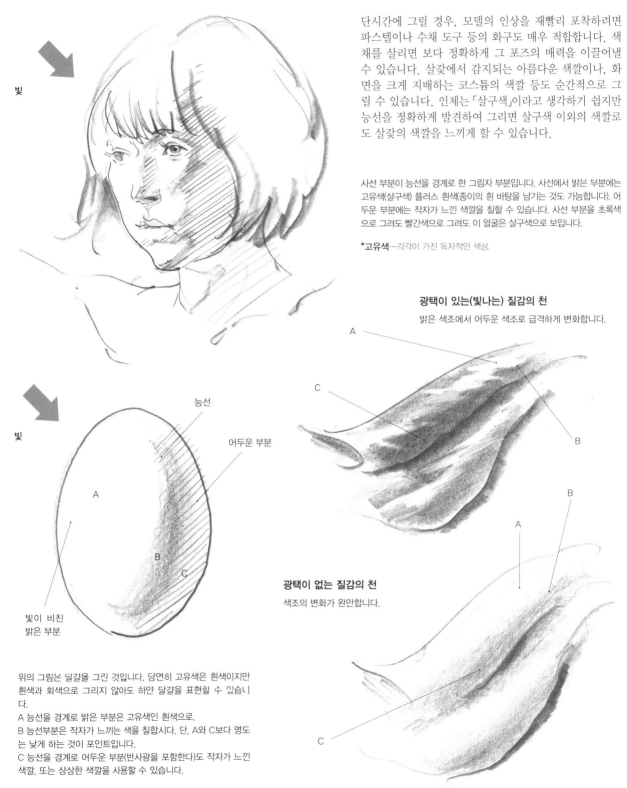

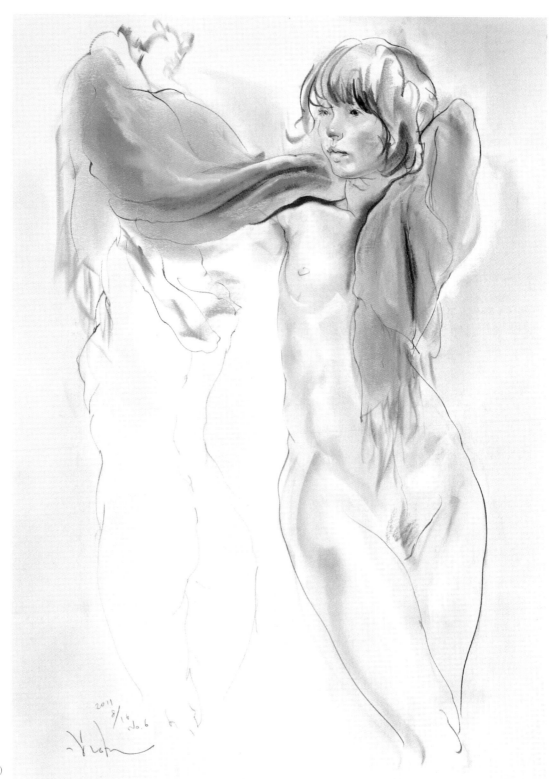

오렌지
(그스름한 주황색)

보색

그린
(초록색을 띤 파란색))

12색환(色環)

색깔을 순서대로 동그랗게 늘어놓은 것을 색환 혹은 색상환(色相環)이라고
부릅니다. 마주한 위치에 있는 색깔의 조합을 보색(補色)이라고 합니다.

명도…색깔이 지니는 밝기의 정도. 이를테면 붉은색에 검은색을
섞으면 명도는 낮아지고, 흰색을 섞으면 명도는 높아집니다.

누드 20분 크로키 54.5×39.5cm
파스텔 히로타 미노루

오렌지색의 숄에 대해 보색
인 그린을 살갗의 어두운 부
분에 사용한 작품입니다. 능
선부분은 살구색이나 그린
보다도 명도가 낮은 진갈색
으로 그렸습니다.

히로타 미노루가 그린 컬러 크로키

① 몸의 능선을 진갈색으로 그리고 그림자와 반사광 부분을 그린과 블루로, 밝은 부분을 살구색과 흰색으로 그린 작품입니다.

② 탱크톱의 능선부분(중앙 근처)에 주목해 주세요. 능선과 고유색의 관계는 살갗 부분뿐만 아니라 천의 표현에도 들어맞습니다.

③ 144쪽의 얼굴 작례에서 설명한, 능선을 경계로 한 「고유색이라고 느끼는 자유로운 색채의 관계」는 몸 전체에 응용할 수 있습니다. 골격이 나타난 어깨나 견갑골과 양감이 풍부한 허리부터 엉덩이의 대비가 아름다운 포즈입니다.

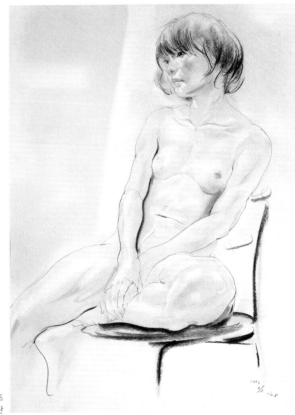

① 누드 20분 포즈
54.5×39.5cm 파스텔, 목탄

② 코스튬 20분 포즈
39.5×54.5cm 파스텔, 목탄

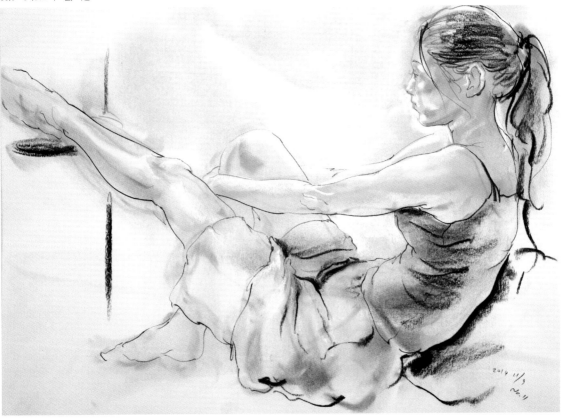

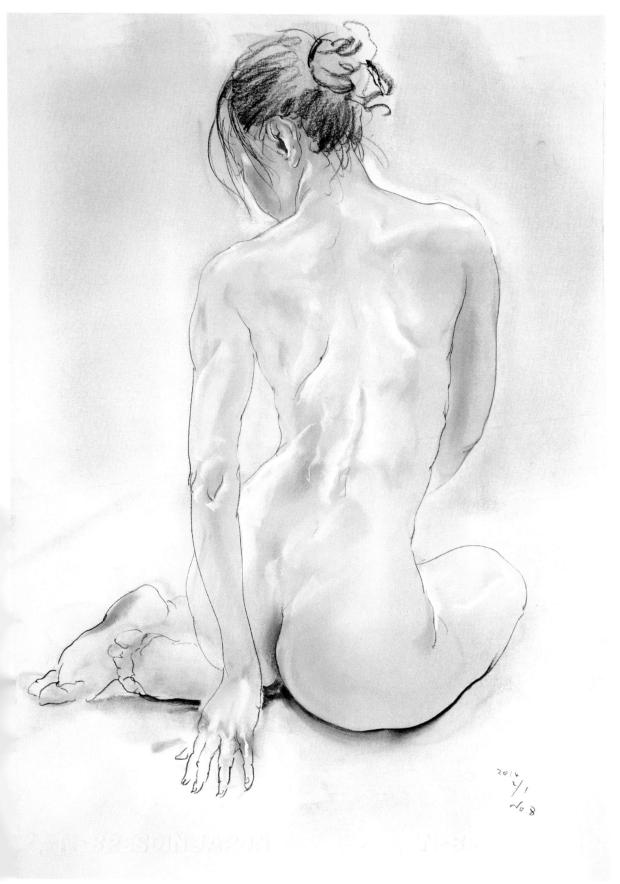

우에다 코조가 그린 컬러 크로키

■ 먹은 모노톤이라고 생각하기 쉽지만 농담에 의해 깊은 색깔을 지닙니다. 묽은 먹빛으로 그림자 그룹을 정돈하여 입체적인 공간을 알기 쉽게 표현하고 있습니다. 붓의 끝을 눌러 섬세한 줄을 긋거나, 굵게 그은 선으로 양감을 표현하며 변화를 줌으로써 스케일감이 탄생합니다. 항상 균형과 기세에 유의하며 명암의 단순화와 하이콘트라스트*에 의한 시각적 효과를 시도합니다. 윤곽선의 생략에 의해 여백에 공간을 생성합니다.

② ③ 시각적으로 자극이 있는 파스텔을 대담하게 문질러 무브망을 표현합니다. 눈에 비친 것을 재현한다기보다 모양의 변화를 증폭하여 데포르메에 의한 리얼리티를 추구합니다.

④ ⑤ 회색 도화지에 파스텔로 인체의 볼륨을 표현합니다. 파스텔 가루 위에서는 먹물이 튕기므로 픽사티브(fixative, 송진이나 아크릴수지 등을 알코올로 녹인 정착액)로 정착시킨 뒤 먹물로 단숨에 선을 그립니다. 이미 모양이 보이므로 선묘에도 망설임 없이 기세가 붙습니다. 먹을 칠한 면에서 명도의 폭을 넓혀 하이라이트를 넣어 완성합니다. 파스텔의 톤(색조)을 회색 바탕의 색깔에 맞추는 것이 포인트입니다.

※역주-하이콘트라스트(High Contrast) : 하이라이트와 섀도의 농도가 크게 차이 나는 것을 일컬음.

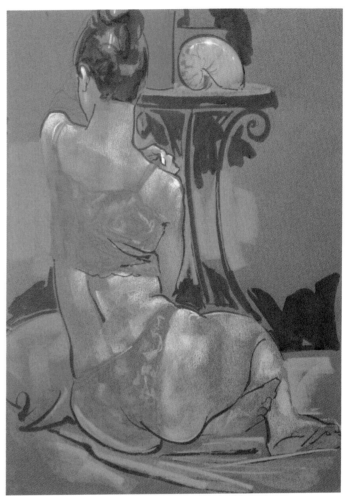

④ 코스튬 20분 포즈
파스텔, 먹물

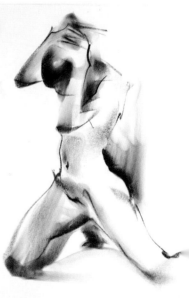

① 코스튬 5분 포즈 먹물 ② 누드 5분 포즈 파스텔 ③ 누드 5분 포즈 파스텔

히로타 타카히로가 그린 컬러 크로키

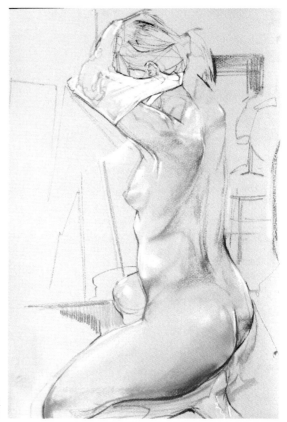

표면이 까슬까슬한 목탄지에 옐로그레이의 밑칠을 한 「유색 밑바탕」의 작품입니다. 색을 칠한 종이를 사용할 경우 밑바탕의 색을 최대한 살린 색채표현을 고려합니다. 밑바탕의 색에 의해 최소한의 작업으로 인체 표현이 가능해집니다. 고유색을 불투명하게 칠하는 것이 아니라 밑바탕 색과의 하모니를 고려합니다. 파스텔은 문지르면 투명한 색조가 되어 밑바탕을 살리게 됩니다. 능선에서 어두운 부분에는 반사광을 넣는 것도 유념해둡시다.

목탄지에 아크릴 과슈(불투명 수채화 도구의 일종)로 밑칠을 합니다. 좋아하는 색깔의 아크릴 과슈에 클리어 젯소(불투명한 밑칠용 재료)를 10%정도 섞어 바릅니다. 클리어 젯소 자체에는 색깔이 없지만 칠한 뒤에 껄끔거리는 촉감이 되기 때문에 파스텔 표현이 현격히 좋아집니다. 이들 작품에서는 바이올렛그레이의 밑칠을 하여 그려보았습니다. 밑칠보다도 어두운 색조의 파스텔로 능선을 그려 그것을 경계로 명과 암의 세계가 나뉩니다. 명부의 살구색에는 고유색을 쓰고, 암부의 살구색에는 한색(寒色)을 사용했습니다. 명암과 한난(寒暖)의 대비를 표현의 요소에 더합니다.

※**한색(寒色)**…차가움이 느껴지는 색깔. 일반적으로 파란색의 경향을 가리킵니다.
※**난색(暖色)**…따뜻함이 느껴지는 색깔. 일반적으로 노란색부터 붉은색의 경향을 가리킵니다.

누드 20분 포즈
68×53.5㎝ 파스텔

누드 20분 포즈 53.5×68㎝ 파스텔

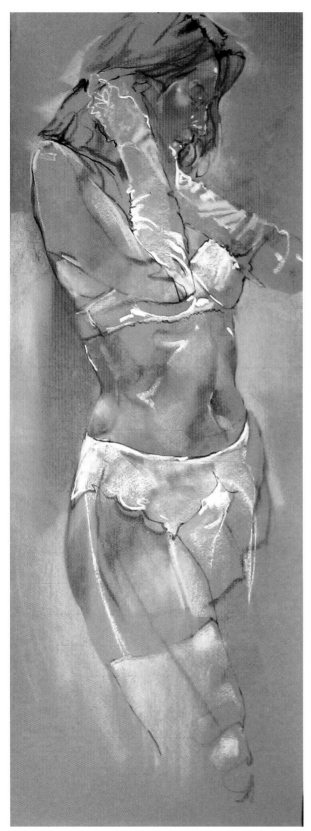

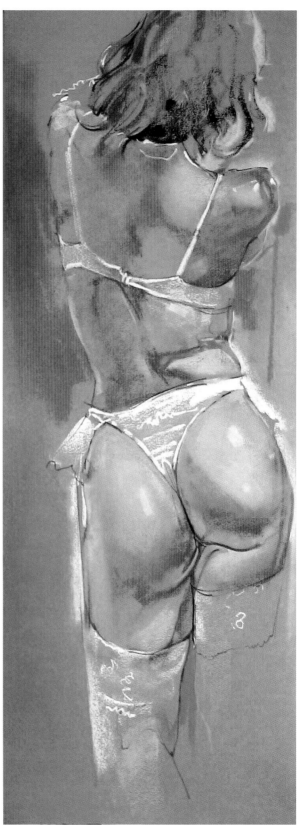

ⓒ 누드 20분 포즈 68×26.7㎝ 파스텔 ⓓ 누드 20분 포즈 68×26.7㎝ 파스텔

컬러 크로키의 화구 파스텔의 경우

파스텔은 수채화구처럼 말리는 시간을 기다릴 필요가 없기 때문에 크로키에 적합한 화구입니다. 봉모양의 파스텔이 일반적이지만 스펀지에 묻혀 그리는 팬파스텔도 편리합니다.

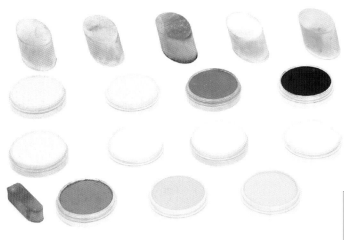

찰필

목탄(이켄 No.200)

차콜 펜슬 (제너럴 2B · 4B)

각종 파스텔

팬파스텔과 스펀지

여기서는 히로타 미노루의 컬러 크로키 묘화도구를 소개합니다. 화장품처럼 케이스에 들어 있는 팬파스텔을 스펀지에 묻혀 화면에 칠합니다. 넓은 면에 색깔을 펴거나 복수의 색깔을 화면상에서 섞을 수도 있습니다.

※목탄은 버들가지 등을 탄화시켜 숯으로 만든 경질 화구. 차콜 펜슬은 목탄 가루를 점토와 섞어 굳힌 것으로 발색이 좋은 검은 선을 그을 수 있습니다.

화재의 사용법

팬파스텔을 스펀지에 묻혀 칠합니다.

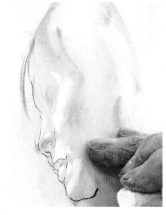

파스텔을 손가락으로 비빕니다. 가루가 종이에 얹힌 상태기에 화면상에서 펼 수 있습니다.

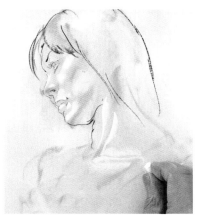

하이라이트를 넣습니다. 하얀 봉모양의 파스텔로 밝은 부분을 그립니다.

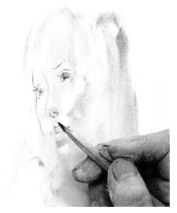

차콜 펜슬로 선을 긋습니다. 세세한 부분은 분명한 검은 선을 사용합니다.

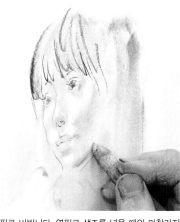

찰필로 비빕니다. 연필로 색조를 넣을 때와 마찬가지로 바림할 수 있습니다.

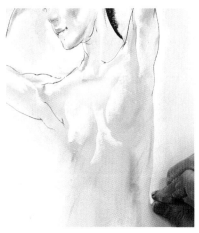

바림한 선(색조)을 하얀 파스텔로 긋습니다.

▌파스텔은 인물의 피부 표현에 딱!

종이의 굴곡 부분에만 파스텔을 칠하면 능선부분이 거칠게 표현되고, 비벼서 펴바르면 반사광 부분의 부드러운 표현이 됩니다.

파스텔은 색깔의 가루가 종이의 표면에 마찰로 정착되었을 뿐이므로 비비면 미묘한 혼색이 가능해집니다. 따라서 섬세한 피부의 질감이나 빛깔을 표현하는 데 적합한 화구라고 말할 수 있습니다.

A 빛이 닿은 밝은 부분
(종이의 흰색)

B 능선 등의 짙은 부분은 비비지 않고 「거칠게」 표현합니다.

C 반사광처럼 엷은 부분은 비벼서 종이의 굴곡에 바릅니다.

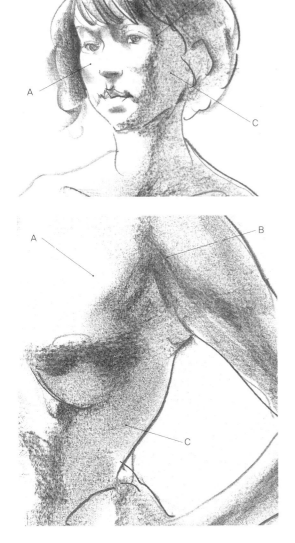

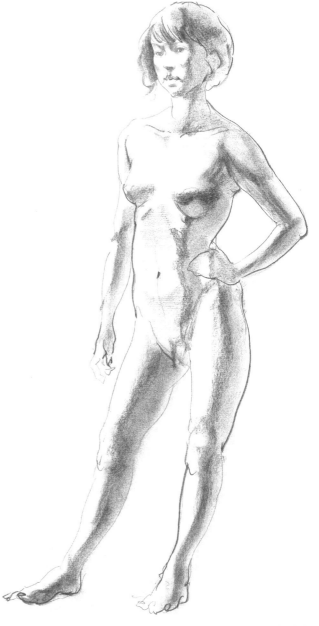

누드 5분 크로키 | 43.5×30cm 히로타 미노루

153

무빙 크로키에 도전

통상적인 크로키에서는 제한 시간 안에 일정 포즈를 고정하여 모델을 그립니다. 되도록 움직이지 않도록 자세를 유지하여 인체의 순간적인 동작을 포착합니다. 그에 비해 무빙 크로키는 그리는 시간 안에 모델에게 자유롭게 움직이게 하고 움직이는 모습을 관찰하여 그리는 방법입니다.

■히로타 미노루의 경우

「계속 움직이는 대상을 그리려 하면 시간축이 더해져 사차원을 평면에 표현하게 됩니다. 아직 확실한 답도 없고, 향하는 방향도 정확하지 않지만 대상이 움직이는 궤적이 화면에 겹쳐지며 그려짐으로써 또 다른 리얼리티를 얻을 수 있지 않을까 생각합니다.」

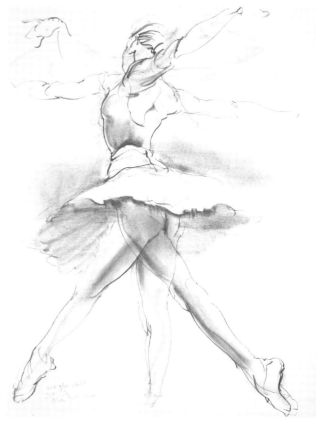

1 January. 31, 2014. NO.56 무빙 6분 크로키
65×50cm 목탄

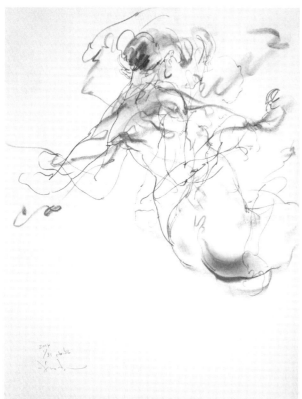

2 August 15,2014, NO.57 무빙 6분 크로키 65×50cm 목탄

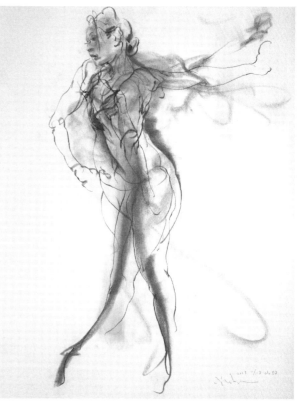

3 November 17, 2014, NO.57 무빙 6분 크로키 65×50cm 목탄

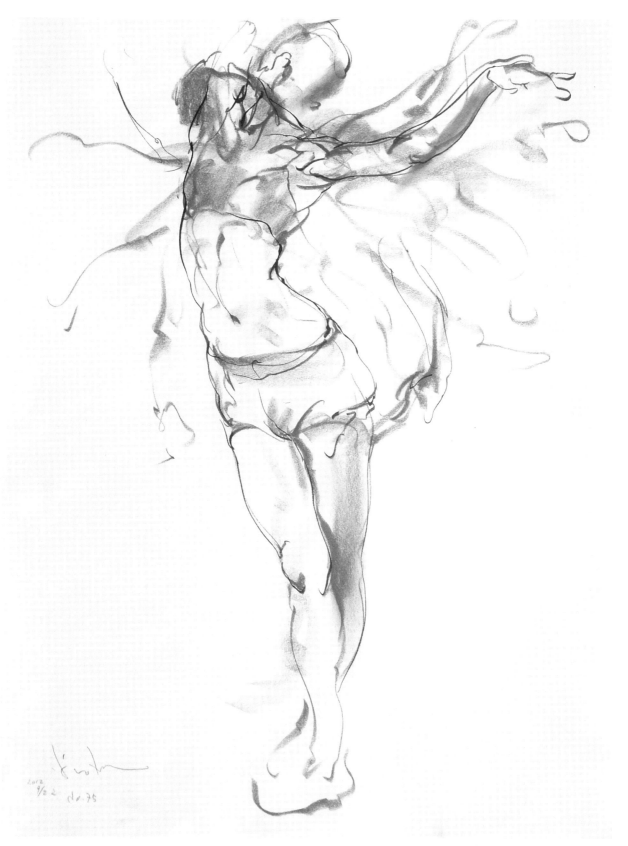

September 22, 2012, NO.75 무빙 6분 크로키 65×50㎝ 파스텔, 차콜펜슬

▍우에다 코조의 경우

「카메라처럼 순간을 잘라낸 화면과는 달리 눈으로 본 세계와는 시간차가 있는 화면이 뇌 속에서 재구축된 것 같습니다. 육안으로 포착한 세계는 기억의 산물이라고도 말할 수 있습니다. 사실 우리들은 노상 기억 속에서 살아 있는지도 모릅니다. 자기 자신이 어떻게 인체를 포착하는지를 확인하는 작업이 데생이며, 무빙 크로키야말로 본래 크로키가 가진 모습이 아닐까 합니다.」

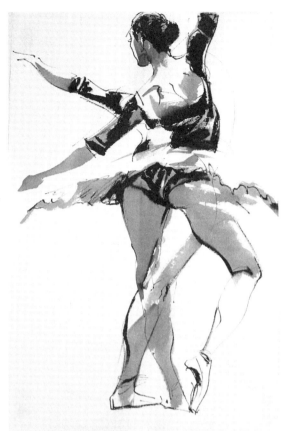

❷chrono tracer 무빙 6분 크로키 먹

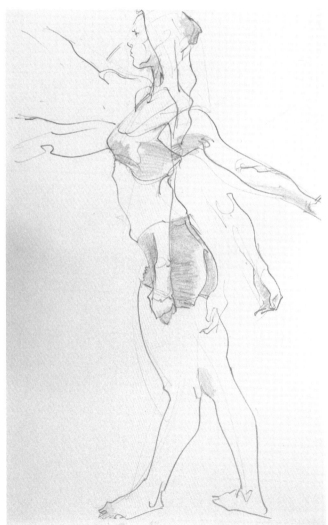

❶Time 무빙 6분 크로키 연필

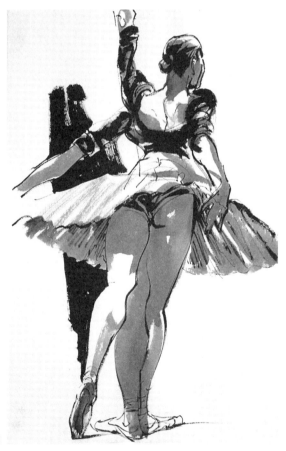

❸chrono tracer 무빙 6분 크로키 먹

■오카다 타카히로의 경우

「무빙 크로키는 아직 발전 중인 제게 늘 숙제를 남기며 끝나는 테마 중 하나입니다. 움직이는 대상(모델)을 그리는 일이니 고정된 포즈를 그리는 크로키와는 표현해야 할 포인트가 명백하게 달라집니다. 한 가지 말할 수 있는 것은 「대상이 어떻게 움직였는가」를 설명하는 것이 아니라는 점입니다. 기억에 남는 약간의 잔상을 거듭하여 그리는 것만으로는 단순한 컷 촬영 사진을 합성한 것이 됩니다. 「움직인 모양을 그리는 것」과 「움직임을 그리는 것」은 기본적으로 다릅니다.

무빙 크로키로 표현해야 하는 것은 「시간의 경과」라고 생각합니다. 방대한 양의 정보 속에서 「시간의 경과」를 표현하기 위한 모양(보이는 모양이 아니라 눈에 보이지 않는, 움직임이 느껴지는 모양이나 선)을 추출하기 위해서는 관찰력과 함께 기억력과 회화 센스가 요구됩니다. 어떻게 표현할까? 이 물음에 미지의 대답을 찾아가는 것. 그것이 무빙 크로키의 재미있는 점입니다.」

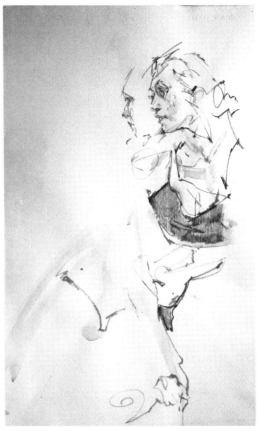

❷Memory of Move 무빙 6분 크로키 49.6×32.3㎝ 연필. 투명수채

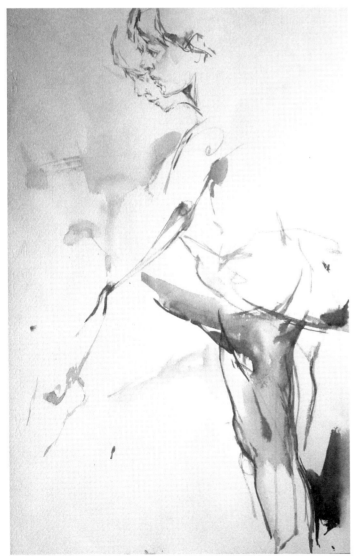

❶Memory of Move 무빙 6분 크로키 49.6×32.3㎝ 연필. 투명수채

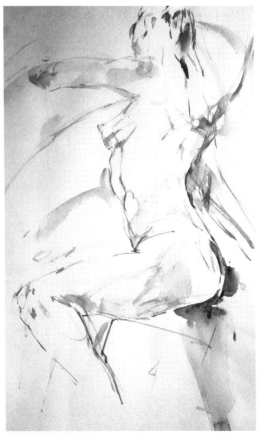

❸Memory of Move 무빙 6분 크로키 49.6×32.3㎝ 연필. 투명수채

제작환경에 대하여

본서에서 소개하는 크로키는 실제로 모델에게 포즈를 취하게 하여 제작한 작품입니다. 컬러 작품이나 무빙 크로키 이외에는 주로 10분, 5분, 2분, 1분의 제한 시간에 그렸습니다. 단시간에 많은 매수를 그리기 때문에 용지가 얇고 매수가 많은 크로키북을 사용합니다.

목탄지 대 사이즈(65×50cm)의 크로키장. 인물 크로키에 적합하지만 제법 큰 사이즈입니다. P15호의 캔버스 크기(프랑스 사이즈)입니다.

●크로키 용지의 크기에 대하여

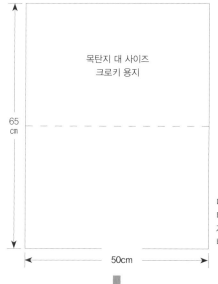

목탄지 대 사이즈
크로키 용지

65cm

50cm

대형 크로키북(목탄지 대 사이즈)은 팔을 펴고 자유롭게 그릴 수 있습니다.

50cm

32.5cm

절반으로 자른 사이즈는 팔을 구부린 거리에서 전체를 파악하기 쉬운 크기입니다. 단시간에 그리기 적당한 크기입니다.

게재한 크로키 작품에서 특별히 사이즈를 표기한 것 이외에는 50×32.5cm의 크로키 용지로 그렸습니다. 의식이 화장되므로 크로키 용지는 큰 편이 좋지만 이젤이 필요하게 됩니다. 크로키장을 손으로 들고 그린다면 B3(51.5×36.4cm) 등을 추천합니다.

본서의 작례 대부분은 크로키 입문자도 다루기 쉽도록 목탄지 대 사이즈의 크로키 용지를 절반으로 자른 사이즈(50×32.5cm)로 했습니다.

● 모델과 그리는 사람의 위치 관계에 대하여

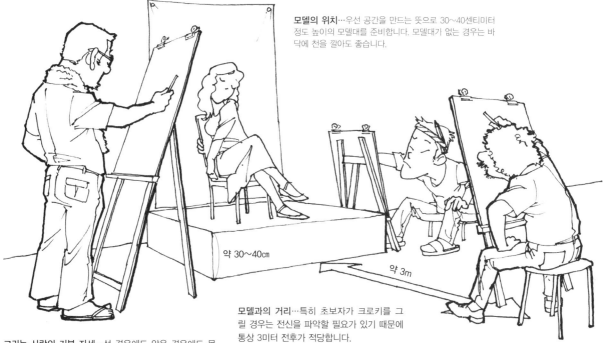

모델의 위치…우선 공간을 만드는 뜻으로 30~40센티미터 정도 높이의 모델대를 준비합니다. 모델대가 없는 경우는 바닥에 천을 깔아도 좋습니다.

약 30~40cm

약 3m

모델과의 거리…특히 초보자가 크로키를 그릴 경우는 전신을 파악할 필요가 있기 때문에 통상 3미터 전후가 적당합니다.

그리는 사람의 기본 자세…선 경우에도 앉은 경우에도 몸을 모델과 똑바로 마주합니다.

오른손잡이는 모델에 대해 화면을 오른쪽 옆에, 왼손잡이는 화면을 왼쪽 옆에 놓고 머리를 움직이지 않은 채 모델과 화면을 비교할 수 있는 포지션으로 정합니다. 자세가 나쁘면 시점이 안정되지 않고 원근이나 기울기를 포착하기 어렵게 되므로 주의합시다.

가까이에서 그리는 경우, 서서 그리는 경우의 이점…모델대 가까이에서 올려다보며 그린 경우는 디테일이나 인체의 원근을 파악하기 쉽고 다이내믹한 스케일감이 있는 작품을 노릴 수 있습니다. 또한 서서 그린 경우는 부감으로 보기 때문에 바닥면 위의 위치 관계를 파악하기 쉬워집니다. 나아가 제작자의 몸은 자유롭게 이동할 수 있기 때문에 화면과의 거리를 바꿈으로써 전체를 파악할 수 있고 모양이 틀어지거나 하는 부분을 발견하기 쉽다는 이점이 있습니다.

● 목탄지 대 사이즈 용지로 크로키 작품을 두 개 그렸다!

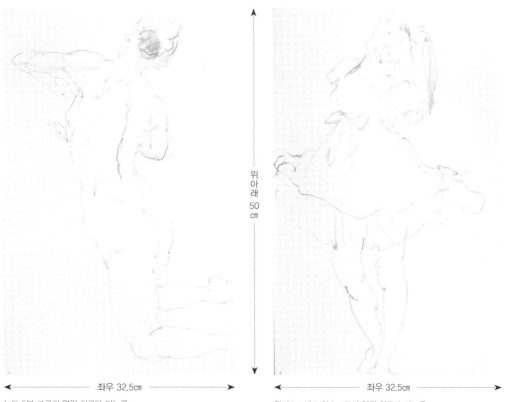

위아래 50cm

본서의 크로키 작품은 이 용지 사이즈로 그려져 있습니다.

← 좌우 32.5cm →

누드 5분 크로키 연필 히로타 미노루

← 좌우 32.5cm →

원피스드레스 2분 크로키 연필 히로타 미노루

카메라 렌즈의 함정과 사진자료를 이용하여 그릴 때의 주의점

카메라는 대상을 정확하게 옮겨 기록하는 것이라고 생각하기 십상이지만 사실 폼(모양)이나 프로포션이 다양하게 변화합니다.

가까이에 프로 모델을 그릴 수 있는 환경이 없는 경우 가장 가까운 모델은 친구나 가족일 것입니다. 다만 일반인에게, 이를 테면 단 10분이나마 꼼짝 않고 포즈를 취하는 일은 대단히 힘들 것입니다. 권하건대…자고 있을 때를 노립시다! 몸을 뒤척일 때까지의 짧은 시간이지만 자연스러운 포즈를 크로키할 수 있습니다. 그것도 어렵다는 사람은 사진을 자료로 삼아 크로키해 봅시다. 모델은 여행지의 숙소에서 먼저 잠든 우에다 코조 씨입니다.

**광각 렌즈의
원근감을 살린다.**

작례 1 광각 렌즈의 특성을 살려 얼굴부터 손끝까지의 거리감을 다이내믹하게 보여줄 수 있습니다. 약간 부자연스러운 점은 동반되지만 표현적으로는 아슬아슬하게 세이프입니다.

사진 1 광각 렌즈로 촬영.

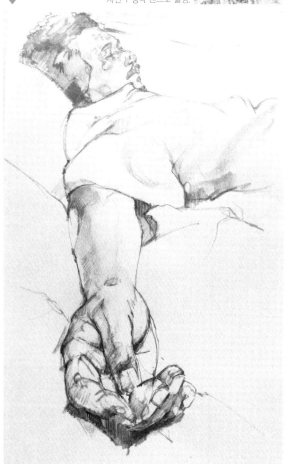

**광각 렌즈의
강력한 일그러짐을 갖고 논다**

작례 2 이렇게까지 강조되면 개그 수준이지만 재미있는 크로키가 완성되었습니다. 평가는 취향에 따라 나뉘겠지요.

사진 2 광각 렌즈로 피사체에 최대한으로 다가가 촬영.

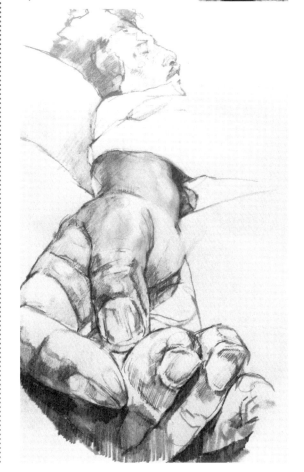

어떤가요? 가장 올바른 것은 무엇일까요? 모르겠지요! 렌즈의 특성을 알아두지 않으면 얼토당토않은 프로포션의 인체 모양을 곧이곧대로 받아들일 위험성이 있습니다. 실제로 자신의 눈으로 대상을 보고 그린다. 당연하지만 이것이 매우 중요합니다. 하지만 렌즈의 특성을 숙지해두면 사진 자료를 표현으로 잇는 일도 가능합니다.

육안으로 대상을 봤을 때는 인상을 뇌 속에서 강조하거나 생략하거나 수정을 더하여 인식합니다. 극단적으로 말하자면 신경 쓰이지 않는 점은 보지 않습니다. 카메라 렌즈는 어디까지나 기계기 때문에 이모셔널(감정적)한 보정은 없습니다. 특히 생략한다는 기능은 없기 때문에 사진을 자료로 하면 불필요한 정보가 과해집니다. 그것이 사진을 보고 그릴 때의 함정입니다. 사람은 뇌를 통해 사물을 본다는 사실을 잊어서는 안 됩니다.

(오카다 타카히로)

망원 렌즈로
얼굴에 초점을 맞춘다

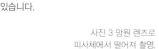

작례 3 망원 렌즈는 피사계심도가 얕고 안쪽의 것을 앞으로 끌어당깁니다. 따라서 역원근의 공간이 됩니다. 바로 앞의 묘사를 가볍게 하면 화면의 안쪽(얼굴 표정)에 의미를 부여할 수 있습니다.

사진 3 망원 렌즈로
피사체에서 떨어져 촬영.

표준 렌즈로
자연스럽게 보며 조정한다

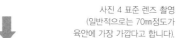

작례 4 평범한 비율이지만 육안과 달리 정보가 균질하여 다소 설명적(사진적?)인 작품이 되기 쉽습니다.

사진 4 표준 렌즈 촬영
(일반적으로는 70mm정도가
육안에 가장 가깝다고 합니다).

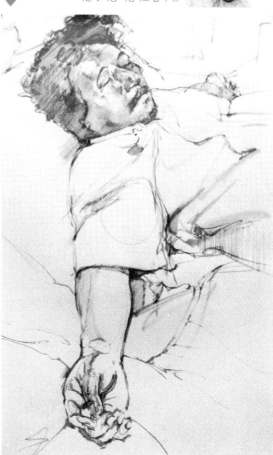

히로타 미노루 (広田稔)

「나의 크로키 고찰」

크로키라 하면 회화의 기초 공부 또는 트레이닝이라는 생각이 일반적이지만 내 경우는 최종적으로 목표로 하는 표현이 크로키적인 화면이다. 대상에서 받아들인 끝없이 다양한 정보에서 여분을 철저히 제거하고 정말로 필요한 것만으로 구성된 것이 내가 상상하는 최선의 작품이다.

단시간에 대상을 포착하는 일이 중요한 것이 아니라, 단시간이기 때문에 필연적으로 본질만을 추출하게 된 점에 의미가 있다. 또한 시간이 짧아질수록 스타일을 줄 여유가 없기 때문에 선이 지니는 역할이 중요해진다. 필압과 스타일의 변화에 의해 양감, 질감, 공간을 표현해야 한다. 하지만 모양 등의 기본적인 점과는 별개로 선 자체가 관능적인 가지고 있다면… 이라고 생각한다.

시간이 짧아지면 보다 다이내믹하게, 보다 부드러운 포즈가 가능해지기 때문에 모델의 포즈에도 변화가 일어난다. 일어나기에, 인체의 아름다움을 재인식하게 되는 일도 많다.

단시간(1분, 2분, 5분)의 포즈를 하루 그리면 금세 100장을 넘지만 만족할 수 있는 작품은 몇 점 있을까 말까로 대단히 낮은 성공률이다. 하지만 크로키란 그런 것이다. 작가의 대상 포착법, 관점, 사고방식이 직선적으로 표현된 것이니까.

마지막으로 현재까지도 모색 중인 무빙에 대하여. 이선에는 움직이는 인물의 한 순간을 어떻게 포착할까를 테마로 했지만 움직임 그 자체를 화면에 정착하는 일이 가능하기를 바라고 있다.

「크로키」

화가에게 손대지 않은 새하얀 캔버스나 종이는 매우 두려운 것이다. 그 단계에서는 아직 화면도 공간도 아닌, 다만 평평한 판에 지나지 않는다. 그곳에 한 획의 선이나 색조를 넣으면 무한의 깊이나 공간이 탄생하여 회화 공간으로 변한다. 2차원에서 3차원으로 변하는 스릴 있는 순간이다.

첫 획의 터치가 의미 있게 되느냐 마느냐는 두 획 째에 달려 있다. 그 뒤에 넣는 터치도 마찬가지다. 상호관계가 좋지 못하면 설득력 있는 표현이 되지 못한다. 장기의 수읽기 같은 작업이 화면상에서 행해져 모양이나 공간이 탄생된다.

크로키는 한정된 단시간 안에 순간적으로 대상을 파악하고 필요한 요소와 불필요한 요소를 판단하여 선과 색조를 더해가는, 긴장감 넘치는 시간의 집적이라고 생각한다. 마음은 모델과 화면으로 채워져 타인이 들어갈 틈이 없는, 화가에게 있어 가장 순수한 시간이다.

표현이란 어려운 것으로, 지나치게 욕심을 부리면 전달할 수 있는 영역을 오히려 좁히는 결과를 낳기도 한다. 굳이 그리지 않음으로써 화면에서 감지되는 뉘앙스도 있다. 정말로 필요한 선과 색조만으로 제거하며 그린 화면은 실로 많은 점을 감상자에게 이야기한다. 하지만 좀처럼 그러질 못한다…….

지난 2년 동안은 무빙 크로키에 몰두했다. 깊이 있는 3차원에 시간축이 개재(介在)함으로써 4차원 세계의 표현이 된다. 목적지도 보이지 않고 방법론도 찾을 수 없다. 분명히 찾지 못할 것이고 다다르지 못할 숙제일 것이다. 하지만 어떻게든 움직임과 시간만이라도 화면에 정착하고 싶다며 계속 그리는 것에는 의미가 있지 않을까 한다.

※162~166쪽의 문장은 아틀리에21에서 간행된 ATELIER21 BOOKS 1과 4에서 전재(轉載)했습니다.

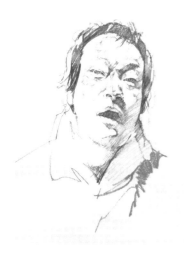

약력

1959년	히로시마 현 출생
1983년	도쿄예술대학 미술학부 졸업
1985년	도쿄예술대학대학원 수사과정 수료(카노스에 히로시 교실)
1991년	백일회전(白日会展) 첫 출품(도쿄도 미술관)'08~(국립 신미술관)
	'96 문부대신 장려상 '04 내각총리대신상
1996년	개인전(니혼바시 미코시 본점)'00/'03/'07/'11/'15
	개인전(시부야 미술관 · 후쿠야마)'01/'06/'11
	개인전(치요하루 화랑 · 쿄바시)'99/'02/'04/'05/'06~/'12
1997년	소장품에 의한 후쿠야마 양화전(후쿠야마 미술관)
	개인전(우메다 화랑 · 오사카)'01/'07
1998년	개인전(갤러리 EMORI · 오모테산도)'01
	미의 예감전(도쿄 타카시마야 · 요코하마, 오사카, 교토를 순회)
	개인전(텐만야 후쿠야마점)'01/'06/'11/'12
	1999년 ATELIER21(아틀리에21) 개설
	신수장품전(新收藏品展, 사쿠시립근대미술관 · 나가노)'02/'12
	카네야마 헤이조 상 기념 미술전(효고현립근대미술관)
2000년	쇼와회전(니치도화랑 · 긴자)'01
	개인전(갤러리 ARK · 요코하마) 이후 격년 개최
2001년	개인전(조큐도화랑 · 교토)'03/'05
2002년	개인전(긴자 야나기 화랑)'06/'08/'10
	야쿠시지전(니혼바시 미코시 본점)
	2004년 개인전(Dentoh,SanFrancisco)
	마에다 칸지 대상전(도쿄 타카시마야, 쿠라요시 미술관)
	개인전(킨테츠 백화점 아베노점 · 오사카)'10/'13
2005년	개인전(도쿄 타카시마야 · 요코하마,
	오사카, 교토, 나고야를 순회)'09/'12
2006년	양양(兩洋)의 눈전 카와키타 미치아키상 '07/'08/'09
	손포 재팬 미술재단 선발장려전(손포 재팬 토고 세이지 미술관)
2007년	개인전(상히이 아드페어)
2009년	「히로타 미노루 화집 −그는 바다까지 선을 긋는다−」(큐류도) 간행
2011년	개인전(갤러리 와다 · 긴자)'14
2013년	아트페어 도쿄(국제 포럼 · 유라쿠쵸)
	개인전(마츠자카야 나고야점)
	혼노지의 D −이토 킴, 카토 쿠니코와의 컬래버레이션
	(혼노지 · 쿄토/ 파리일본문화회관 · 파리/ 치류 시 문화회관 · 아이치)
2014년	개인전 「토모베 씨의 색연필」 −
	토모베 마사토 씨와의 컬래버레이션 (갤러리 ARK · 요코하마)
2015년	100장의 크로키전−「인물 크로키의 기본」 출판기념−
	(FEI ART MUSEUM YOKOHAMA · 요코하마)
현재	백일회 상임위원 HP:minoruhirota.com

우에다 코조 (上田耕造)

「나의 크로키 고찰」

데생의 본질은 눈으로 본 세계를 자신의 손으로 재현하고 확인하는 작업입니다. 보인 모습을 화면상에 고정한 것을 이미지라 부르고 수차례 수정을 더해가며 실물을 쫓아갑니다. 머릿속에 떠오른 이미지는 사실 망상이며 시간과 함께 잃어버리는 것으로 종이에 남긴 것은 현재 자신의 분신을 남긴 것에 지나지 않지만 그곳에 큰 의미가 있습니다.

그래서 크로키란 데생의 하나이며, 데생이란 대극적인 성질도 지니고 있습니다. 크로키는 장수에 따라 완성되어 가는 성질의 것입니다. 한 장의 제작시간을 짧게 줄임으로써 시간의 밀도를 높이고 눈의 움직임과 손의 움직임을 일치시킵니다. 그렇게 함으로써 무의식적으로 판단한 형태를 화면상에 짜내어「아름다운 인체」라고 의식화시키기 직전의 본질적인 모습을 그려내고 싶다 또는 이것을 보고 싶다고 열망하는 작자 자신의 도전적인 자세가 형태가 된 것이라고 생각합니다.

회화 제작은 혼자인 세계지만 동료의 기백에 지지 않겠다며 더욱 다듬은 형태를 생성하고자 제작에 몰두하는 즐거움은 역시「회화는 보는 이와 보여주는 이가 있을 때 비로소 성립되는 세계」임을 느끼게 합니다.

며칠에 걸친 크로키 합숙을 끝낼 때마다 최고의 성과라고 자부했을 터인 어제의 제 작품이 빛바래 보이는 현실에 작은 즐거움과 놀라움을 느낍니다.

크로키는 즐겁습니다!

「크로키」

다시 한 번 크로키란 무엇인고 한다면.

보통 그림을 그릴 때는 작업에 필요한 신경과는 또 다른 뇌의 어딘가에서 다른 신경이 작용한다. 세렌디피티라 불리는「우연 속에서 흥미로운 것을 감지하는」기능이 늘 작용하는 것이다. 그런 의미로는 크로키도 마찬가지다. 다만 우연의 빈도가 발작적으로 많은 것이 크로키의 특징이다. 마약적인 쾌감은 과호흡에서 온 착각일지 모르지만 보통 그림을 그릴 때와는 질이 다른 흥분이 있다. 모양이 다른 허들을 나는 법을 바꾸며 잇따라 늦추지 않고 뛰어넘는 드라이브 감각의 재미가 있다.

크로키를 하면 이거다 하고 고개를 끄덕이는 다른 한 명의 자신을 알아챌 때가 있다. 몇 번이나 도전했음에도 불구하고 비슷한 결과밖에 나오지 않아 스스로에게는 이제 무리라며 포기하려던 무렵에 그 녀석이 찾아온다. 처음으로 자전거를 탈 수 있게 된 순간과 비슷한, 지금까지의 자신과는 구별되는 풍경을 손에 넣은 그 순간을 바라보는 자신이다. 잊을 수 없다기보다 잊고 싶지 않은 순간을 확인한다고 할까.

자전거는 다음 날부터 어려움 없이 탈 수 있지만 크로키는 그렇지 않다. 모양이 다른 새 자전거가 준비되어 있기 때문이다.

요구되는 것은 미끄러지는 듯한 질주감과 가슴이 두근거리는「멋진 형태」의 발견이다.

아직 본 적이 없는 모양인데 그렸을 때에는 신기하게도 그것임을 알 수 있다.

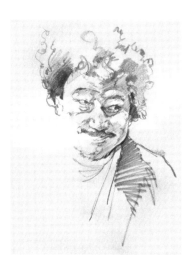

약력

1959년	후쿠오카현 출생
1981년	아타카상 '83년 오하시상
1983년	도쿄예술대학 미술학부 졸업
1985년	도쿄예술대학대학원 수사과정 수료(하뉴 이즈루 교실)
1986년	레스쁘아 개인전(긴자 스루가다이 화랑)
1988년	도쿄예술대학대학원 후기박사과정(타구치 야스오 교실) 수료
	도쿄예술대학 박사과정 연구발표 개인전(예대동례관)
1992년	벽화제작(카츠시카 심포니힐즈 별관)
1993년	JR 아름다운 동일본전(도쿄 스테이션 갤러리)
	개인전(추젠지카나야 호텔)/'94/'96/'97
1995년	개인전(갤러리 마세 · 칸다)
	렌게지 본당 천장화 제작(도쿄도 나카노구 에코다)
1996년	개인전(이세탄 마츠도점)~'98
	세계의 유리 미술관 · 돔 천장화 제작(후쿠시마현)
1997년	개인전(쿠마모토현립미술관 분관 갤러리)
1999년	ATELIER21(아틀리에21) 개설
	토미손 종합복지센터 벽화 제작(오카야마현 토마타군)
	앵앵회(갤러리 채광 및)~'09
2000년	개인전(나카도오리 갤러리 · 요코하마)~'08/'10/'11/'12/'13/'14/'15
2001년	개인전(케이오 백화점 · 신주쿠)~'03
	개인전(고베 한큐 백화점)
2002년	아틀리에21 60장의 소묘전(화랑 도빙 · 요코하마)
	때의 모양(요코하마 시민 갤러리)~'15
	개인전(갤러리 ARK · 요코하마)~'09/'11/'12/'13/'14
2004년	아틀리에21 3인전(요코하마 타카시마야)'06/'08/'10/'12/'14
	개인전(마츠자카야 본점점 · 나고야)
2005년	개인전(토큐 본점 · 시부야)~'09/'10/'11
	개인전(갤러리 미로 · 요코하마)/'08/'10/'12/'14
	앵앵회(갤러리 채광 · 갠러리 수평선 요코히마 및)~'08
2006년	수미전(秀美展, 킨테츠 아베노 아트관 · 오사카)
	개인전(한큐 우메다 본점 · 오사카)'06/'08/'11
	개인전(후쿠오카 미코시)'06/'08/'10/'12
2007년	꽃의 마음 미의 빛전(시부야 미술관 · 히로시마)
2008년	꽃의 향연전(갤러리 ARK · 요코하마)~'14
2009년	개인전(센다이 미코시)
	「가장 친절한 수채화의 교과서」(신세이 출판사) 간행
2010년	개인전(타카마츠 미코시)
2012년	개인전(f,e,i Art Gallary · 요코하마)
	아틀리에21 3인전 -100장의 소묘전-
	(FEI ART MUSEUM YOKOHAMA · 요코하마)~'15
2013년	「가장 친절한 유화의 교과서」(신세이 출판사) 간행
현재	무소속/도쿄예술대학 미술해부학회 회원

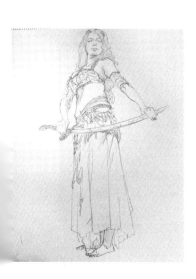

오카다 다카히로 (岡田高弘)

「나의 크로키 고찰」

내가 크로키라는 존재와 처음 만난 것은 10대 후반 무렵이었다.

진지하게 임하게 된 것은 학부를 졸업하고 수험예비교에서 지도하게 된 뒤라고 기억한다.

당시 크로키를 반복하여 행하는 것이 학생의 모양에 대한 감성을 갈고 닦으며 작업의 속도를 높이는 데 불가결한 트레이닝이라고 확신했다. 말이 지도지 학생과 어깨를 나란히 하고 오로지 모델을 향해 크로키에 몰두했었다. 지금 생각하면 가장 빠져 있던 것은 학생보다 나였을지도 모르겠다. 「20분 동안에 어디까지 그릴 수 있는가?」를 어느새 목표로 두고 있었다.

그리고 이것이 수험의 함정이었다. 20년이나 지난 지금에야 그렇게 생각하느냐며 비웃을지도 모르지만 요즘 들어 겨우 실수를 깨달았다. 본래 제일로 생각해야 하는 목표는 「응축된 선에 의한 폼의 표현」. 요컨대 「어디까지 생략할 수 있는가」다. 어디서 그만둘 것인가는 센스와 강한 의사가 요구된다.

크로키와 데생은 기본적으로 다르다. 크로키는 어디까지나 크로키다. 크로키는 작가의 사고 그 자체일지도 모른다. 무엇을 요구하고, 어떻게 생각하며, 어떻게 보았는지의 발자취다.

끝이 없는 여행을 하고 있다. 절반은 왔을지도… 라고 생각하는 것조차 환상일지도 모른다.

「크로키」

내게 크로키는 뇌를 관리하는 트레이닝의 하나다. 그렇게 생각하는 이유는 아래와 같다.

크로키의 본래 목적은 대상의 「재현」이 아니라 「표현」하는 것이다. 「재현」이냐 「표현」이냐로 크로키의 해석이나 포착법이 크게 변하므로 주의가 필요하다. 「표현」하기 위해 우선 처음으로 행해야 하는 것은 완성 예상도를 머릿속에서 그리는 일이다. 그야말로 상상하는 것이다. 그리고 그리는 과정에서 항상 시각정보에 우선순위를 매기고 정보에 취사선택을 행해야 한다. 「표현」은 이미지의 구축에서 탄생된다. 이미지를 구축하기 위해 필요한 요소를 골라 성가신 요소와 불필요한 요소는 제거한다. 거기서 작자의 감성과 이성이 시도된다. 강조와 생략은 이 과정에서 탄생된다. 감정에 지배된 상태로 화면과 마주해도 화면에서 호소하는 욕구가 보이지 않는다. 이것을 클리어하지 않으면 화면의 균형을 얻는 것은 어렵다.

크로키 표현에서 불가결한 요소 중 하나가 「리듬」이다. 화면의 「리듬」은 관찰과 뇌의 증폭장치(감성)에 의해 얻을 수 있다. 관찰력이란 결코 눈의 능력이 아니다. 뇌의 분석력이다. 그리고 사물의 본질, 이유를 보는 것이 분석이다. 나아가 분석하여 얻은 시각정보를 「표현」으로 잇는 것이 언어능력이다. 대상을 잘 보는 일이 중요한 것이 아니라 무엇을 어떻게 볼지가 중요하며, 동시에 어떻게 느끼고 어떻게 보였는지를 언어화하지 않으면 「표현」할 수 없다(어디까지나 여기서 말하는 「표현」은 구상회화 속에서의 「표현」이다).

안구를 움직이는 것도, 연필을 쥔 손가락의 근육을 움직이는 것도 자신의 뇌다. 그리고 눈이 확인한 정보를 묘사가 웃도는 일은 없다. 대상을 어떤 식으로 볼까? 어떤 선을 그을까? 그것은 작자의 욕구와 의시이 지배한다. 그리고 제 욕구의 필연성을 알면 대상을 어떻게 봐야할지, 어떤 선을 그어야할지가 보인다.

「그림」을 그리는 데 필요한 것은 뇌의 처리능력이다. 시간제한이라는 부담을 주어 크로키를 하는 것이 뇌의 처리능력을 높이는 가장 유효한 수단이라고 확신에 이른 것은 이상의 이유 때문이다.

약력

1959년 도쿄 출생
1983년 도쿄예술대학 미술학부 졸업
1985년 도쿄예술대학대학원 수사과정 수료(오오누마 히데오 교실)
1993년 백일회 첫 입선(도쿄도 미술관)

백일회 수상력
1994년 제70회전 회우(會友)장려상 수상
1995년 제71회전 토미타상 수상
1997년 제73회전 U상 수상
1998년 제74회전 산요미술 장려상 수상
2002년 제78회전 야스다 화재미술재단 장려상 수상
2005년 제81회전 문부과학대신상 장려상 수상
2008년 제84회전 산요미술상 수상

1993년 제69회 백일회전 첫 입품(도쿄도 미술관 · 우에노)
1994년 개인전(나카도오리 갤러리 · 요코하마)'06
 내일의 백일회전(센트럴 갤러리 · 긴자)
 유화 신설작가전(미코시 · 나고야)
1997년 내일의 백일회전(마츠야 · 긴자)～'09
1998년 마에다 칸지 대상전
 개인전(미코시 · 니혼바시)
1999년 ATELIER21(아틀리에21) 개설
 개인전(갤러리 ARK · 요코하마)～'15
 때의 모양(요코하마 시민 갤러리)～'09
2000년 느티나무길전(갤러리 EMORI · 오모테산도)
2001년 소중한 현상전(미코시 · 니혼바시)～'09
 신수장품전(사쿠시립근대미술관 · 나가노)
2002년 백도회(白涛會, 킨테츠 백화점 미술화랑 · 오사카)
 느티나무길전(갤러리 외디 · 긴지)
 아틀리에21(토큐 백화점 · 후지사와)
2002년 앵앵회(사이타마현립근대미술관)
 개인전(갤러리 미로 · 요코하마)～'15
2004년 아틀리에21 3인전(요코하마 타카시마야 · 요코하마)～'13
 개인전(마츠자카야 본점 · 나고야)
2005년 앵앵회(갤러리 채광 · 요코하마)～'09
2006년 60장의 소묘전(노리 갤러리 · 긴자)
2007년 개인전(갤러리 와다 · 긴자)
2009년 아틀리에21 유채전(마츠자카야 본점 · 나고야)
2010년 백상회(白翔會, 마츠자카야 본점 · 나고야)
2012년 제2회 오카다 타카히로 유채전(마츠자카야 본점 · 나고야)
2013년 2인전(오다큐 백화점 · 마치다)～'14
2014년 드로잉전(마츠자카야 본점 · 나고야)
 아틀리에21 3인전 요코하마 재발견!(요코하마 타가시마야)
 아틀리에21 3인전 나가사키 기행(나카도오리 갤러리 · 요코하마)
 개인전 긴자 히카리 화랑
 현재 백일회 회원

● 저자 소개

아틀리에 21(ATELIER21)

1999년 3월, 도쿄예술대학 동기 3인(우에다 코조, 오카다 타카히로, 히로타 미노루)이 21세기를 향해 서로에게 자극을 주며 연찬을 쌓는 작업장으로 아틀리에 21을 설립. 항상 회화의 원점으로 회귀, 더 나은 약진을 목표로 한다.

ATELIER
≥21 tel.fax: 045-651-7821
 http://www.atelier21.in

● 편집

카도마루 츠부라

철이 들었을 무렵부터 줄곧 스케치나 데생을 즐겼고, 중·고등학교에서는 미술부 부장을 지냈다. 실질적으로는 만화연구회 겸 건담 간담회로 변한 미술부와 부원을 수호하며 현재 활약 중인 게임이나 애니메이션 관련 크리에이터를 육성. 자신은 도쿄예술대학 미술학부에서 영상 표현 및 현대미술 전반 중 유화를 공부했다. 『인물을 그리는 기본』『수채화를 그리는 기본』, 『카드 화가의 일』, 『아날로그 화가들의 동방 일러스트 테크닉』외에『모에 캐릭터 그리는 법』, 『모에 두 명을 그리는 법』시리즈 등을 담당.

● 번역

조민경

충남대학교 언어학과를 졸업하고 현재 전문 번역가로 활동 중.
취미로 시작한 일본어가 일상이 되어 버렸다.
개와 고양이를 사랑하는 평범한 여성.
다양한 분야의 서적을 통해 독자와 만나는 것이 인생의 낙인 자발적 은둔형 외톨이.
역서로는 『여자 혼자 떠나는 두근두근 교토 산책』, 『서양 건축의 역사』, 『아라사의 달콤한 일상』등이 있다.

인물 크로키의 기본
속사 10분·5분·2분·1분

초판 1쇄 인쇄 2017년 1월 20일
초판 2쇄 발행 2020년 12월 30일

펴낸이 : 이동섭
편집 : 이민규, 오세찬, 서찬웅
디자인 : 조세연, 백승주
영업 · 마케팅 : 송정환,
e-BOOK : 홍인표, 안진우, 김영빈
관리 : 이윤미

㈜에이케이커뮤니케이션즈
등록 1996년 7월 9일(제 302-1996-00026호)
주소 : 04002 서울 마포구 동교로 17안길 28, 2층
TEL : 02-702-7963~5 FAX : 02-702-7988
http://www.amusementkorea.co.kr

ISBN 979-11-274-0427-7 13650

JINBUTSU CROQUIS NO KIHON HAYAGAKI 10PUN · 5HUN · 2HUN · 1PUN
©ATELIER21, Tsubura Kadomaru
©2015 HOBBY JAPAN
Originally Published in Japan 2015 by HOBBY JAPAN Co.Ltd.
Korea translation Copyright©2016 by AK Communications Inc

이 도서의 국립중앙도서관 출판예정도서목록(CIP)은
서지정보유통지원시스템 홈페이지(http://seoji.nl.go.kr)와
국가자료공동목록시스템(http://www.nl.go.kr/kolisnet)에서 이용하실 수 있습니다.
(CIP제어번호 : CIP2016031641)

*잘못된 책은 구입한 곳에서 무료로 바꿔드립니다.

● 표지 디자인 본문 레이아웃

나카 마사하루(仲 将晴) [ADARTS]
코바야시 아유무(小林 歩) [ADARTS]

● 촬영

키하라 카츠유키(木原 勝幸) [STUDIO TEN]
시마노치 케이코(島内 恵子) [STUDIO TEN]

● 기획

히사마츠 료쿠(久松 緑) [Hobby JAPAN]
타니무라 야스히로(谷村 康弘) [Hobby JAPAN]

● 모델

쿠로다 나츠미(黒田 菜摘) [키타무라 미술 모델 소개소]
이이모리 사유리(飯森 沙百合) [키타무라 미술 모델 소개소]
무라타 마도카(村田 彩) [키타무라 미술 모델 소개소]
키타가와 나나미(北川 ななみ) [Pour vous 모델 소개소]
그 외, 작품을 도와주신 모델 여러분께 감사드립니다.